U0072283

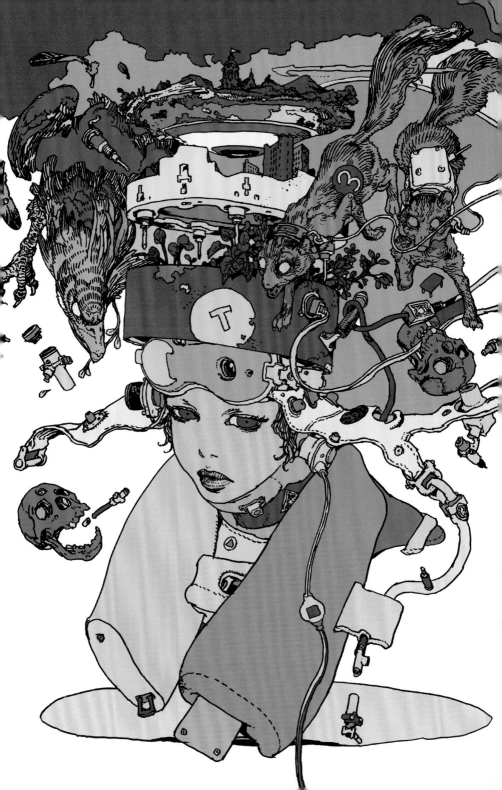

本書內容原為二〇一三年十一月～二〇一五年一月於 PIE WEB Magazine 連載的一系列訪談，經修訂整理成書。

以畫術為生
寺田克也繪畫
職業心法集錦

前言

——本連載將進行一系列的訪談，從一般人的角度出發，詢問寺田克也繪畫上的種種問題，包含線條、顏色和設計等，但並不會侷限於技術面，也希望寺田先生能談談自己對畫畫的想法與相關經驗。不過我雖然是採訪者，對畫圖卻一竅不通，想必會問出不少外行問題，比方說：「為什麼您要塗這個顏色？」

寺田　這什麼外行問題！妳問我我問誰？

——回答外行問題之餘，也希望聊聊您自由接案這三十年來持之以恆的祕訣和甘苦談。

寺田　接工作不難，難是難在交出成品。

——很不容易呢。

寺田　還滿多人不會意識到這件事實的。大家八成都會為了這件事情操勞。

——本次訪談算是專題連載的試營運，所以只有文字，但預計未來會採圖文並茂的形式，詢問「為什麼您要塗這個顏色」之類的問題，也展示寺田先生的畫作。

寺田　瞭解。不過我認為，人看到一幅畫是什麼印象就是什麼印象，所以我不會一一解釋作品的主題或內容。如果問我，我還是會回答，要細談也不是問題。聽起來多少有點唬人，但我之所以有問必答，也是因為平時就很注意自己觀察事物的方法。只要多用心觀察，即使是我自認隨手一畫的東西，別人問起，我也能

006

回想起當初的想法，並簡單解釋這樣畫是什麼意思。

這在向客戶解釋畫作，而且必須說服對方的時候，特別有用，工作上也會更順利。如果能解釋清楚「這是什麼意思」，對方也比較能接受。有時候對方只是基於個人喜好問我：「為什麼這裡要畫成黃色？」這時如果能明確解釋為什麼非黃色不可，對方或許就不會再追究下去了。

像這樣平時多思考自己腦中想像的來由，各個方面來說都挺方便的。

——培養這種思維，可能也更有機會在工作上說服別人認同自己的企畫或意見。

寺田　重要的是自己能不能心服口服。如果自己也沒把握，只是憑感覺上色，就無法向別人交代。所以要把心自問，為什麼只能用黃色。

如果帶著既定印象看待事物，不假思索地認為天空就是要塗成藍色、海洋就是要塗成藍綠色，碰到比較深入的提問時難免會驚慌失措。但只要平常用心觀察，即使是臨時冒出的答案，也會符合自己心中一貫的原則，這樣就能解釋清楚。

有時候自己還會在解釋過程恍然大悟：「啊，原來是這樣！」我認為是平常像這樣觀察事物是個好習慣。

——您年輕時就這麼想嗎？

寺田　沒這回事。我年輕時笨多了。

都是因緣際會下碰到許多貴人，提點我要多用點心。我讀高中時，有時候老師問問題，我想不出其他答案就亂回答一通，結果老師一追問，我也解釋不出個所以然；有時候則是提出一知半解的主張，結果聽到不同的意見後就大受打擊。有位老師常唸我，說這是因為我平常根本沒有用心觀察、固守成見，對周遭事物漠不關心的關係。

老師還會說：「你根本沒在動腦吧！笨蛋！」我聽了就想，再這樣下去，我也畫不出別人會認可的畫。

——是位好老師呢。

寺田　是啊。不過我還在當學生的時候，當然不是欣然

接受，而是多年後才改邪歸正的。我當時年少輕狂，叛逆得很，哈哈哈！

但很多重要場合也常碰到這種事情吧？比方說，開始工作後，有時對方問問題，我們也會編一套說詞糊弄過去。話雖如此，如果平常就很清楚自己的想法和興趣，即便當下貿然行事，大多時候還是能選出自己心中的正確答案。

而我認為所謂的正確答案，就是選擇最符合自己原則的事物。平常做選擇時，想想自己為什麼要選某一邊，也可以訓練思考能力。瞭解自己平時行動背後的動機、在判斷喜歡或討厭前思考這種感覺從何而來……這些都很有幫助。如此一來，情急之下要做出選擇

時，就不容易出錯了。

說得誇張一點，上色其實也是一樣的道理。平常多思考，上色時就能選出符合主題的顏色。即使選出來的顏色偏離了一般觀點也無所謂，重要的不是個人喜好，而是察覺需求的能力，必須察覺這幅畫需要什麼顏色。

我想說的是，「用心觀察」在生活上各方面都非常重要，而畫圖也不例外。

──沒想到結論這麼發人深省！

寺田　糟糕！講得太嚴肅了！下次開始不談嚴肅的事情了！我發誓！

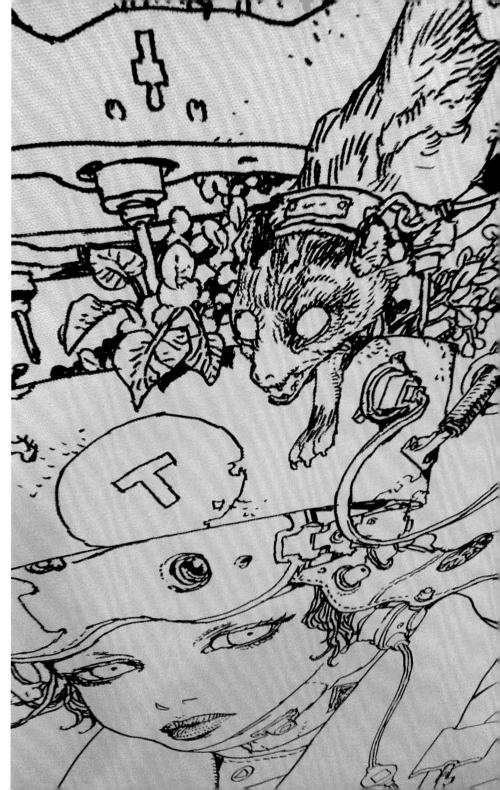

01 搭電車，畫大叔

——訪談連載第一回，我跟拍寺田先生經常從事的活動：速寫電車乘客。他現在拿起原子筆，在小型速寫本上畫個不停。聽說他基本上都是畫在睡覺的大叔，但如果盯得太久，對方好像會察覺有人盯著自己而醒過來，所以他只會時不時偷瞄一眼，偶爾看看窗外的風景，假裝自己在畫外面的風景，真狡猾。

寺田　少囉嗦！

——寺田先生在電車上都是站著畫圖，因為坐下來的話，其他乘客會偷看他在畫什麼。我們搭乘中央線快速電車，從新宿到東京，車程大約十五分鐘。寺田先生利用這來回三十分鐘左右的時間速寫了幾張圖。

寺田　沒錯！我在熱身完畢時就停筆了！我這個人需要隨手畫個三十～四十分鐘才會暖手，工作的時候也是這樣。懶得工作時，我也曾經三個小時都在畫一些有的沒的就是了。

什麼運動都需要熱身，差不多也要花個三十分鐘吧？我自己騎腳踏車的時候，也得先踩個三十分鐘的踏板才

即使電車搖晃也不受影響。

一站（約五分鐘）就能畫好一個人。

有辦法好好騎。

——有這種三十分鐘助跑法則嗎？

寺田　我自己是要花三十分鐘才能啟動身體。要熱身，手才動得起來。而且要熱三十分鐘左右，才有辦法將線條畫在理想的位置上。

——您方才也說一開始那位大叔畫得不太滿意。

寺田　形狀沒有到位，或者說沒有畫出我希望的模樣。剛開始動筆時，手眼還不協調，所以畫得歪七扭八的。

——您今天畫了不少電車上的大叔和老爺爺，您沒興趣畫年輕人嗎？

寺田　沒興趣，年輕人的臉很無趣。

——不是單純因為老年人臉上有皺紋，所以比較好畫或比較容易表現出特徵？

寺田　皺紋也是一點，我喜歡皺紋。不過，我覺得有時代痕跡的東西看起來比較有趣，給人很多想像的空間。年輕人的臉看不出什麼人生經歷，我自己年輕的時候也一樣。所以說容貌的魅力並不在於美醜。無論一個人在我主觀看來過著多無趣的一生，這一生累積六十年，也會形成有趣的臉，

正臉那張是最一開始畫的大叔；底下側臉那張是後來畫的。

相當值得玩味。我喜歡的就是這樣的臉。

年輕時，這種人生歷練只能靠想像，所以我藉由觀察

他人身上的時光，瞭解人生百態。無趣的人生也好、充

實的人生也罷，我喜歡一個人滿臉是時間走過的痕跡，自然而然就比較關注大叔。

——我常看到寺田先生筆下的大叔和老爺爺。那您不畫同樣上了年紀的大嬸和老奶奶嗎？

寺田　可能因為我自己是男性，所以對男性比較有共鳴吧。我也會畫大嬸，不過女性會化妝不是嗎？那樣就

好像在看女性自己畫在臉上的畫，感覺不太對。女性都會畫眉毛，睫毛也刷得很濃，對吧？

——唔……女性的確會修眉、刷睫毛，還會美白。

寺田　修飾過的東西畫起來也沒意思，我要畫就挑素顏畫。如果我看到沒化妝的大嬸，一定馬上畫！我覺得這才是我關注的地方。至於年輕人，不管有沒有化妝，往往都很注重自己的形象，所以有時候表情也很刻意。可是到了五十、六十歲，就不會像年輕人那麼在意

他人的眼光了，而是一副完全無所謂、甚至引人側目的模樣站在電車裡。大叔就是這一點好。

——原來如此。剛才您說一開始畫的那張圖畫得歪七扭八，是什麼意思呢？

寺田　素描時，如果利用網格，能更容易畫出準確的形狀。有素描經驗的人都知道網格是怎麼一回事，不過這系列連載的主要讀者是沒有在畫圖的人，所以容我稍微解釋一下。網格可以幫助我們掌握物體的座標，畫臉的時候，網格就相當於臉部的GPS。

美術材料行就有賣素描用的網格紙，但我平常也不會帶在身上，而是在腦中建立一張虛擬的網格，透過這張虛擬網格觀察大叔。這樣講起來好像滿帥的！不覺得嗎？好吧。

知道座標，就能掌握物體的位置。物體的位置也代表了與其他物體間的關係，所以畫立體的東西時，就會彰顯出物體間的重要關係。只要畫出物體間的關係，就能畫好目標的模樣。好比說鼻尖和鼻根的距離、右眼和左

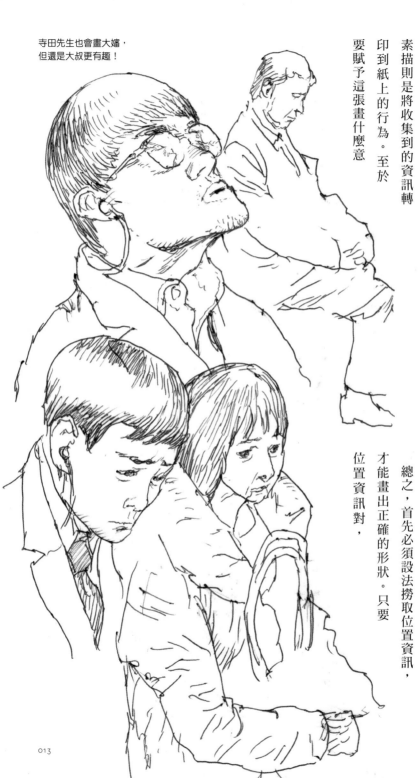

寺田先生也會畫大嬸，
但還是大叔更有趣！

眼之間的距離，人的長相就是靠這些關係所構成，而

素描則是將收集到的資訊轉

印到紙上的行為。至於

要賦予這張畫什麼意

義，那是更之後的事情，這就留到下次再談。

總之，首先必須設法撈取位置資訊，

才能畫出正確的形狀。只要

位置資訊對，

013

畫出來的東西就不會差太多。妳應該有看過畫畫的人朝著目標豎起畫筆的模樣吧？

—— 就是在美術教室畫雕像的人常常做的動作吧？

寺田　這其實就是拿筆充當網格。筆一下拿直的、一下

也有一眼就能看清的東西，例如衣服的皺褶。　　014

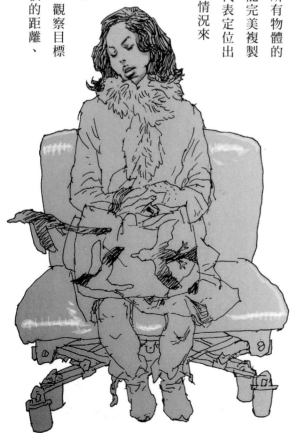

拿橫的，就是在測量目標的位置關係。

——原來不是在耍帥啊。

寺田　才不是在耍帥！舉例來說，假設牆上海報的縱邊大約是筆的八分長、橫邊是五分長，那麼只要將這個比例搬到紙上，就可以畫出相同比例的圖。人的五官也可以透過這種方式衡量比例與尺寸。掌握物體形狀這部分完全是講道理的，甚至只要找出所有物體的座標，然後將這些座標連起來，理論上就能完美複製目標的模樣了。而形狀畫得歪七扭八，就代表定位出問題了。雖然這不是唯一的原因，但以這個情況來說，座標是很重要的因素。

——這麼說來，您會拿筆對著電車上的大叔量比例嗎？

寺田　才不會！那會惹別人生氣的。畫臉的時候，如果我死盯著人家的鼻頭看，就看不到頭頂的部分。所以我會盡量觀察整體。觀察目標時，我會找出相對關係，例如：鼻頭和鼻根的距離、

鼻頭到下巴的距離、下巴到耳朵的距離、臉頰曲線的相對關係等等。只要能將這些東西畫出來，理論上就能完全畫出目標的模樣。之所以有落差，不外乎手眼不協調。測量不準確，就無法畫好。人類很難做到百分之百複寫，這樣的誤差可以稱為特色，但也確實可以說是畫得不夠精準。

想要將圖畫得滿意、近乎
精準，必須盡早開啟腦內
網格。在電車上速寫人
臉，感覺上類似練習如
何一眼取得別人五官
的座標，並以最短的
時間迅速掌握這些
資訊。但也是因為
畫電車上的大叔本
身很有趣啦！畢竟他
們都會有著我想像不到
的表情。

——唯有不斷練習，才能開啟腦內網格嗎？

寺田　要練習，也要意識到剛才的道理；有沒有觀念差
很多。這就好比數學公式，如果不知道一＋一＝二或
二×二＝四之類的公式，就沒辦法計算；但只要知道
了，就有辦法。所以說網格的概念跟數學公式一樣，

只要懂得套用，就有辦法畫圖。

盲目亂畫並不會進步，必須釐清自己在做什麼。想

要把東西畫好，作畫時就要具有明確的目標，比如：

為了掌握座標而畫。知道自己為何而畫，才稱得上畫

畫。漫無目的的線條，畫得再多也是徒勞。

如果開始畫圖前，瞭解我剛才說的道理，可以少走很

多冤枉路。不會畫畫的人，就是因為不瞭解道理。不好好告訴他們背後的道理，他們就只會白白浪費時間，永遠沒辦法進步。

——原來畫畫也有道理啊。像我這種外行人，一直以為畫畫都是憑感覺呢。

寺田　這因為我談的是動筆前掌握目標資訊這件事。座標完全是有選輯的，但畫圖終究得基於個人觀點描繪目標，如果不含任何個人主張，那拍照就得了。

為什麼非得用畫的，而不是拍照就好？我想過原因，我認為是因為畫圖是一種提供個人觀點或發現的方

式。先不論這個觀點是否新穎，總之要表現出個人觀

點，畫成圖才有意義。

這同時也是一種回報，也就是瞭解目標的獎勵。只要有心觀察、瞭解，就能得到很多資訊，例如：臉的表面下有骨骼、做出表情的肌肉；頭部的眼球、腦幹和小腦還連接著脊髓，只要切斷，人就會死……腦中事先擁有這些資訊，就會明白自己看見的東西有什麼意義。如果稍微瞭解解剖學的概念，比如這邊的皺紋是怎麼樣、鼻子下方的凹陷是怎麼樣，只需要一眼就能掌握物體的位置資訊和構成因素，對目標的理解也會更立體，進而能加以強調自己想要突顯的部分。

另外，我們自然會更想瞭解自己有興趣的人事物，比如喜歡的女生。我認為畫畫的慾望，很類似想瞭解對方的慾望。

用網格抓座標

——原來如此。這麼說的話，我應該也畫得出我知道或喜歡的東西……

寺田　可以。首先要觀察並瞭解你喜歡的目標。不能只是看，要觀察。舉例來說，就算你想得起自己父親的長相，也畫不出來吧？

——畫不出來。

寺田　為什麼想得起來，卻畫不出來？實際上，我們看到父親的照片也能馬上認出來，但要畫卻畫不出來。妳覺得這是為什麼？

——如果看到照片，我可以斷定「這個人是我的父親」。可是一旦叫我畫，卻又不清楚父親長什麼樣子了。

寺田　人的記憶就是這樣，單純看過但沒有觀察過的事物，只會留下籠統的印象。但只要有印象，就有辦法畫下來。我舉一個方法，比如每個人的骨架都差不多對不對？每張臉背後都有骨頭，肌肉的位置基本上也差不多，這是人臉資訊的最大公因數。

肌肉的種類和動作、皮膚的功能，這些都是記下來很好用的基本資訊。雖然我們平常不會思考肌肉如何牽動皮膚，但實際上人臉就是這樣活動的，所以建立這種想像也很重要。

還有，我也建議時時仔細觀察各種事物。雖然平常可能沒什麼機會仔細觀察父親的臉，但只要仔細觀察，腦中的印象就會愈來愈具體。而腦中的印象終究

會體現在圖上，所以瞭解各種資訊很重要。簡而言之，畫畫即瞭解，瞭解即畫畫。

——您在電車上速寫時，大約一站就能完成一張圖，一張差不多五分鐘。能畫得這麼快，也是因為您瞭解人臉的結構吧？

寺田　除此之外，單純以在電車上畫圖而言，如果不畫快一點，我可能才剛開始畫，對方就在下一站下車了。只要知道自己看到的東西是什麼，之後也會有辦法補充細節的。

就算只是大叔戴在頭上的帽子，如果畫的人對帽子不瞭解，一旦那位大叔從眼前消失，大概就畫不下去了。換言之，不瞭解帽子、不知道帽子是如何跟腦袋相接的，根本無從畫起。但假如知道那頂帽子是

布帽，帽簷前端有點彎曲，他就能畫出類似的東西，之後再補細節。一旦瞭解結構，即使目標跑掉，也不用怕自己完全畫不出東西。

聊著聊著就離題了，不過像漫畫家就必須具備這種不看也能畫出幾成像的技術。畢竟總不能每次要畫什麼，都出門寫生吧？瞭解事物，就不容易出大錯，可以降低意外發生的機率。

我年輕時從來沒有人告訴我這種事情，所以我連想都沒想過，滿腦子只想著「如實畫下自己看到的東西」，不斷累積資訊。後來我發現，自己就算只憑第一眼的印象，畫出來的東西也不會差太多。因為我花了大把時間吸收了大量的資訊。

人沒辦法一下子掌握事物的一切，必須實際觀察、接觸，然後畫出來，東西才會是自己的。一旦跨過這個階段，我想基本上看到什麼都畫得出來了。

──您還沒辦法迅速畫出一眼看到的東西時，也是一次又一次觀察、接觸、畫出來嗎？

寺田　沒錯。這需要幾十年的時間。想要馬上學會畫畫的人聽了可能會很絕望，但如果事先告訴他們這個觀念，大概可以少花十年的時間。要是我高中時有人教我這件事，也許我會更早達到那個程度；如果我是什麼天才，搞不好憑直覺就能參透這個道理。

話雖如此，光聽別人說也無法體會，到頭來可能還是得花上差不多的時間才能領悟，但總有一天會開竅的。

雖然世上有無數的東西能畫，不過我這裡談的僅限於電車上的大叔。瞭解我剛才說的事情，對於在電車上快速畫出大叔很有幫助！只限中央線的大叔喔！

──順帶一提，您年輕時會不會讀骨骼標本之類的書當作學習？

寺田　大概高中的時候，我買過《簡易人體素描集》之類的書來看，還滿有幫助的。看到別人經過理解、消化再畫出來的東西，你會明白一件事情──其實凡事都是如此，只要知道有人達成過某件事，我們就會相信自己也做得到。先不論實際上做不做得到，人只要萌生

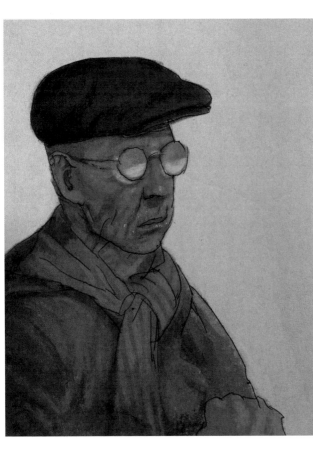

「這不是不可能」的想法，就有辦法奮力追求目標，很神奇。

拿田徑項目來說，當所有人都認為一百公尺不可能跑低於十秒時，也沒有人能夠達到這個目標。不過一旦有人跑出十秒以下的成績，就會陸續有更多人做到。這怎麼想都是人畫地自限的緣故；當然其中也不乏各方面技術的進步，但我認為心理障礙也是影響因素之一。這就是觀看前人的畫作或翻閱指南書的意義。

物體本身包含的資訊量相當龐大，就算只是一本書，理論上人也處理不完那些資訊。「書」是由紙張所構成，而紙張原本是樹木，有一群人將樹木製成紙漿，再做成紙；一百六十張紙經過上膠、裝訂、塗布、印刷，厚度是十九毫米、長邊為二六○毫米；其中還牽涉到寫書的人等等……現實中的物品擁有超越圖畫的資訊量，要完全複寫這些資訊是不可能的，所以說畫圖是一種篩選資訊的行為。唯有自

己取捨資訊，才能畫出一幅畫。

人面對過多資訊的時候，會感到徬徨、渴望有個篩選的基準點。而別人畫出來的圖，已取捨過資訊，才能畫出一幅畫。

點，所以淺顯易懂，而繪畫也是如此。

尤其漫畫和動畫，這些作品的創作形式上時間較緊迫，創作類型也趨於公式化，有一套明確的濾鏡。

一個人的畫風代表了他看世界的濾鏡，這就是為什麼大家看到別人的作品時，會覺得自己也畫得出來，因為我們戴上了別人的濾鏡。透過別人的濾鏡，我們才明白怎麼將眼前的事物畫出來。

所以，即使一幅畫用了我們隱隱約約知道的方法或熟悉的濾鏡，我們看了也不會感動；但看到某人運用我們求之不得的濾鏡畫出來的作品，就會打從心底佩服。

──啊！確實如此。看到與自己不同觀點的景象，或是別人用圖畫或文字清楚表達出自己心中模糊的感受時，真的會很感動。

寺田 因為那個人表現出他眼中的世界，我們才會驚訝很好理解。又好比寓言故事是靠簡略的描述傳達重經經過一次人工篩選，所以我們能夠瞬間理解畫圖者的觀點。

像素描集的肌肉畫法這種簡化過的內容，看起來就很好理解。又好比寓言故事是靠簡略的描述傳達重

「原來還有這樣的世界」。而除非有人帶你看見那樣的世界，否則你只能靠自己追尋。可是這很難，就跟在沙漠中尋找綠洲沒兩樣。就算你猜綠洲會在那邊，朝著那個方向走，也可能一無所獲，甚至橫死沙漠。

有些綠洲，需要經過別人指明才有辦法抵達。一旦有人指明方向，你便擁有了相同的視野。這就類似模仿，所以有人說「學習從模仿開始」就是這個意思。

自己沒有的東西，也只能跟別人借。這沒辦法。可是學習就是這樣，只要知道方法就能加以應用，而畫多了自然會察覺「這個人打造濾鏡的方法似乎能應用在別的地方」，不同的濾鏡慢慢混合，就會漸漸形成自己的畫

「原來還有這樣的世界」。而除非有人帶你看見那樣的風。型塑自己的濾鏡，終將型塑出屬於自己的一幅畫；這就會探討到「何謂自己的畫」，但這距離今天的話題還有很長一段路要走。

——哇！沒想到可以從聊電車大叔，聊到跟未來有關的事情！

寺田　說回電車大叔的話題，我這個人性子急，要畫就想畫快一點，但我又很懶，所以會想辦法抄捷徑，後來發現如果掌握一些背景知識，畫起圖來會比較省時間。其實這根本沒什麼，我卻說得好像是自己的大發現似地。總之就是這樣！那麼我要去畫電車上的大叔啦！嘶——（車門關上的聲音）。

02 為什麼畫畫很麻煩？

〈超——級麻煩的〉

——訪談連載第二回！不過我們還沒決定主題，您有什麼想法？

寺田 畫畫真的好麻煩哪。

——這才第二次訪談呢！主題得和「以畫術為生」有關才行！

寺田 唔……動物是為了活下去而活下去，活下去本身就是理由。人類雖然會為了目標而活，但目標也只能靠自己訂立。

——人一定要訂立目標才能活下去嗎？

寺田 不然會成天渾渾噩噩的。人要有目標才活得下去，就算那個目標只是「今天去打個柏青哥」也可以，如果不鼓勵自己爬出被窩，什麼都好，散步也行。給自己一個邁出第一步的目標，我們才有前進的理由。至於工作呢，尤其是畫畫這份工作，本來跟生活是沒有直接關係的。

——沒有直接關係是什麼意思？

寺田 我能靠畫圖賺錢，只是因為現存的社會有辦法靠畫圖換取金錢，但自然界本來是無法靠畫圖變現的。你一個人在洞穴裡畫畫，也不會有人付你錢吧？

好麻煩啊～

——確實沒辦法想像古代人在洞穴裡畫畫還拿得到錢。

寺田　如果沒有這樣的社會，畫圖是沒辦法維生的。這樣一想，就得談談工作有一部分並不是本能，我們卻不得不做的問題。我的意思就是這種事情麻煩得要命。

——（笑）我記得您除了畫圖之外，並沒有從事過其他工作吧？

寺田　對，我碰巧可以這樣維生，僥倖能憑藉畫圖養活自己。雖然畫圖是我的工作，但我本身也是動物，我覺得自己大腦裡原始的部分，並不完全認同這種原本與生活沒有直接關係的行為；這和自我又是不同一回事。

舉例來說，我們的本能是肚子餓到不行時會去採樹上的果實，或是抓水裡的魚；可是肚子餓的時候在眼前的紙上畫圖，這哪是本能？所以我們得靠腦袋理解這能在兩個月後變成錢，或月底就能拿到薪水之類的。工作就是這麼回事。因此我推測，這種違背本能的行為可能對大腦的某處造成很大的壓力。

——如果您畫的圖能當場換一袋米，會比較直觀嗎？

寺田　也不是這麼說。我的意思是，畫圖這件事本身就只是畫圖而已，與進食沒有直接關係。

——那麼畫圖以外的事情也是吧……像我的工作是編輯手上的書，這項行為也與進食沒有直接關係？

寺田　對，其他工作也一樣。換句話說，人類雖然靠工作賺錢建立了社會，但這些行為都很拐彎抹角。

我自認心中有動物的一面，而這頭野獸只會考慮本能的事情，比方說飯來就吃，獵物經過眼前就抓。就算捕不到獵物會有壓力，捕獵這項行為本身也不造成壓力。

可是工作這項行動，距離吃飯還隔了好幾個階段，即使我擁有智慧的人類部分，表面意識上認同這一點，心中的野獸可能也不明白自己為什麼要工作。我覺得這頭野獸和我的想法是兩回事，應該說一個是本能、一個是意志。

野獸本能的部分無法理解為什麼要工作，所以會一直想「我為什麼非得做這種事情」。我早上起床，坐到位子上開始畫畫時，也會因為本能排斥這項行為，導致身

體沒辦法接受。

可是我身為理性社會人的那一面，知道不工作就沒飯吃，所以只能認命工作。結果本能承受的壓力影響了意志，讓我覺得「好不想工作，畫圖好麻煩」。我的體內就是存在這種矛盾的現象。

我之所以喜歡工作，卻莫名不想做事！覺得畫圖好麻煩！可能就是因為本能在排斥，這就是我偷懶的原因！哎唷！

——啊，對不起。我身為編輯的主體忍不住揮了一拳……既然是本能上排斥，那也沒轍呢。

寺田　是啊。既然人類也是動物，生活在這個社會上，內在的野獸和身為人類的理性面就會不斷爭鬥。我們沒事不會搶別人的東西，就算搶了，也會遭到報應。人類社會就是建立在這樣的基礎上；但我們本能的一面卻根本不在意這回事。

人類生活在這個社會，勢必面臨本能與意志的角力。所以我們才會一直拖延不做事，思索如何正統化不

想工作的慾望。

當我思考自己為什麼這麼不想工作、為什麼明明坐在位子上，卻遲遲沒辦法開始工作時，我得出了一個結論：這就是我的本能。我講認真的！看我眼神這麼認真就知道了吧！

——的確，就算做的是自己喜歡的工作，有時也會想偷懶。

寺田　對我來說，怠惰是拿來訓斥的話，可以用來鞭策自己勤勞一點。至於為什麼有這種效果，如果說不想工作是一種本能，那害怕自己（不工作就拿不到錢，也就）活不下去也是一種本能。所以當我的理性告訴自己「不認真工作就活不下去」，一股對未來的隱

眸光一閃

憂就會襲上心頭。所以偷懶才會讓人產生罪惡感。

——不過有時候也會聽到人家說「自己的工作很快樂，一點壓力也沒有」。

寺田　我想那也沒有騙人，可能他們心理上認定自己不是在工作之類的。我自己隨便塗鴉的時候也沒有任何壓力，要我畫上一整天也不是問題。可是一旦告訴我這是工作，我難免會產生迫不得已的感覺，這樣一來，剛才提到那個動物的部分就會想：「我為什麼要承受這種壓力！」

——那假如有一個案子是請您「隨便畫什麼都可以」，對方也

保證付錢，這樣是不是就不會當成工作，也不會感覺到壓力了？還是只要牽扯到錢就成了工作？

寺田　那就是工作了。所以為了移除自己心中「嫌麻煩」的障礙，我會轉念告訴自己：「我只是在隨便塗鴉！」說內心的野獸「這不是工作」。

不過實際開始動筆後，無論多難畫的圖，我也能倒吃甘蔗。只是要花些時間才能完全擺脫痛苦就是了。怎麼會這樣？有沒有人可以解釋一下？

——竟然把問題丟給別人了！

寺田　我這次的確說了一堆歪理，但我認為怠惰是人類的本性。在生活無虞、不必為下一餐煩惱的情況下，動物也能安心入眠……是在不會被襲擊的情況下啦。總之，如果目的是活下去，那麼目的達成的狀態下，自然沒有捕食的必要。

可是，人類卻受制於每天都要工作一定時間的規範，人類內在的動物本能無法理解這件事情，會感到排斥也是很自然的反應——但我還是會好好工作啦！儘管我常常在各方面麻煩別人，但我也不會拿出這件事情當作不工作的藉口；我只是想說，這也是形成壓力的原因之一。

——畢竟不工作就沒錢，也就沒飯吃了。

寺田　就是這樣。當然我工作不只是為了混口飯吃，也渴望得到他人的認同。工作上獲得讚美能讓我產生動力，背後這種自我實現的渴望支持著我努力下去。

——而且您並不是因為被人強迫才工作的吧？

寺田　是我自己強迫自己的。從成就感的角度來看，有工作還是一件好事，心裡也比較踏實。儘管這可能只是一種幻想。

——是啊。克服惰性、認真做事的感覺也很踏實吧。

寺田　有一位漫畫家叫古谷實※1，我覺得他的漫畫主題完全就是在對抗「惰性」。無論哪一部漫畫都有對抗惰性的主角。雖然這樣解釋不見得正確，但至少我是這樣想的。

畢竟懶惰是能摧毀社會的。這個社會是靠那些「勤奮工

作的人才得以正常運作。水龍頭有水、有電可以用、房子不會倒塌、垃圾會被收走……所有生活中理所當然的事情，都是靠一群人不斷與惰性搏鬥才得以維持！

——這方面如果偷工減料，後果恐怕不堪設想。

寺田　沒錯。如果什麼都嫌麻煩、什麼都不了了之，垃圾就會一直堆在那邊，引來一堆蒼蠅和烏鴉；隨便蓋的房子也會倒塌害死人。惰性的力量很恐怖，足以壓迫生存的本能，而我心中擁有非常強大的惰性，我一天到晚都在與之對抗。說穿了，我根本什～麼都不想做。

有時候，這種「什～麼都不想做」的心情，甚至強烈到連我自己都會怕，這種恐懼感跟古谷先生的漫畫很像。或許古谷先生並不認同，但我覺得背後的心理是很像的。

我總覺得，對抗惰性是人類必須面對的課題。人之所以渴望金錢，也是因為錢能解決大多的麻煩。唉！真希望有人可以做一台把惰性吸走的機器。

所以我非常尊敬一直以來兢兢業業的人，社會就是有他們才得以運作。不過這些工作很辛苦、很不起眼，鎂光燈也很少照到他們身上。明明這些人從事的

都是不可或缺的工作。

如果不將這件事情放在心上，我有時會忘了自己只靠畫出這種東西就能過活的立場有多可貴，所以我必須時時提醒自己，這樣的生活並非理所當然。今天的訪談已經充分展現出我這個人多不中用了。

——至少我瞭解您基本上是個懶惰的人了（笑）。但您也是有勤奮的一面，而且在工作上也充分發揮這一點，才成就了現在的您不是嗎？

寺田　其實我也出過不少大包，不過還是有人願意發工作給我。被人需要是一件值得開心的事情，所以我都心存感激。如果沒有人需要我，我一定會很煎熬。年輕時，就算沒有人需要我，我還是畫個不停，但我覺得這也是出於想讓人高興的心情。儘管我試圖說服自己是出於「喜歡」才一直畫圖的，但實際上好像不是這麼單純。

把人的惰性吸走。

〈累積自己的層次〉

寺田　這可能是另一個話題了。不是有句話說，只要持續累積小小的成功經驗，努力起來就不會那麼痛苦嗎？

假如一開始就挑不可能的事情做，比方說你明明連加法都不會，怎麼可能解得了微積分？但只要多算一些簡單的算式，體會到解題的樂趣，就漸漸能處理更複雜的計算。所有事物都得先打好基礎，畫畫也是。當你素描畫得好、能準確理解物體的形狀之後，畫起來也會有趣許多。

這世上有多如繁星的人，打從一開始就希望自己很會畫，卻又因為畫不好而放棄。可是沒有人會一下子就能畫得很好。現實世界不像漫畫，沒有人會對你說：「你其實是畫功世界的繪畫王！我來解放你的潛力！」而且基本上大家也沒有什麼不為人知的超能力，我們只能自己挖掘埋藏在心裡的慾望。

所以要自己給自己小小的成功體驗，一層一層累積起

來，而以結果來說，這就是我們一路付出的努力。我認為自己只是剛好可以做到這一點，畢竟過去沒有人阻止我畫圖；如果有，我也不知道現在的我會怎麼樣。

——如果當初父母不准您畫圖，就沒有現在的您了？

寺田　雖然他們也沒有鼓勵我畫畫，但給了我可以畫畫的環境，我可以去能畫畫的地方，我想這樣就能稱之為幸運了。在所有可以料想到的情況之中，出生在這個家裡就是一種運氣。我有可能生在非洲，成為超過一千萬名的愛滋寶寶之一；或是被綁架、洗腦，不得不接受訓練，最後抱著炸彈進行自殺攻擊。即使出生在日本，也不見得能生在同樣的時代。我只是碰巧不是那樣，打從生下來就很幸運。人生來就是不公平的。

所以我必須提醒自己心存感激，惦記自己身處的現實環境，時時回想自己的動機。

說回開頭的話題，人需要目標才能前進，所以我們才會設定目標。除了小小的成功體驗，設定一個自己在世時恐怕無法達成的巔峰目標也不賴。反正人終有一

死，我認為在這個前提下，訂立一個打從一開始就沒什麼希望達成的目標也很重要。

——工作上或工作以外的目標都可以嗎？

寺田　這關乎生活所有面向。我是這樣想啦，如果訂立了遠大的目標，達成小目標的時候也不會燃燒殆盡！

——您的遠大目標是什麼？

寺田　畫得更好。

——這是您一生都無法實現的目標嗎？

寺田　可能達不到我理想中的水準。我心目中好看的畫可不只這點程度，我也不確定自己有沒有離這個目標又更近了一點。但還是要有這樣的目標，否則只要自覺「最近進步了一點」就有可能停下腳步。

假如將目標設定成畫出超帥的機器人，一旦真的畫出人人讚不絕口的極致機器人，就得尋找下一個目標。可是設定一個更抽象的遠大目標，就可以花一輩子追尋。動機就是這麼一回事。

什麼是目標呢？我們可能會說今年要把書做好並出

版之類的。其實截稿日也是一種目標，雖然是別人設定的，但我們自己也接受了。不僅如此，想在十年內完成某項工作，這也是一種目標。就是要像這樣設定一堆小的目標，這也是一種目標。就是要像這樣設定一個遙不可及的目標，抱著「總有一天要走到那裡」的心情，一步一步往前走。但是，這個大目標必須是看得見的東西。只要看得見，人就有辦法抵達。

即使目標和自己之間隔著一道深不見底的山谷，我們也會嘗試爬下懸崖，思考如何爬上山壁，甚至考慮飛過去的手段。人就是這樣，相信就算自己死了，自己的孩子也會抵達終點。

追求目標並不是時間長短的問題。好比說「希望自己畫圖畫得出神入化」，這種目標勢必得花上漫長的時間。對我來說，這只是一件希望有生之年可以達成的事情，與時間無關，也就不會給自己時間限制。

——**沒有時間限制的目標……說來慚愧，我從沒想過這種目標，我光是眼前的小目標就忙不過來了。**

寺田　擁有不間斷的小目標也可以。但我認為，其實每個人心中都擁有一個遠大的目標。

——唔……

寺田　而且急著達成沒有時間限制的大目標，未免太可惜了。

——為什麼？

寺田　這就好比有位富翁吩咐工匠製作一個絕世好壺，還說：「只要能燒出這個壺，多久我都願意等。」

有本事就來抓我吧。

──但富翁有可能等到死也等不到？

寺田　等到死也沒關係。「多久都願意等」這句話已經將這件事情也算在內了，可見是多麼地重要。等候自己真正喜歡的東西，大概都是這種感覺吧。如果最後壺真的做得巧奪天工，提出訂做的富翁死後，其他人也可以欣賞，他或許還會因為自己催生出一個好壺而含笑九泉。包含這些可能性的「多久都願意等」，實在是高瞻遠矚的一句話。

但如果富翁優先滿足了等不及的心情，足以傳世的好壺恐怕就不會誕生了，他的沒耐心會毀了這個機會。所以，我的意思是對自己也要有「耐心」。如果不給自己多一點耐心，那可有得受了。心急

的人往往半途而廢。以畫圖來說，這種人稍微畫了點東西卻看不出進步時，就會立刻放棄。所以說沒耐心真的很恐怖，會扼殺掉可能性。

我自己也有等不及的時候，所以我十分明白這種感受。像是我上網買了一台新的數位相機，我可能會想，今天沒到貨我就要去死！但是我覺得用這種心態面對自己的目標很可怕，如果有人出於這種理由而放

棄，我覺得很可惜。

我會思考自己等不及什麼東西，又為什麼等不及？拿數位相機來說，我會想我為什麼急著現在拿到，為什麼不能再等一下。

—— 既然大目標都可以一直等了，數位相機下週才到貨也沒關係吧！

寺田　可是這種「迫不及待到快要抓狂」的心情又是怎麼一回事？這種感覺有點類似性衝動，不過是大腦產

生的衝動。雖然我會思考這種衝動到底是怎麼來的，試圖讓自己冷靜下來，但到頭來我還是想不透。

正因為我知道這種慾望有多麼強烈，才會怕成這樣。

—— 今天寺田先生在我們談論畫畫很麻煩的同時，也畫了幾張大叔的圖。

寺田　畫來畫去又畫了大叔……我這畫的是一種流浪

漢的感覺；說到流浪漢，人變成流浪漢不是有很多原因嗎？雖然我想大多數人是因為工作沒辦法再做下去，債臺高築、失去房子，但我想其中也有一些人是接納了自己的惰性，再也不想工作了。

有這樣的人也不奇怪。如果將活著度日視為人生最大的目標，那麼當流浪漢也無所謂。這無關對錯，我相信一定有這樣的人，因為我自己也有這樣的一面。

我從以前開始，看到流浪漢時不只會覺得他們很辛苦，還會湧現一股打從心底羨慕的目光。這還滿可怕的。但我猜流浪漢真的很辛苦，而且流浪漢之間應該也有複雜的人際關係問題。

──不過有一些流浪漢也會從事撿空罐之類的工作。

寺田　確實也有這樣的人。自願當流浪漢的人可能挺自得其樂的，不過對逼不得已的人來說，那樣的生活恐怕難受得不得了。話雖如此，我內心還是有勤奮的部分。論哪種生活比較輕鬆，我想還是留在目前的環境，裹著棉被、睡在屋簷下吧。然而一旦這種渴望消

失，我就完全不排斥當個流浪漢。我對自己這種羨慕流浪漢的心態感到害怕。

假如我拖了五、六次稿，恐怕就會變成那個樣子。羨慕與恐懼在我心中共存，目前是恐懼占了上風。而只要恐懼還是占上風，我就能繼續工作下去。

──您的意思是，雖然多少會害怕，但還是覺得工作賺錢、住在房子裡，比當流浪漢輕鬆？

寺田　嗯。我選擇了這種輕鬆。只要努力一點畫圖，就能過上普通的生活，所以我今天依然對抗著惰性。結論就是，再麻煩也要畫下去。

──這句話可以對每個有在工作的人說呢（笑）。

〈巨人〉

寺田　看到那種克服惰性、精心繪製出來的畫，我都會由衷地感到敬佩。

前陣子我去宮崎看生賴範義先生的展覽。會場中展了上千件作品，不過那其實只是一小部分，生賴先生的作

品還多著呢。

我想說的是，除非日復一日堅持不懈、一絲不苟卻又充滿熱情，否則根本不可能畫出那樣的量與質。那些不會嫌工作麻煩的人，拿出來的成果真的很不得了；相較之下，我卻在這邊說什麼懶惰是天經地義的事。

戰勝惰性的人很偉大，生賴先生真的是一位巨人，他的創作數量跟品質

都非比尋常。而且在插畫家這個職業普及之前，他就在這一行做得風生水起了，這更讓我覺得他很與眾不同。

我相信他生涯中也思考過無數次為了工作而畫圖的問題，但完全感覺不出他有一絲倦怠，真的。我完全比不上他付出的勞力和時間，還有對畫圖的熱情；而且他還持續了五十年，真的好厲害。總之，他的工作態度簡直堪稱表

率，哪像我丟人現眼。

生賴先生的絕活之一，是對顏料掌控自如。他的作品明明用了各種顏色，卻沒有雜亂的感覺，這是因為他完美掌控了彩度。一張顏色很多的圖看起來之所以雜亂，往往是因為沒有掌控好明度和彩度。

生賴先生在這方面做得近乎完美，他看似用色粗糙，感覺原畫上的顏料一定這邊凸、那邊凸的，但實際上，插畫紙板的表面相當平滑。

因為他調色盤上調開的顏料幾乎只會用一次，就算顏色之間會重疊，也頂多疊個二、三次，用量抓得相當精確；而且他多塗那幾次也不是為了修正，他在上色之際，早就決定好怎麼畫了。他掌控色彩的能力真的不是蓋的。

有些技能，學起來可以減少困惑的時間，不必多想「要怎麼樣畫出來」、「如何表現那種質感」。質感的表現手法是基本中的基本，在這個階段猶豫不前，也是浪費時間。

說到顏料的用法，生賴先生已經到爐火純青的境界了。這真的很厲害，看得我整個人都會激動起來，頭還有點暈暈的！

對我來說，看一個人的畫，也等於是看對方畫圖的態度。很久以前，新宿有一場諾曼・洛克威爾※2的展覽，我當時大受震撼，好像頭頂被榔頭敲到一樣。

印象中那是一幅雜誌的封面，雜誌叫《星期六晚郵報》（Saturday Evening Post），畫的是理髮廳。這幅畫非常有名，大家可能也在其他地方看過。原畫大約有兩扇和室紙門的門片那麼大，還有一張同樣大小的鉛筆稿，我內心震驚於「也太大了吧」，沒想到畫得還很細緻。

鉛筆稿的旁邊有一張畫布，是鉛筆上色後的樣子。我原本以為那張就是原畫，仔細一看卻覺得好像跟印象中不太一樣。我還一度心想「原來原畫看起來差這麼多」，但當我再往旁邊一看，才發現真正的原畫在那邊。我感覺怪怪的那幅畫，其實只是原始大小的上色草稿。那已經是我平常交稿的水準了（笑）！但原畫又加了

更多細節，畫得更細緻。為了雜誌做到這種地步，他肯定是不計成本，單純因為想畫才畫的。

我當時才二十幾歲，所以更覺得自己半吊子的態度根本無法達到那種境界，心生一種近乎絕望的感覺。

我在對抗惰性的時候，完全不覺得自己可以辦到。雖然我不認為洛克威爾所有作品都是照這個流程畫的，但那一幅畫徹底展現出「我想畫這幅畫」的意志，他也完美實現了這份意志。

不會嫌麻煩的身體

當時的我不只是驚訝而已，還被他這種態度深深地打動了。

生賴先生也有類似的地方，不像我就只是廢人！回東京的路上還哼著筋肉少女帶※3的歌！回到家還發燒！無論有沒有在畫畫的人，請務必去宮崎看看生賴範義展。（但展覽已經結束了！真可惜！）看了一定會有所感觸，如果沒有任何感觸，那我也無話可說了！

惰性是大敵！但也是一種動力！

說了這麼多，這次就聊到這邊吧。

這樣就行了嗎？明明前半段就只是一直在嫌麻煩而已!?

那麼下次的主題是「畫畫可以賺多少錢」！大概啦。

中井
《錦山》
拼船 七〇〇日圓

※1 古谷實（1972-）：日本漫畫家，代表作品如《去吧！稻中桌球社》《深海魚男》。
※2 諾曼・洛克威爾（Norman Rockwell, 1894-1978）：美國畫家、插畫家。
※3 筋肉少女帶：為日本搖滾樂團。

03 我不希望插畫妨礙我發揮想像力

──您上次預告這一次要談「畫畫可以賺多少錢」。

寺田　如果以一張圖的價格來說，講白了就是零到一百萬日圓左右。

──這哪裡講白了！而且竟然有這麼大的落差!?

寺田　就是差這麼多。

尺寸還有使用目的。

過這種狀況。我講的單純是我曾經拿過的金額，不包含也有一百萬日圓可以拿，但這不太正常，我自己也沒遇我聽說泡沫經濟時期，廣告業界畫個便利貼大小的圖

就算拿得到一百萬日圓，如果十年就拿那麼一次，也

相當於年薪只有十萬日圓，所以大家聽到這類話題要提

高警覺啊。

──我們又不是在聊詐騙……

寺田　我說完了。

──什麼！結束了嗎？

寺田　細節未來有機會再說！到時候再以一種不會冒犯到別人的輕鬆感覺聊聊！

畢竟我目前還是碰巧靠畫畫吃飯的人嘛。

──……好吧。那麼，您為什麼會說自己是「碰巧靠畫畫吃飯的人」呢？

寺田　真要說起來，我想幾乎所有人都只是碰巧在從事自己的工作吧。雖然我從小的志向就是從事畫畫的工

作，但也不是人人都有志者事竟成。我從事自由插畫家已經三十年左右了，但還是打從心底覺得這只是「碰巧」而已。

聽起來可能有點離題，但我舉一個例子⋯

很多人不是會說「我其實不適合這份工作」、「我做這份工作是大材小用」，暗自期待周圍的人遷就自己，認為世上一定有完全適合自己的地方嗎？尤其小時候更容易這麼想，因為童年的生活比較狹隘。

——畢竟小孩子的世界就只有學校和家裡。

寺田　人在無法自力更生的狀態下，就會活得很狹隘。儘管不是他人有意造成，只要無法順利適應既有框架，人就會感覺處處受限、慢慢失去歸屬感。可是年輕的時候還沒辦法梳理各種情感，所以也無法理解自己為什麼陷入這種狀況，為什麼會有這種感覺。

青春時期懵懵懂懂，只能透過與人交流或看書來釐清內心無以名狀的感受。如果這些管道也找不到答案，就會很煩悶。會去思考這種情感到底是什麼的人可能還好，不去思考的人就只會一直心煩意亂下去。

——恐怕沒多少人在青春時期有辦法釐清自己心煩意亂的原因，都是長大後回顧才找出各種理由吧。

寺田　所以我就投向幻想世界的懷抱了，把幻想世界當成現實世界的休息區。我小的時候，有一種作品類型叫「太空歌劇」（space opera），是太空主題的冒險故事，其中最具代表性的作品是艾德蒙・漢米爾頓（Edmond Hamilton）的《未來艦長》（Captain Future），早川科幻文庫出版的，還一度改編成日本動畫《太空突擊隊》。我第一次讀到這本書，是小學三年級的時候。

我老爸有個同事，我都叫他沙坑大哥，他有一次帶

克拉

我就是「太空超人」鐵船長！

小胖

活腦田教授！

我和我哥去岡山鄉下的賽車場。我對車子一點興趣都沒有，只記得看台上的鐵椅坐得我屁股很痛。我小時候很瘦，屁股沒什麼肉，坐在那邊只是一直看著車子呼嘯而過，引擎聲也勾不起我的興趣，只有屁股痛得要命。

回程我們經過岡山市區，沙坑大哥可能發現我無聊，心裡可憐我，所以繞去岡山最大的紀伊國屋書店，說要買我跟我哥喜歡的書給我們。

我當時才小學三年級，零用錢頂多十或五十日圓，根本買不起書，所以聽到他要買書給我時，整個人開心極了。而我看上的，就是一樓文庫本區※1的《未來艦長》。水野良太郎※2的美漫風插畫封面，令我覺得大開眼界，就毫不猶豫地選了那本；那張圖真的畫得很好。

當時平台上擺著系列最新一集的《威脅！不死走私團》(The Triumph of Captain Future)，我馬上說要那本，然後沙坑大哥就買給我了。因為是小說，很多字沒有標讀音，他問我看不看得懂，我說：「當然看得懂！」那時

我已經讀過不少書，冒險故事的用字遣詞也難不到哪裡去，而且我國語和美術的分數一直都不錯：雖然體育和數學都拿最差的成績就是了。

——您不擅長運動啊。

話說回來，您當初為什麼沒有挑漫畫之類比較偏圖書的書？

寺田　我也喜歡漫畫，只是一開始先看到《未來艦長》。而且後來讀了發現超好看的！

那時候我也會看手塚治虫在《週刊少年JUMP》上連載的作品，還有電視上播的《超人力霸王》，所以多少知道世上有這種科幻題材的作品，我也很喜歡。

但是我對這類作品並沒有一個系統性的瞭解，所以也不是很清楚自己喜歡的東西到底是什麼。

我也會到圖書館看「少年少女版科幻小說」，可是童間公司的總經理，那間公司製作過兒童節目《開啟

書的用字遣詞都非常淺白，已經滿足不了一心想趕快長大的我。

——儘管您當時年紀還小？

寺田　就是因為年紀還小啊！人小鬼大的！

雖然我也喜歡看電視，但除了《超人七號》以外，其他節目都有點幼稚。那個年代開始有愈來愈多製作公司意識到作品是要給小孩子看的，所以慢慢形成一些規範。

而《超人力霸王》和《超人七號》的時代還沒有這種風氣，做出來的節目連大人也可以看得津津有味。

不過後來也慢慢出現一種努力想「迎合兒童」的感覺，我不太喜歡，太溫吞了！我想看的是一些大人看的東西。話雖如此，《未來艦長》內容上也算是兒童讀物啦！不過重點在於，那是裡面都是字的書。順帶一提，當時翻譯這套作品的譯者野田昌宏先生，還是一

我不希望插畫妨礙我發揮想像力

吧！朋基基》，而他就是裡面那隻吉祥物「卡查比」的原型。

——竟然是卡查比的原型！

寺田　沒錯！野田先生因為深深著迷於《未來艦長》，才將這部作品譯介到日本。他翻譯的語調有股粗俗的魄力，很引人入勝，讓整部故事讀起來很生動，我一看就迷上了。多虧野田先生讓這部作品成了大人的讀物。

《未來艦長》的故事背景，是太陽系行星上到處都有火星人和金星人，而主角群駕駛著名為「彗星號」的太空船，挺身對抗宇宙的威脅。彗星號的造型像一顆淚珠，飛行時看起來就像一顆彗星，所以才叫這名字。

真是酷斃了！

——這樣啊。

寺田　妳也太冷淡了吧。總之，我之前只在電視和漫畫上看過這種科幻作品，不知道文字作品也有那樣的故事。題外話，我超喜歡當時電視上播的《星際爭霸戰》（Star Trek），現在翻譯成《星艦奇航記》。坦白說，我的身體大概有六成是由《星際爭霸戰》構成的！

——原來《星艦奇航記》以前叫作《星際爭霸戰》啊。

寺田　妳在意的竟然是這一點。在我心中，它從來不叫《星艦奇航記》，而是《星際爭霸戰》！言歸正傳，所以我在讀《未來艦長》的時候興奮極了。

——為什麼？

寺田　為什麼？因為當時不像現在有CG技術，電視上的特攝片充滿手工精神，很多東西連小孩子都看得出來是假的，雖然也有些道具做工精良、以假亂真，

但大多數的道具一看就知道是人工的，知道那些模型壞掉或燒起來，也知道大怪獸是人假扮的。我看特攝片的時候，常常要找理由說服自己看下去。

——明知那些東西不是真的，卻還是能接受這件事情，好好享受嗎？

寺田　我當時還沒那麼成熟，不知道製作那些特效有多辛苦，而且當時的特效根本比不上現在CG的真實感，所以我也滿不在乎地心想「看起來好粗糙」。但是！從文字、小說上讀到這類內容時不會有這種感覺，再俗的作品也不會。

如果文章寫「出現了一頭厲害的怪物」，那頭怪物就真的很厲害！字眼給人的印象愈模糊，其無窮的想像空間裡就有愈多我們妄想的餘地。人家寫「厲害」，我們就會照單全收，相信真的很厲害。

——比方說像山一樣巨大的怪物真的可以翻山越嶺，黃金河流裡也理所當然地流著滾滾黃金。

寺田　沒錯。如果書上寫了前所未見的怪物，我們就覺得那是厲害得超乎想像的怪物。一旦坦然接受，就能牽動無窮無盡的想像，所以我才覺得文字的力量很厲害，驚訝世界上竟然有這麼自由自在享受故事的方

SF 空少

BEM
凸眼怪物

《未來艦長》。

我想說的是，想像力是很驚人的。

——繞太遠了吧！聊來聊去竟然是在聊想像力！不過也是，文字帶來的想像，在闔上書後也能繼續享受。

寺田　想像力比圖像更驚人，可以帶領我們身歷其境。

後來我慢慢學會畫畫，開始嘗試將自己喜歡的東西畫

機會的話，我推薦大家都去買本

式，也變得更愛看書。所以，如果有

出來，卻發現自己不知道該怎麼具體畫出腦中的東西。

自從瞭解到文字的厲害，我才知道要將這種「好厲害」的感覺具體表現出來有多辛苦。我也因而對創作者肅然起敬，包含我以前看不起的東西。

因為我多少明白了創作背後的機制，並體會到無中生有的辛苦。但以享受作品的方法來說，也不知道這樣子對不對就是了。

——這是您開始自己畫畫後發現的嗎？

寺田　對。當我發現我連自己認為粗糙的東西都做不出來，才曉得要將原本不存在的印象具體呈現出來，竟然難到這種地步！不過這也是我至今依然從事這份工作的最大動力。

——您以前讀的小說有插畫嗎？

寺田　我基本上偏好沒有插畫的書。我不喜歡像童書那樣畫了很多插畫的書，尤其是那些我覺得畫得並不好的書。如果文章把怪獸寫得很厲害，旁邊畫的怪獸看起來卻一點也不厲害，我會失望透頂，心想畫成這樣還不如

不要畫！畫圖是將腦中想像定型的行為，因此畫出來的那一刻，就有可能比不上讀者想像中的模樣。

這真的很恐怖。雖然我現在還是很怕，從事的工作也不得不對抗這份恐懼，但站在讀者的立場時，我就能輕易說出「我不需要插畫」。當初接觸沒有插畫的書，樂於自己的想像，成了我一項很重要的閱讀體驗。雖然那些也是言語觸發的想像，但我當時就隱約意識到，

這種想像力比圖像更驚人。又過了更久之後，才體會到將腦中的想像畫出來有多困難。

——原來如此。您最早接觸的是文字。

寺田　對。文字讓我直接意識到想像力這件事。後來走上畫圖這條路，我才明白畫畫的辛苦。

要想像難以畫成圖的事物，沒有任何方法能勝過言語。

不過也有些東西只要畫出來，就能解釋得一清二楚，只能說圖畫和文字各有優劣。如果一段文章寫：「有一頭

我不希望插畫妨礙我發揮想像力

『あ』字型的怪獸不斷變形為『いうえお』，朝我走了過來！」我也不會想把牠畫出來。

——先別說畫不畫，光想像那是什麼模樣就很困難了吧（笑）。

寺田 如果上面還寫那頭怪獸很帥，不是又更讓人困惑了嗎？所以說，論那些明顯難以畫成圖的東西，文字比起圖畫更有說服力，兩者各有特色。我當初就頓悟：「文字根本是萬能的。」

——如果您對文字的感觸這麼深，為何沒有當小說家，

而是成為了插畫家呢？

寺田 哪有那麼容易！而且那個時候我也已經很喜歡畫畫了。

——所以只是您選擇嘗試的是畫畫囉？

寺田 對，我當時選了畫畫。如果當初我是因為寫文章而受到稱讚，也許就會嘗試寫作了（笑）。這取決於自己做的什麼事情被讚美吧，我也是因為有人稱讚我「畫得很好」，於是從善如流，成了今天的樣子。

但是我並不討厭寫作。雖然我寫的東西跟畫的東西一

樣，沒有固定的風格，不過在我心中，兩件事都是在「描寫」東西，只是一個用言語，一個用線條和色彩。我還滿喜歡寫作的，有時候覺得畫畫很麻煩，也會改用文字表達。

——比方說什麼時候？

寺田　例如畫漫畫分鏡稿的時候，我會先寫文字分鏡，就像寫劇本上的指示一樣。這樣我比較能發揮想像力，尤其是有情節的作品。

而單張的插畫，比較像相機

捕捉到的瞬間，是從前仆後繼的想像中一把抓出特定一幅畫面的結果，作畫方式自然不一樣。所以，當我想要創造情節，或者很重視骨幹時，就經常先寫再畫。

甚至可以說，寫作時的我和畫圖時的我，兩種人格並不太一樣。

——像傑奇與海德※3那樣嗎？

寺田　沒那麼誇張，我也不會殺人啦！

——比較像是寺田α和寺田β？

寺田　人格不同的意思是，我有一個寫作時的性格，和一個畫畫時的性格。

需要使用文字，所以要煩惱的東西比較少。如果是畫圖，我會煩惱線要怎麼畫、顏色怎麼用、大小怎麼拿捏，但寫作就只要把字寫出來就好了。

——就好像寫一句「有三千個人在夜晚的森林裡各自手舞足蹈」這很簡單，可是如果要用圖畫表現的話……

寺田　不好意思！三千個人太多了，放過我吧。文章在物理層面的麻煩程度的確比較低，假設有個場景是高樓大廈像脆弱的玻璃一樣瓦解，碎片還化成斗大的蒟蒻，光是想像要畫成圖，我就覺得：「好麻煩，還是別畫了。」人一發懶就糟糕了。但可能只有我會這樣啦！總之，用寫的我就寫得出來。當我打算要求畫圖的我畫一些難搞的東西時，寫作的我就會去挑釁他，

畫畫時的我其實非常懶惰，總是想盡辦法避免畫麻煩的東西。

寫作時的我，雖然根本上也很懶惰，但因為表達時只

說：「嘿嘿，我就看你怎麼用圖畫表現出來。」有時候先將想法寫出來，也能制止自己連畫都沒畫，就排除畫得出東西的可能性。

傾向於聚焦臉部，而是會採用遠一點的構圖等手法，畫得比較抽象，對嗎？

我個人對於一張圖的想像通常很不固定，都是模模糊糊的，好像總是被霧氣籠罩住一樣。當我想要聚焦某一點時，那一點又會慢慢暈開，直到我畫出其中一部分，才得以看見全貌。

寺田　站在讀者的立場，我認為插畫應該保留讀者對文章的想像空間。就算鉅細靡遺地畫出來，讀者也會覺得「那只是你的想像」。

但寫作時，點景一覽無遺，還可以拉近描寫細節。描寫的時候，感覺連那片模糊想像背後的模樣也能看得一清二楚。

——因為您當讀者時也有這種感覺嗎？

寺田　沒錯，因為我有這樣的感覺。

兩者在這方面的感覺差很多。寫作時的我會事先準備好材料，防止畫圖時的我偷懶，而這正是文章可發揮的功用。

——而且有時候讀了文章再看插畫，會很失望？

寺田　即使插畫畫得好，心情多少還是會受到影響，我會希望它給我更多想像的自由。讀者有誤會作者意思的自由，而且隨著一字一句自在想像，不是更快樂嗎？不過隨意想像其實也是一種技能，需要經過一定訓練才辦得到。

——剛才您談到，您在幼時會閱讀沒有插畫的小說，倘佯於自己的想像中，並認為這點很重要。現在您成了替小說畫插畫的人，有什麼樣的心境呢？您之前在《寺田克也這十年》（寺田克也ココ10年）中稍微聊過，畫角色時不

想像力是很強硬的，有時會否定某角色根本就不是插畫的樣子；但也有相反的情況，讀者看了插畫會心想：「原來這東西長這個樣子。」並因此更加投入小說的世界中。但我現在認為，即便插畫可以做到這件事情，保

我不希望插畫妨礙我發揮想像力

這不是畫得好不好的問題，也不是在怪罪漫畫家，而是我作為一名讀者，強烈希望閱讀最純粹的文字。可是漫畫家在畫小說插畫時，大多會將角色畫出來，而當這些角色變成圖像後，印象就會很強烈。

——而且漫畫家畫出來的圖，就是那位漫畫家的風格。

寺田　就是這樣。就像我剛才說的，小說中的角色一旦畫成插畫，讀者就會感覺自己被迫接受那個角色就是長那個樣子。當然，有時候清楚畫出來才是對的，也有人喜歡這種做法。當然，所以我也不是在呼籲大家別這麼做，然而我就接不到工作了（笑）。

可是插畫印象太強烈，也有可能讓人讀不下書。比如我小學時，早川書房出版了法蘭克·赫伯特（Frank Herbert）※4 先生的《沙丘》文庫版，當時的封面是石之森章太郎※4 先生的插畫。我非常喜歡石之森先生的漫畫，也非常尊敬他，但我還是比較喜歡看文字自己想像，所以我一看到封面上畫著疑似主角的人物，就讀不下去了。外國版的封面則是沙漠遠方有隻巨大沙蟲彈起來的

留想像空間還是非常重要。

我畫插畫時會刻意留下較多想像空間，就類似文章的言外之意。但這不代表我只是想多省點事，大概啦！我不會將插畫畫得太細；要不然就是故意畫出差很多的東西，提供不同想像間碰撞的樂趣。站在讀者立場來說的話，插畫只能控制在「也可能是長這樣子」的地步，否則會干擾閱讀。

姑且不論成果，我接插畫的案子時，都是抱持著這種心情。

——您很少畫人物面貌鮮明的插畫嗎？

寺田　也不是沒有，因為還是有案主會要求我畫成那樣，可是人物插畫的風險特別高。雖然我這麼說會得罪很多人，但我就直說了。我不太喜歡漫畫家畫的插畫，因為漫畫家塑造角色的能力太強了，一旦畫出具體的面貌，之後看小說時，腦中就只會浮現那張臉了。

樣子，我光看到封面就超想翻開來看的，偏偏我又看不懂外文。

那本外國版的封面插畫，好就好在給人一種窺探到沙丘世界一隅的感覺。如果將人物清楚畫出來，讀小說的時候人物就會只會是這個形象。既然如此，倒不如請石之森先生直接畫漫畫版《沙丘》！我至今還是對當初早川書房邀請石之森先生畫那張封面的人耿耿於懷（笑）。

但我想應該也有人看到我某些作品會兇罵：「為什麼要叫寺田來畫！」所以我剛才說的話是一把雙面刃！

──哈哈哈。有些插畫能幫助讀者想像，有些插畫則會迫使讀者接受特定形象，不同類型的插畫也會改變讀者閱讀時的感受呢。

寺田　我認為插畫必須保有一定的匿名性，否則很危險，容易破壞別人的想像，所以我在畫插畫時都很注重這點。但如果對方要求，我還是會將角色畫出來。

──您在冲方丁先生的《殼中少女》系列推出新版時，

寺田　因為我第一集的時候刻意不描線，避免角色的形

就明確畫出了角色的長相

呢。初版雖然也有畫出角色，但容貌並沒有畫得很清楚。

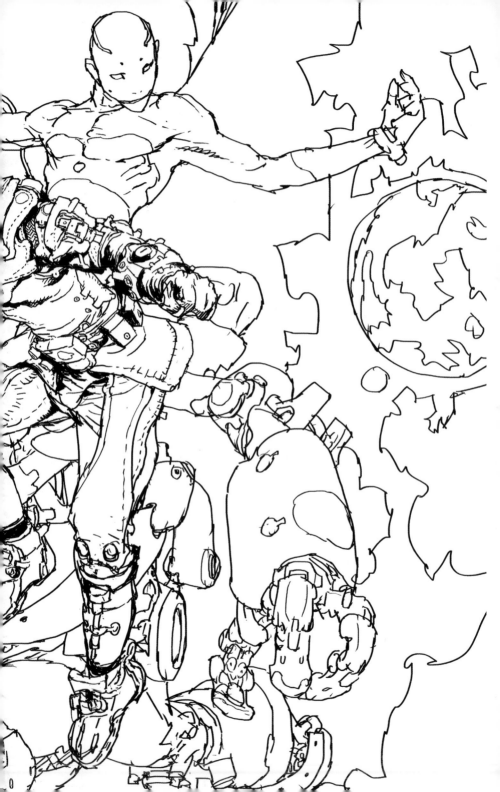

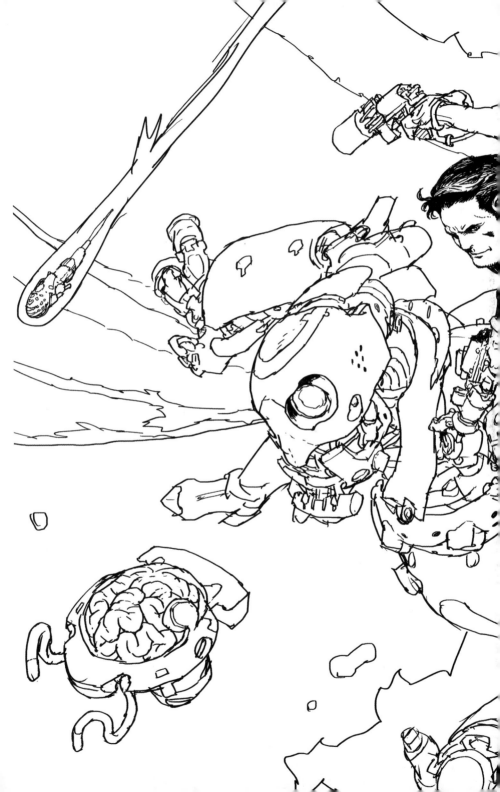

象太鮮明。

——我記得線條滿朧朧的。

寺田　嗯。那張圖沒有主要的線條，我想營造一種令人好奇「這是哪位女演員」的感覺，就故意將表情畫得比較不清楚。但出新版的時候，這部作品已經很有名了，所以我就具體畫出了角色的模樣。第一版的「Scramble」和「Velocity」※5我偏向表現角色的概念，因此畫得比較抽象。

我站在插畫家的立場思考時，總是在衡量自己提供的東西是否保有客觀性與匿名性。這方面對插畫來說非常重要，因為這不完全是我自己的創作。如果別人委託我的插畫是會放在書上印刷出來的，那插畫就不是主角，而是為了其他東西而生，所以我都很注意這方面的分寸。雖然我看起來一點也不在意就是了。

在我的觀念裡，客觀性和匿名性都是插畫的必要條件，因此我也喜歡那些滿足這兩點，又能將圖畫得很好的插畫家。插畫和小說會產生化學反應，有時候插畫的

強度匹配小說，可以幫助讀者閱讀。我其實也有很多這樣的書，我從小又是看著這些出色插畫家的作品長大的，所以這也是我追求的目標之一。

——如果讀者認為形象鮮明的角色插畫完全契合小說，那不就是一幅好作品嗎？例如從新版《殼中少女 Velocity》開始接觸這系列的讀者，可能覺得鮑伊德（《殼中少女》系列的角色）就是寺田先生畫出來的樣子！而要這麼想也是讀者的自由。

寺田　我懂。但這有好有壞，受人喜歡也是挺恐怖的，因為我這個人主張想像力至上，不喜歡別人下意識地放棄想像，所以我很怕自己有時候是不是助長了別人放棄想像這件事。

但也有人一看到插畫是我畫的，就不讀那本書了。既然是個人喜好問題，也沒什麼解決辦法，總之我不會將插畫畫得太具體，或者說小說裡沒寫的我就不會畫。重要的是，我不能讓鮑伊德說我自己想說的話。鮑伊德是冲方先生創造的角色，雖然我也會幫忙，但以封面

插畫來說，我不能將鮑伊德畫得一副好像「表面上是個壞人，其實深愛著這個世界」，因為小說裡面根本沒提到這件事情。我舉這個例子是比較極端，但總之就是不要做這種事情。我一直很怕自己將角色的個性畫得太鮮明，而這就是我比較花心思的地方。

——夢枕獏先生的《幻獸少年》系列插畫，原本是由天野喜孝※6先生負責，後來由您接棒，您怎麼看待這件事呢？

寺田　站在讀者立場，我其實是不想接的，我希望這部

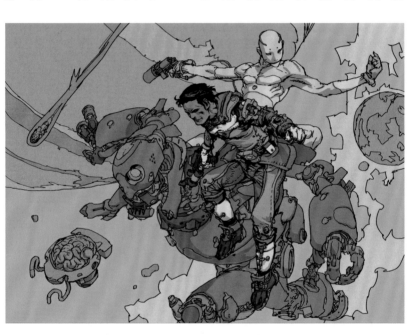

作品讀到最後都是搭配天野先生的插畫，但我又不太想交給別人來畫，所以最後還是接下來了。長久以來都是看天野先生作品的人，可能不樂見這件事情，畢竟我自己也這麼想。我現在還是希望天野先生出來畫。

我之前接受角川《達文西》雜誌的訪談時也提過，我畫那一系列的插畫時，完全不掩飾自己受了天野先生多少影響。我會讓自己的插畫帶有天野先生筆下角色的影子，也認為不得不這麼做，無論成不成功；要重新詮釋印象深植人心的東西，

總是沒那麼簡單的。

不過《幻獸少年》系列很長青，從頭開始看的讀者現在也已經五、六十歲了，所以我也有為了新讀者而畫的

心情。而且現在文庫版的插畫也是由其他人負責，我想這樣也是由其他人負責的，《幻獸少年》走過的時間已經長到允許這些事情發生了。

——談到小說的插畫，雖然這只是我個人的喜好問題，不過我只要看到封面是萌系畫風，就算標題看似有趣，我也會失去興趣；這種情況以輕小說居多。有時候我雖然好奇內容，封面的畫風卻提高了我願意拿起來看的門檻。

寺田　坦白說，我也有同樣的狀況。誰教我是個中年大叔呢！這也跟剛才聊角色形象的問題一樣，和畫得好不好沒有什麼關係。

——是啊。也有人推薦我的時候會說：「雖然封面長這樣，但內容很有趣。」

寺田 我腦中想像的輕小說畫風，是從動畫畫風演變過來的。

製作動畫上，需要一大群人畫同樣一張圖時，就能制定一個模板，因此在創作結構上很公式化。就像浮世繪那樣，即使出自不同作者的手筆，看起來也很像同樣的東西。

這麼一來，採用這種畫風的書就會發出訊號，告訴大家這是同一類型的東西。

但是有一部分的人並不在意這件事，對某個世代的人來說，萌系畫風的插畫一點也不奇怪。我知道這種作品的客群就是這樣的讀者，但動畫畫風和萌系畫風都是非常強調角色形象的模板，套一句剛才說的，這就有種別人要求我該怎麼想像的感覺，而這一點讓我非常難受。

——原來浮世繪也是一樣的感覺。

寺田 這種有一定樣式的東西，優點就在於彼此類似，所以受到歡迎。妳想像一下，如果歌舞伎的舞台上，突然冒出一位演員化著創意十足的妝，觀眾大概會發火

而被那個世界吸引的人，自然屬於那個世界，所以會

吧。樣式有樣式的意義，是以「特定模樣」為前提提供的表現形態，只要遵守前提，就能深入本質。

——這或許也是一種安心的指標。

寺田 重點在於輕小說採用那種畫風的插畫，是否具有明確的目的。如果那本輕小說是以動畫風格的口吻來寫倒是無所謂，但背後的理由可能有很多，像是推測這本書的讀者會喜歡這種插畫，或只是因為價格便宜。因此偶爾會看到一些不能歸類為輕小說的小說採用萌系插畫，這種時候，不喜歡萌系畫風的讀者就會說出「雖然封面長這樣」之類的話。

這是行銷方式設計上的問題，並不是輕小說作家的問題，也不是插畫家的問題。我想行銷的人並沒有拿捏好樣式的力量。

聊著聊著好像離題了，但照這樣想，公式化的東西也是一種去蕪存菁的表現形式。

所以強而有力。

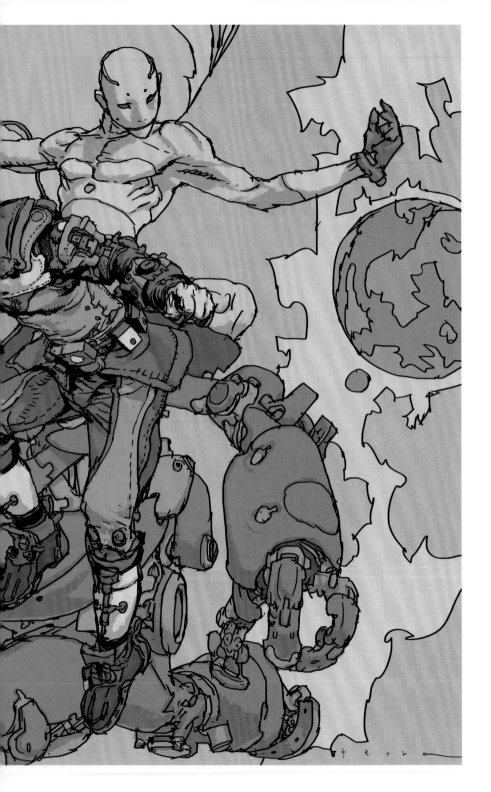

想畫出相同的東西。就像我是因為被墨必斯※7的線條吸引，才開始模仿墨必斯的風格。人都會渴望表現出自己吸收到和喜歡的東西，不過久而久之，也會畫出自己的原創性。

很多創作者一開始畫的圖都是動畫風，後來也慢慢畫出自己的特色。那些人只是從動畫風入門，終究會去思考自己的表現手法，畫出來的東西也會慢慢改變。

——原來如此。從模仿起頭，再慢慢摸索自己的畫風。

寺田　先從樣式入門，再摸索自己的世界，這是非常正常的事情。就算不這麼做，只想接觸自己喜歡的事物，那也沒什麼問題。不過人一旦開始摸索自己的想像力和原創性，就無法滿足於一定的模板在。畢竟樣式有一套固樣式了，這個話題很專業吧？

浮世繪正

是因為需要符合那樣的模板，才稱作浮世繪，並非人人追求自己的表現而成就了那樣的畫風。而且以前浮世繪是畫來賣的東西，相當於現代的明星照、報紙、寫真雜誌，所以跟藝術感什麼的一點關係也沒有。當然還是有一些作品具備職人精神或藝術性，但不是每個人都這樣，畢竟浮世繪的作品這麼多。

大眾的喜好、製版的難度，再加上過往時代的畫風流變，在種種因素下開花結果的，就是浮世繪這種模板。就這方面來說，浮世繪和動畫風的插畫沒有兩板。

樣，兩者本質上都是某種樣式。

現代作品套用浮世繪的樣式就很奇怪，對吧？如果《光之美少女》畫成浮世繪風格，大家肯定氣得大罵：「那根本不符合作品的世界觀！」所以才會畫成動畫風的樣式。樣式就是要用在合適的地方才有意義，與作品世界觀的契合度至關重要，一旦交出不契合的風格，就會淪為強迫推銷。畫圖時不假思索地直接套用某種樣式，在我看來就是過於貪圖安逸了。

實際上，做書的時候也很常碰到這種情況不是嗎？

而且不限於輕小說，做任何書都會碰到容器事先敲定的狀況，我們只能在固定好的框架下畫合適的東西，取一個八九不離十的結果。

每一本小說都是獨立的存在，每部作品都有獨一無二的世界觀。然而，單純將小說視為一樣商品推向現代社會時，設計上總會考量到社會的觀感。因此常常發生這種狀況：某部作品是推理小說，所以想都不想就畫上一個放大鏡和一根煙斗。這時我就會想：「怎麼還在畫福爾摩斯啊！」總之，包含這種例子在內，缺乏想像力的

狀況無所不在。

從以前到現在，人只要認知到某樣事物，就會大行其道，這大概也是社會的常態吧。

——是啊。我們出版社也一樣，看到某本書暢銷，難免會有仿效的傾向。因為大家熟悉的東西，代表市場已經成形，銷售上比較容易。

寺田　這很正常。如果不接受這件事情，大家就要喝西北風了。但我認為最重要的是，大家要懂得同心協力創造超越這個層次的事物。如果嫌棄這樣的世道，就只能遁隱山林了。

——那樣就會變成頑固老頭了（笑）。

寺田　在這樣的世道，我們應當思考「自己該怎麼做」。所以，對方要求我繪製輕小說插畫時，我會思考自己的作法。我認為這才是最重要的。

畫也是一直在改變的東西。一種畫風不可能永遠流行下去，所以得畫一些只有真正喜歡的人才看得出門

路的事物，當大家看膩時便思考如何轉變。

如果一直畫別人好像畫過的東西，當別人看膩時，能否說出：「因為我喜歡，會繼續畫下去！」這點至關重要；否則可能就要丟掉畫畫的工作，另尋出路了。

066

只要我還從事插畫工作，堅持就很重要；但也必須想想，當大家看膩自己的畫時，要怎麼轉換跑道。換言之，要多準備幾種備案。基本上，插畫家都有能力畫出好幾種風格的插畫，很多人只是剛好某個風格有商機，所以就一直靠這個風格畫下去。而我重視的是，自己是否懂得運用不同的模板。

回到最一開始的話題，我一直認為自己之所以「碰巧能靠畫畫吃飯」，並不是因為我特別厲害或技術高超，而是因為我的想像力「碰巧」得以在與眾不同的地方有所發揮。

所以大家要珍惜想像力。

順帶一提，我去宮崎縣的時候買了金柑，是當地的名產，好吃得不得了！名字叫「椪巧極品」（TAMA TAMA Excellent）！

——那這次訪談就到這裡吧！

寺田　竟然裝沒聽見！那麼下一回的主題是「來畫豬排咖哩」！

——真的嗎？

寺田　我好餓啊——

※1 文庫本：日本的一種圖書出版版形式，尺寸通常為A6，較便宜且易攜帶。
※2 水野良太郎（1936-2018）：為日本漫畫家、插畫家、模型師（以鐵道為主）。
※3 傑奇與海德：羅勃・路易斯・史蒂文生（Robert Louis Stevenson）於《化身博士》描寫的人物，具有雙重人格。
※4 石之森章太郎（1938-1998）：日本漫畫家，《假面騎士》系列的原作者。
※5 「Scramble」和「Velocity」：《殼中少女》系列中，「Mardock Scramble」為第一部三部曲（二〇〇三年出版，台灣中文版於二〇〇六年出版）、「Mardock Velocity」為第二部三部曲（二〇〇六年出版，台灣未出版）。
※6 天野喜孝（1952-）：日本畫家、插畫家、人物設計師。代表作品如遊戲《FINAL FANTASY 最終幻想》人物設計等，聞名世界。
※7 墨必斯（MOEBIUS, 1938-2012）：法國知名插畫家，也會以本名尚・吉哈（Jean Giraud）發表作品。

玩一玩立體老人模型

〈星期一教人憂鬱〉

——四月了。新的年度開始，適合聊一些新鮮的話題！所以上次預告的豬排咖哩就留到之後再說吧。

寺田　新鮮豬排咖哩！

——您只是喊喊而已，沒有想過要聊什麼吧？

寺田　先不談這個，這次我們離開工作室，換了個地方！說是這樣說，其實也只是換到隔壁的客廳而已。

——現在我們面前有一台大電視。

寺田　今天會用到這台大螢幕。平常我會將 Mac mini 接上這台五十吋的 Panasonic VIERA，當作客廳的電腦

使用。至於我通常拿 Mac mini 做什麼，就是用客廳的電視看世界各地的 DVD。不過今天就用這五十吋的螢幕來畫畫吧！

——哇！好像很厲害！

（後來很多設定搞不定，最後還是回到了工作室）

——結果又回到原本的模式了。

寺田　（無視）小時候我家電視外殼很大一個，但螢幕只有十三還十四吋。以前家裡沒有錄影機，要看電影只能去電影院，或等個兩年才能在電視上看到。沒辦法上電影院的人，就只能默默期待電視上檔。

——的確是這樣。我以前都很期待《週五Roadshow》

——開播呢。

※1

寺田　電影對我的影響很深。我的身體有五成是由《週日洋片劇場》※2組成的。

——咦？那另外六成是星艦……不對，應該是《星際爭霸戰》？……這樣算起來數字不對吧？

寺田　（無視）《週日洋片劇場》的片尾曲是一首很哀傷

的古典樂，我不知道那首曲子叫什麼，但不管看了多開心的電影，一想到隔天是星期一，要去上學，再配上這首曲子，我整個人就會生不如死。（哼起曲子）

——還有這種事情。

寺田　而且我也是因為不喜歡唸書，才說服爸媽讓我讀有設計科的高中。如果我高中讀普通科，肯定會想不開吧！我讀的是岡山工業高中工業設計科，雖然科名掛了「工業」兩個字，但基本上我們就是花了三年學一般設計職校一年級學的東西。

那時沒有電腦，所以主要是上字體設計和產品設計之類的課程。一年級普通科目的時數不多，到了三年級也只占所有課程的一半。高三的時候真的是天堂。

——所以您高中在學校過得還算愉快吧？

寺田　我上了高中才第一次看見自己笑起來的樣子。

——那國中以前根本是活在黑暗時代吧！

寺田　倒也不真是這樣。我小時候其實過得自由自在又無憂無慮，但這也讓我感到焦躁。雖然稱不上什麼黑暗

時代，不過現在回頭看，心情上卻有這種感覺：「我又不是什麼了不起的人，卻不事生產，白白給人養。」這種感覺很糟，好死不死我又不想唸書，也唸不來。

先不論這些，真的是好險高中設計科要讀的普通科目份量我還應付得來。如果不是讀那所學校，我實在不知道自己的高中生活會怎麼發展。不過我也知道自己還算精明，可能還是有辦法船到橋頭自然直，只是肯定會過得很辛苦。

人如果沒有認同感，往往會下意識感覺自己不屬於那個地方。當時住的房子也不是我自己蓋的，那是我父親的房子，不是我的東西（笑）。

〈聯想塗鴉〉

——小孩子都是寄人籬下的嘛。對了，您剛才畫東畫西的，是在畫什麼？

寺田　也沒什麼意思，就只是動動手。這叫自動書寫，跟講電話時隨手亂畫的塗鴉一樣，眼睛只是跟著畫出來

的東西走，沒有什麼目的地。總之就是一個寫著豬排咖哩的安全帽裡，塞了一台電視跟一個大叔，無聊得要命。不過真正的塗鴉就是這樣。

我思考的頂多是每條線之間的關係連不連貫。一旦思考每一條線跟下一條線的關聯，自然就會畫出相關的東西。像我這邊畫了電視，就會想再畫一個電視櫃好了。

延伸一個有關的話題，由於人看不到別人腦袋裡在想什麼，所以會問我在畫什麼對吧？

——對，我常問這個問題。

寺田　這跟畫得好不好無關，誰來畫都一樣。人在畫畫的時候不會一一解釋自己的想法，而是畫的過程突然想到：「咦？這有點像豬排蓋飯，那就畫成豬排蓋飯吧。」或是講電話時突然覺得肚子餓，想吃豬排蓋飯，所以畫了一碗豬排蓋飯。順序也可能是肚子餓時，畫出來的東西看起來像豬排蓋飯，然後愈畫愈像，最後冒出「好想吃豬排蓋飯」的念頭。

但是，如果畫圖的人什麼也沒說，突然畫成這樣，別人就會疑惑：「為什麼安全帽上要畫豬排蓋飯？」

換句話說，這是畫畫的人腦中聯想的結果。我只是因為想到豬排蓋飯，乾脆畫了雙筷子，這樣畫出來的東西當然沒有什麼主題，看起來也很匪夷所思，可是塗鴉就是這麼一回事。

別人之所以會問「為什麼要畫這個」，是因為這在別人眼中的邏輯很跳躍。

——而且那些東西也看不出什麼關聯。

寺田　嗯，看不出關聯的。因為每個人的想法都是獨一無二的。

假設請好幾個人看同一個「方形物體」，並同時回答自己聯想到的事物，很少會出現答案一致的情況。

舉例來說，我看到方形的東西，就聯想到牛奶糖，心想：「牛奶糖很甜，應該會吸引螞蟻過來。」於是畫了一隻螞蟻，接著又冒出一隻鳥來吃螞蟻。我現在一邊解釋一邊畫，妳就明白這些東西在我腦中的結構了。但假如妳什麼都不知道，當然看不出安全帽旁邊的箱子、螞蟻、鳥，還有下面的豬排蓋飯之間有什麼關聯。

有些大人看到小孩子這麼畫，會說小孩子天馬行空、很孩子氣，可是這單純是因為小孩子瞭解的東西

玩一玩立體老人模型

不多。他們只是將自己已知的事物隨意串聯在一起，乍看之下似乎想像力十足，不過往往只是因為他們對其他事物一無所知。大人總是一廂情願，認為這就是「小孩子的天馬行空」，但我小時候就覺得不是那麼一回事。

——您小時候就這麼想了嗎？

寺田　嗯，我當時覺得自己只是不知道怎麼畫而已。我明明沒發揮什麼創意，而是想破頭才畫出來的東西，別人卻說很天馬行空，總覺得哪裡怪怪的，我那時也不明白這是什麼道理。

創意這回事，即使缺乏知識也可能發生。假設有一串知識的全貌是 A—B—C—D—E—F，小孩子可能只瞭解 A 和 E 的片段，就算要他們完整畫出 A～F，他們也只畫得出 A 和 E，所以大人看了可能會想成「狗被髮簪刺到」，覺得很天馬行空。但實際上，小孩子只是盡可能將自己知道的東西塞到紙上而已，大人卻管這樣叫創意十足，小孩子反而會無所適從。

而且大人常常放任這種天馬行空，鼓勵孩子自由發揮。問題是，小孩子並非刻意追求天馬行空，他們擁有的知識就只夠畫出這種邏輯跳躍的東西，所以通常不會再有第二次。大人總會將這種想法和期望強加在孩子身上，明明大家都當過小孩。

相較之下，大人已經知道 A～F 的知識，如果想畫出驚人的東西，就得畫成 A，或是加上數字。像這樣有意為之的，才能稱作天馬行空；在擁有充足知識的情況下自主做出選擇，才稱得上真正的自由。孩子沒有選擇的餘地，只能在不自由的情況下作樂。這兩者千萬不能混淆！雖然我也不知道這句話是對誰說的。

——我會銘記在心的！

〈不瞭解孩子的心情〉

寺田　也有少數孩子清楚 A～F 的知識，可是當他們嘗試條理分明地表達時，大人卻會說那樣「不像小孩子」或「缺乏小孩子的創意」！我自己就碰過這種事；小孩子對這種強加於自己身上的想法也會感到忿忿不

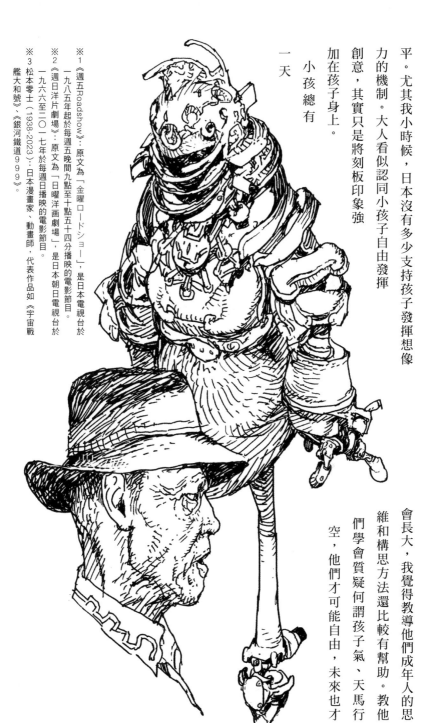

平。尤其我小時候，日本沒有多少支持孩子發揮想像力的機制。大人看似認同小孩子自由發揮創意，其實只是將刻板印象強加在孩子身上。

小孩總有

一天

會長大，我覺得教導他們成年人的思維和構思方法還比較有幫助。教他們學會質疑何謂孩子氣、天馬行空，他們才可能自由，未來也才

※1《週五Roadshow》：原文為「金曜ロードショー」，是日本電視台於一九八五年起於每週五晚間九點至十點五十四分播映的電影節目。
※2《週日洋片劇場》：原文為「日曜洋画劇場」，是日本朝日電視台於一九六六至二○一七年於每週日播映的電影節目。
※3 松本零士（1938-2023）：日本漫畫家、動畫師，代表作品如《宇宙戰艦大和號》《銀河鐵道999》。

玩一玩立體老人模型

有辦法加以應用。

我不是教務人員，不清楚現在學校是怎麼教的，但我真的認為沒必要要求小孩子「自由畫畫」。我希望學校教小孩子如何思考才能自由畫畫。

——我小的時候，大人常叫我自由畫畫，可是「自由」畫畫真的很難。

寺田　對吧？誰畫得出來啊。

——我還碰過一件類似「自由畫畫」的事。我記得小學低年級時，某年四月的新學年一開始，老師突然帶全班到操場上，要我們畫校園裡的櫻花樹。我根本沒辦法看到什麼畫什麼，連怎麼動筆都不知道，傷透了腦筋。當時分到的新班級有一位同學很會畫畫，連櫻花樹上的洞都會畫出來那種。

寺田　就像我嘛。

——是啊。所以我就偷瞄班上那位跟寺田先生一樣的同學，他怎麼畫我就怎麼畫。誰教我明明不會畫畫，又想畫出好看的東西。

寺田　用抄的也可以啦！

——可是小時候總覺得模仿同學不好，所以一直很不好意思，感覺像作弊。

寺田　那是因為被大人灌輸了不能模仿的觀念吧？可是以畫圖來說，只要一開始先告訴孩子模仿的意義就沒問題了。如果孩子認為模仿是壞事，就會覺得「我不是自己畫的，只是在模仿別人」，漸漸失去畫圖的興趣。既然如此，先從模仿開始不就得了？倒不如說，一開始可以先讓他們徹底模仿別人的畫，從中瞭解怎麼畫圖，掌握一幅畫的結構。

那並非單純的模仿，而是照著範本練習。寫書法也是這樣，大家不是都會臨摹老師寫的範本嗎？沒有人說寫字可以這樣，畫圖就不行。所以我希望小孩子還是先打好理論的基礎，瞭解畫圖要先從畫好圖形開始。感性什麼的，之後慢慢會培養出來。如果不瞭解這些事情，怎麼有辦法說畫就畫？我從以前就一直苦口婆心在宣導這件事！

——苦口婆心？

寺田　我希望老師要求學生畫櫻花時，也要告訴學生櫻花是什麼。好比說有地面、樹根、樹幹，樹幹上有樹枝、樹枝上有花苞，花苞的數量有多少，到一定的季節就會開花之類的道理。

櫻花要畫成什麼樣子都好，畫得像青花菜也沒關係；也可以在櫻花樹旁邊畫

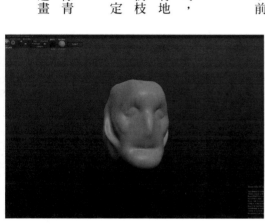

上自己，背後還有校舍，這樣就是一張校內櫻花圖。

明明這樣也行，老師卻突然要求學生去寫生，誰做得到？就是因為大人要求小孩子做這種蠻不講理的事情，小孩子想畫也不知道要怎麼畫，到後來才愈來愈不會畫。

——現在想想，我之所以有辦法模仿別人畫的圖，卻無法將現實中看到的東西畫下來，其實就像寺田先生在第一回連載(《搭電車‧畫大叔》)提到的，因為資訊量太大，我整理不來，所以不知所措。

寺田　明明還沒教小孩子畫畫的理論和顏料的用法，怎麼能要求他們自由畫畫、一起畫某個事物呢？一想到有多少孩子上美術課時因為畫不出來而感到沮喪，我就覺得很遺憾。

　玩一玩立體老人模型

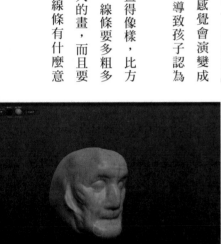
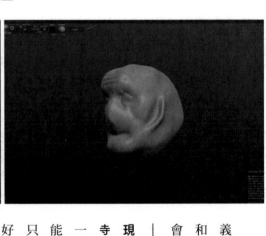

這最後會導致小孩子長大後拚命地主張自己「不會畫畫」。很多人成天說自己不會畫畫，但世上沒有人不會畫畫。

只要畫出一個圓，就是一幅畫了。這誰都畫得出來。圓圈裡再畫三個點，看起來是不是就很像一張臉？畫畫本來就是這麼開心、簡單的事情。能從中發現樂趣的孩子，自然會繼續畫下去，但勢必也有些對畫畫不感興趣的孩子，當這些孩子聽從大人的要求「自由畫畫」時，那種「做不到」的感覺會演變成「我不會畫畫」的心態，導致孩子認為自己是不會畫畫的人。

小孩子應該先學怎麼畫得像樣，比方說如何畫好圓形和方形，線條要多粗多細；也要讓他們模仿別人的畫，而且要告訴他們自己畫出來的線條有什麼意義。如果他們一開始先學會畫畫的觀念和理論，想必無論畫得好或不好，都不會排斥表現自己的想法了。

——就算畫得不好，也能直截了當地表現個人想法，這種環境聽起來真棒。

寺田　而且，翻開美術課本，上面總有一些別人挑選的名畫，這時有些老師可能會說哪張畫有多貴之類的。也許老師只是隨口說說，小孩子卻可能因此認為好的畫都很貴，課本上沒看到的便宜貨就不是好畫。

但不是這樣的，每張畫的價值生來平等。一開始沒有告訴孩子這個觀念，會大大影響他們往後看待畫作的心態。

大家常將畫作與金錢畫上等號，嘴上說著「希望這幅畫以後會增值」、「等這個畫家死了，這張畫應該會更值錢」之

類的話。雖然這並沒有什麼惡意，而且這種想法在經濟社會上當然成立，但這並不是畫圖最原始的出發點。畫圖的初衷是源自你有一個想畫的事物，且無法克制自己將其畫在紙上的衝動；這部分的價值是無從衡量的。日本人並不擅長主張自己覺得好的就是好東西，但我覺得，如果從小鼓勵孩子表達自己的意見，很多事情會輕鬆許多。

小孩子在周遭其他大人的價值觀下成長，要擺脫這種潛移默化非常困難，只能看有沒有機緣。如果學校的教育還要憑運氣，那我想這個體制恐怕很有問題。低年級的階段，培養多元觀點比唸書重要，這樣未來才有機會對不同的事物萌生興趣。我覺得現在很多人的價值觀都有點偏差，而畫畫在日本又特別不

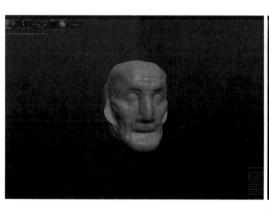

受重視。

——因為畫畫跟一般的升學考試沒有關係吧。

〈西班牙的孩子有鬍子〉

寺田 去年我到馬德里時，有人帶我去當代藝術中心參觀達利回顧展。那是一座大型的國立美術館，當天我看到一群穿著同款罩衫的學生，大概小學一、二年級吧，差不多四十個人跟著帶隊的老師，每個人都抓著前面一位同學罩衫的下襬。

——怎麼那麼可愛！

寺田 應該是老師怕學生迷路，所以要他們抓住前面同學罩衫的下襬吧。

——不是手牽手嗎？

寺田 不是，大家都是抓著前面一個人

衣服的下襬。非常非常可愛。

後來他們零零落落地進入展廳，坐在達利的畫前，我瞄了一眼，發現每個人鼻子底下都畫了達利的鬍子。我想他們應該是在美術館門口一起畫的，真的超～級可愛！

——我不行了。可愛死了！

寺田　然後老師似乎問學生們看了某一幅畫有什麼感想，也講了達利的故事。我聽不懂西班牙語，但我猜應該是這樣啦。

那群孩子在人中畫上鬍子的那一刻起，就已經進入達利的世界，可以親身體會到以前有個叫達利的叔叔畫了這幅畫。這種經驗比聽到〈向日葵〉的價值高達幾十億日圓好太多了。

他們打從一開始就沒有打算看遍所有

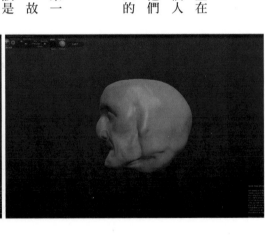

畫作，而是挑選一些覺得有趣的畫，大家一起坐在畫前問答。但我聽不懂西班牙語，所以搞不好他們其實是在說「我肚子餓了」或「我看膩了」之類的；應該也真的有些孩子看膩了，可是他們還是會記得自己曾經畫上鬍子，開開心心地來到這個地方。

這種情景在日本並不常見，日本只會一群人走進來後整隊，然後默默地看畫，老師也不解釋，不想再看的孩子就不看了。像西班牙這樣只挑幾張畫看、相互討論，提高孩子專注力的作法，實在令人甘拜下風。

孩子可以覺得達利的畫「很奇怪、好噁心」，也可以覺得「作品奇怪歸奇怪，但本人的鬍子很帥」，這些都是個人意見。讓孩子記得自己「今天去看的

畫，是一個眼睛睜得大大的怪叔叔畫的」，這種感受遠比聽別人說「這幅畫很名貴」豐富上百倍。

所以，我們今天來試試立體塗鴉吧！

《在螢幕上捏黏土》

——話題也轉得太硬了吧！立體塗鴉又是什麼？

寺田　這叫「Sculptris」，是免費的建模軟體。大家都喜歡免錢的吧！它的初始設定是對稱構圖，舉例來說，要建立人臉這種形狀對稱的物體時，只要做一顆左眼，右眼也會自動生成。這種功能在大致建模的階段很方便；建模到一定程度後，就可以關掉對稱功能，變成左右不對稱的狀態。

——好厲害！

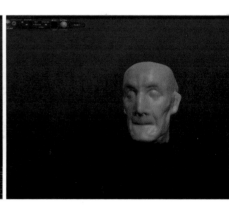
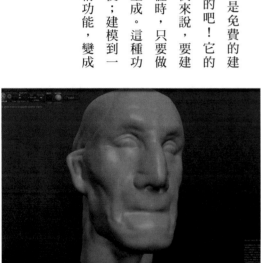

寺田　這個3D建模程式用起來很像捏黏土，用法很直觀，也很適合在平板電腦上操作。而且它可以感應觸控筆的筆壓，如果你輕輕畫，模型就會凹下去一點；如果你用力畫，就會凹得很深。

——好聰明喔。

寺田　就是說啊！今天我們來捏張臉好了……好，完成！

——這樣就捏出摩艾石像了！

寺田　簡單吧？因為它很像黏土，所以適合拿來製作人臉或雕像，但不太適合製作機械類的模型，那要使用其他3D建模軟體。

雖然我工作上不會接觸到立體的東西，但私下也會玩玩黏土。有一種「熱固塑型土」（Super Sculpey），烤過後會變硬，我喜歡玩這種黏土。

—— 您會拿去山上的陶窯，請人家幫忙燒嗎？

寺田　我又不是陶藝家！我是拿家用烤麵包機烤的。這種化學黏土烤過後會變得像陶瓷一樣硬，很多製作模型的專家也會拿來製作模型的原型。

這東西很好用，我喜歡拿來捏人臉，每次捏一捏，時間不知不覺就過去了。但我最近老花愈來愈嚴重，這種細活做起來有點吃力，所以我也有一段時間沒碰了。不過「Sculptris」幾年前發布，我在網路上看到，覺得很有趣，就馬上下載了！

我之前也碰過各種3D軟體，但專業級軟體的功能太複雜，學起來很累，沒辦法只是輕鬆玩玩，到後來就沒有再開來使用了。

東玩西玩，有天這款應用程式出現了，而且還免錢，我就試著下載來免費玩玩看，發現還挺好玩的。而且又免錢。免費啊免費～免費的最珍貴～

—— ……太強調免費了吧！聊著聊著，螢幕上已經出現一張老爺爺的臉了。

寺田　捏到現在差不多十五分鐘。畢竟我只有捏半邊臉，花不了多少時間。如果是黏土，整張臉都得自己捏出來，不過這張臉有半邊是鏡像功能生成的。而且它對筆壓的感應很靈敏，感覺很類似實際拿著塑型刀調整凹凸的細節。按住Shift點擊，則可以抹勻表面。

以前有些二人臉的角度我就是畫不出來，就算人體素描沒問題也一樣，腦中既浮現不出那個模樣，也無法用立體的觀點自由轉動。所以我接觸到黏土後覺

得很有趣，好比說，我知道怎麼勾勒側臉的輪廓，還有仰望時的輪廓，那麼只要將黏土捏成符合輪廓的樣子，擺在對的角度，就能做出一顆骨架正確、形狀正常的人頭了。

那時候我心想，雖然在平面上我沒辦法馬上畫出東西，但是捏立體的就沒問題嘛！我在Sculptris上也是用同樣的方式捏臉。我不是學雕塑的，只是出於興趣玩玩，不懂專業知識，但我還是很喜歡玩立體模型。立體的東西還滿吸引我的。我現在大概十五分鐘就能捏出一張臉，所以我常常趁工作空檔或休息時間捏臉。

至於這要怎麼應用在畫圖上，我認為這可以拿來評估自己有多瞭解人臉的立體構造，而且捏著捏著，也有助於對照

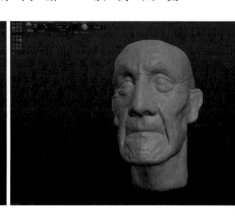

自己畫在平面上的立體感現正不正確。

這個軟體現在也可以從一間經銷ZBrush的日本公司網站上下載，用法學起來也很快。如果你畫圖很重視形狀正不正確，手上剛好有平板電腦，或性能還行的電腦，我覺得玩玩看也是挺有趣的。而且又不用錢。

──螢幕上的人臉還可以轉來轉去，連平常看不見的角度也看得到。

寺田　很有參考價值對吧？像下巴的部分，大家都不太會畫。人臉最難畫之處，恐怕就是下顎骨的側面，可以說「有多少畫出下巴線條的人臉，就有多少噁心的人」，所以一堆人都會選擇畫正面仰頭的姿勢。下巴確實不好畫，但畫圖在做的事情就是將立體物複寫到紙上，多接觸立體的事物總是件好事。

——第一次下載這個程式用的人，可能要花點時間才捏得出一顆人頭，不過這也很正常，總之試試看也挺好的。

寺田　沒錯。一開始可能會不小心把頭捏得太凹，或歪七扭八到無法挽救的地步，只能重來一次。這套程式我也摸了兩年多，操作起來比以前快很多，別人看到我捏得這麼快，也很驚訝。

——捏的時候也會注意到一些細節吧？例如耳朵擺在這裡對不對。

寺田　會思考「耳朵的位置對不對」，就代表自己已經意識到，以前平面上可以敷衍了事的東西，在立體上卻無所遁形。一旦知道耳朵的正確位置，就能連帶明白耳朵與其他部位的關係，這就跟我連載第一回說的一樣，可以追蹤各個部位之間的關聯，是一項很棒的練習！

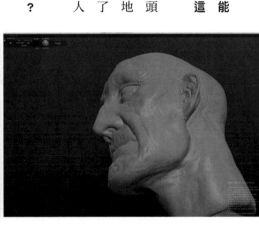

還可以邊喝咖啡邊用 Sculptris！

要做到這一點，當然也需要多少瞭解骨骼和肌肉，所以有素描基礎的人反而上手得快。如果是大致瞭解人體結構也畫得出來的人——就像我剛才說的那樣——可能莫名就有辦法捏出立體的人體，進而補強自己的弱點。甚至捏出興趣，開始做一堆無聊的 3D 人體模型，拿去 3D 列印行之類的。

——我突然發現，您從第一回連載開始就一直在畫大叔跟老爺爺呢……

寺田　我好像聽到有人在抱怨……「怎麼又是老爺爺……」不過老爺爺臉上不是有皺紋嗎？這很容易表現出立體感。

——臉頰凹陷的程度和顴骨的突出感也很清楚。

寺田　對，顴骨明顯，顴骨和顎骨相交

的地方凹陷。再來還有乾癬的程度。以這位老爺爺的身形來看，如果他頸部肥大，那十之八九是生病了，最好去醫院檢查一下！

所以畫圖時必須很小心，假如不瞭解這方面的知識、不慎畫出這種角色，讀者就會覺得這個角色需要看醫生。當然一樣米養百種人，我也無法保證這種人絕對不存在，所以我不是說不能畫成這樣，但具備一定知識肯定不是件壞事，否則可能會畫出頭部跟頸部不協調的模樣。

如果一張圖給人的第一印象怪怪的，就很難引人入勝。因此某方面來說，一個成功的角色設計，是能讓人無意識感覺沒有問題，因為這代表它很貼近故事。總而言之，設計角色時，要避

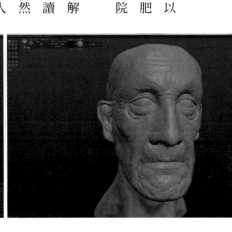
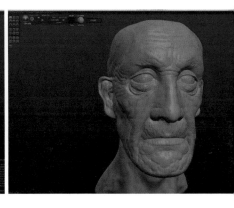

免添加與故事脈絡脫節的元素。

寫作也是，如果現代愛情小說的人物說話像古代人，那也滿討厭的吧。

──滿討厭的。普通現代小說印成行書體我也不能接受。

寺田　我想也是。有些東西就是不適合用在某些地方。同樣的道理，瞭解人體的基礎知識，也比較不容易犯錯。

我接下來要放大螢幕上這位老爺爺的這一塊，做最後微調。

人臉的印象常常因為一些微小的差異而改變。妳有化妝的習慣，應該也懂，像是眼尾上揚個○・二釐米，表情就會變得比較嚴肅。畫畫也是一樣，眉心多加一條皺紋，人物看起來就好像悶悶不樂的。

平常要多觀察人會擺出什麼表情，看

起來又是什麼樣的情緒。透過電視或電影觀察也很有收穫，比如思考為什麼有人笑起來很恐怖。我認為探討人的表情，有助於提升自己的表現水準。即使不刻意寫出「這個人語氣溫和，但好像在生氣」，讀者也能心領神會。

畫不出某個表情的時候，也可以借助文字解釋。這也是一種方法，但我還是傾向多保留一點解釋空間。如果有辦法描繪各種細緻的表情，無論是畫漫畫還是畫插畫都很方便。

——就連螢幕上這張老爺爺的臉，只要稍微改變眉尾、眼尾、眉心、嘴邊的皺紋，給人的印象就會差很多。這個程式可能需要花點時間熟悉，但熟悉之後想必會有趣許多。

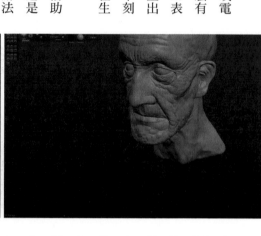

寺田　嗯，是這樣沒錯。但如果我說「摸久了自然就會了」，搞不好會有人抱怨：「誰會啊！」或是氣得大罵：「我試了還是不會啊！」

——看到別人用起來心應手，自然會覺得自己也做得到。

寺田　但我得說，我可是花了不少時間。像這個程式，我已經用了兩年多，用起來當然順手。不過我也相信有人實際試了還是用不起來；不只這個程式，其他事情也一樣，就像我很不擅長運動。會運動的人常說「只要努力再努力就得到」，但對我來說，很多事情再努力，感覺也辦不到。尤其身體方面的事情，更容易有適合不適合的問題。

不過，我現在看自己小時候畫的東西，也會覺得真虧我以前畫成這樣，現

在還能從事這一行。所以我也不清楚所謂「做不到」的界線到底在哪裡。如果說我十五歲時還不成氣候，但從二十歲開始工作，那麼是不是只要五年下來按部就班練習，人人都能成為職業插畫家？就算別人說我是因為有天才才辦得到，我也不確定是不是真的如此。畢竟我以前畫得那麼差，只會模仿松本零士※3老師的畫風。我時不時就會思索自己到底有沒有天分，但也想不出個所以然。

但我覺得我有喜歡畫畫的天分。一件事情做不膩也是很重要的天分，我認為我有一部分也是因為這一點才能做到某些事情。但不管哪個領域，都有持之以恆、表現卻很差的人，比方說有些人明明已經幹了某行三十年，做起事來卻不

怎樣。

—— 就好像有些演員的演技一直都很差，有些偶像歌手的唱功一直都很不好一樣。

寺田　我常常想，問題到底出在哪裡。可能是那個人甘於現況，也可能是不夠努力。但談到「努力」，努力的方式適不適當也是個大問題。

—— 怎麼樣叫適當的努力方式呢？

寺田　簡單來說，有個人明明需要練習人體素描，卻說自己一直有在鍛鍊背肌，那不是很奇怪嗎？練背肌對人體素描又沒有幫助！我舉這個例子比較極端，但實際上，人就是有可能搞錯努力的方向。

雖然我輕描淡寫地表示「摸久了就會了」，但我也不太清楚這對其他人來說

　玩一玩立體老人模型

有多困難。難不成這代表我有才華嗎？

也不是這樣，我對此一直以來都是持觀望態度。

——這真的說不準，畢竟有些部分也很主觀。一個人付出多少努力或熱情，看在與其天天相處的至交眼裡，也可能是另一回事。

寺田　他朋友可能會說：「這傢伙為了提升自己素描的技術，每天花三個小時練背肌呢！」

——怎麼還是背肌啊！拜託別鬧了，這位朋友！

寺田　話又說回來，說不定真的有人像這樣一直付出錯誤的努力；因為也沒有人告訴他要怎麼做。但也可能出現這樣的狀況：自己想出一套方法，就這麼做了八十年，結果發展成奇怪的樣子，反

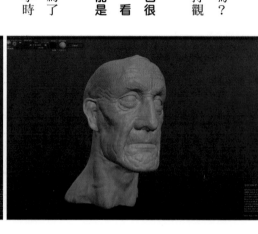

而變得很有趣！不過這也要有堅持下去的天分。有些人稍微試過，馬上就覺得自己做不到而放棄，只要想辦法再堅持一下就解決了……如果這麼想，事情就簡單多了，只要想辦法再堅持下去的方法，這也是為什麼世上會有職業學校。

我相信每個人都在尋找堅持下去的方法。大部分的人都很急著看到成果，我也是。

這就跟我第二回談到的「沒耐心」有關。

如果有人問我：「買了這套軟體就會畫畫了嗎？」我說：「沒這回事，需要先練習個三年。」對方可能會說：「要三年!?你都要練習三年了，我豈不是要花十年？我看我還是別畫算了。」但我會覺得，三年而已，先試試看再說嘛。如果你光想到三年下來天天都要練

習就不想用了，換個說法，就代表這件事對你來說不值得持續花三年去做。我也沒有強迫你去做，這種事情本來就是有興趣的人去嘗試就好。不過大多數的情況，我都覺得只要再堅持一下就苦盡甘來了。

說著說著，老爺爺臉上的肉愈來愈凹凸不平，慢慢出現皮膚那種不規則的生動感了。哎呀，這種感覺真過癮。

—— 很過癮嗎（笑）？

寺田　捏立體模型的樂趣跟畫圖不一樣，按一按臉上的肌肉就能改變人物的表情。

我會幫自己做的立體模型打光，從各種角度觀察表情的變化；也會在夜深人靜的時候，笑嘻嘻地轉著老爺爺的頭，轉過來轉過去……偶爾發現不錯

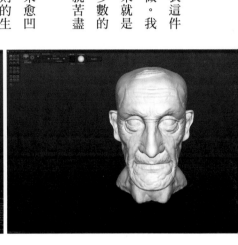

的角度還會驚呼一聲、連忙拍下來。總之真的很好玩！

—— 寺田先生已經轉老爺爺的頭轉到不亦樂乎了，那麼今天就聊到這裡吧！

　玩一玩立體老人模型

05 怎樣算是美女？

——畫美女或美男子是什麼概念？世上「美女」的類型那麼多，但我總覺得每個人畫出來的形象都差不多。我想問，如果有人請您畫一位美女——

寺田　沒這個機會。

——假設未來有這個機會，您覺得美女會很難畫嗎？

寺田　唔……我以前不會畫美女，現在會是會，但也不太明白什麼叫一般大眾喜歡的長相。我以前還畫不好時，總會畫成自己創造的角色；或是看了照片，不由自主依樣畫葫蘆。

——我可能直到最近才學會畫出美女的感覺。我以前不太擅長畫漂亮的東西，基本上我的畫風偏雜亂，所以比較

適合畫中年大叔之類的。

女性美比較偏向光滑的質感，而我的畫風基本上跟光滑沾不上邊，所以從結構面來說也很難表現。

我以前的心態是，即使我的畫風不光滑，只要盡可能畫得好像很光滑就好了。

——我有時候會想，那些漂亮的臉蛋或許是反映了畫圖者的個人喜好。

寺田　嗯。喜好是一點，每個人畫畫的習慣也有影響。畢竟大家的喜好千差萬別。我每次都會試圖畫出不同的長相，不會像許多動畫那樣畫成某種固定模式，但我也有自己的畫畫習慣，所以畫出來的臉還是會很類似。這

時個人喜好就很關鍵，像我就不畫萌系的東西，因為萌系畫風追求的是可愛臉蛋的最大公因數。

而獨樹一格的長相，有的人喜歡，有的人不喜歡，有的人可能會覺得很醜。

也有些臉孔別人覺得很醜，我卻愛畫得不得了。不過一旦太放縱個人喜好，很容易畫出自己看開心的東西。所以如果有人請我畫美女，我應該會先訂出一條界線，提出「我認為還算可愛的臉」試試水溫，告訴對方我覺得這樣的臉很可愛，我也畫成了比較可愛的樣子。

——原來如此。也就是說，自己的喜好是一回事，也要瞭解多數人可能會喜歡的元素？

寺田　我也不完全瞭解多數人的喜好，我比較像是在拓展自己心中對於美女的認知範圍。我已經不再斷言自己心目中的美女就是長怎麼樣，而是大大方方地欣賞人間處處是美女。

因為個人的喜好難免狹隘，如果畫圖只憑個人喜好，怎麼畫都會是同一張臉。

——我小時候讀的少女漫畫，裡面的美女通常有大大的眼睛、彎彎的睫毛、嫩嫩的嘴唇、長長的頭髮，所以只要提到美女，我都會想到這種容貌。

寺田　畢竟漫畫講求公式化的符號。同樣的道理，當大家說好萊塢女星長得很漂亮時，每個人腦中都會浮現特定一個人，但實際看到這位女星時，她也不見得是美女的最大公因數，影響比較大的可能是表情和人格特質。如果畫得出這些東西，就不必畫成符號化的美女了；前提是角色要很有魅力。

我覺得美女之所以難畫，是因為你會忍不住符號化。但如果是為了畫出勻稱的美女，也不難明白為何這麼畫。

話雖如此，我覺得化妝也是一個影響因素。我之前也提過，有時候以為自己在畫美女，畫到一半才發現是在畫別人臉上的妝。

——女星亮相時多少都會化妝，即便是素顏風淡妝，也是有化妝。

怎樣算是美女？

寺田　就是說啊。好比說我畫這樣一張臉，這才是沒化妝的樣子。

—— 看不太出來是男是女。

寺田　如果要替這張臉化妝，不就是提亮膚色、遮掩法令紋之類的嗎？

—— 或是均勻膚色、放大眼睛之類的。

寺田　戴彩色放大片也會讓虹膜看起來更大不是嗎？另外還有人會貼雙眼皮、塗唇彩讓嘴唇看起來更豐厚。畫這樣的臉，其實跟化妝沒什麼兩樣。

那已經不是在畫圖，而是在畫臉上的彩妝了。所以我畫美女的時候，偏好畫素顏美女。這也是我覺得比較難畫的地方。我現在上了皮膚的顏色，這就跟上了粉底一樣。你也會在自己臉上這麼做，

色，這就跟上了粉底一樣。

—— 會。嘻嘻。

對吧？

寺田　接下來我們打個光。

—— 啊！就跟打開化妝燈一樣對不對？皮膚真的變得好光滑！

寺田　在高畫質電視出現之前，粉底本來就有這種效果。現在電視畫質這麼好，大家臉上的粉底也無所遁形，看起來就只是把臉塗白了而已。現代人上電視也

不容易呢。現在，我們再換個角度。

—— 哦！是稍微由上往下拍的感覺嗎？

寺田　是不是眼睛看起來更大、下巴看起來更窄，變成美女了吧？

—— 是美女！真神奇！

寺田　所以，觀看角度也會改變人物的模樣。我這次舉的例子比較極端，故意從沒有頭髮的階段開始畫，不過鏡頭的位置也非常重要。如果從上方打光、眼睛再畫大一點，就能畫出一張好像在盯著自己看的臉，而這樣的臉要多少有多少。

問題是，這樣稱得上畫美女嗎？並不是，我這是在創造美女。既然如此，我就會延伸思考，畫美女到底是什麼意

思呢？

——原來如此！謝謝您教我自拍時如何拍出「奇蹟美照」，我會好好參考的。謝啦！

寺田　我們不是在聊怎麼畫美女嗎？

——關於這個話題，等之後聊到迷人的臉龐、迷人的角色怎麼畫之類綜合性的話題再聽您娓娓道來。我想趁記憶猶新，趕快回家自拍。（開始收拾東西）

寺田　好吧，待會我再發一張我的奇蹟美照給妳。

06 魔法工具與急於求成的詛咒

〈儘管模仿吧！〉

——這一次，我想聊聊前五次對談中，寺田先生說「之後有機會再聊」，還有我一直想問的事情。

寺田　從之前那些沒營養的話題裡面挑來聊嗎？

——也不是沒營養的話題，我主要想請教「從模仿入門」，慢慢摸索出個人風格」的問題，還有角色設計的問題。舉例來說，無論主角是少年、少女、成年男性或女性，如何設計出讓人一眼產生好感的角色，您特別留意哪些重點？

寺田　這問題問得好！（莫名精神抖擻）

——那就有勞您了！首先，您在之前訪談中提到，畫圖是從模仿開始，然後逐漸發展出自己的風格，能否詳細講解一下這件事情？

寺田　我認為每個人一開始都會模仿某些畫作，沒有人第一次畫畫就能畫出《蒙娜麗莎》。不過大家又是模仿哪些畫呢？

——妳記不記得自己第一次有意模仿的畫是什麼？

——我以前會看電視上的《凡爾賽玫瑰》動畫，所以我第一次模仿畫的就是穿著飄逸洋裝的瑪莉．安東妮德。那大概是我上小學前後的事情，我生平第一次覺得自己畫得還不錯。那您呢？

寺田　克里斯汀・拉森※1畫的一張海豚。開玩笑的。

印象中，我第一次覺得自己模仿起來畫得不錯的，是赤塚不二夫畫的青蛙貝西（べし）；我也畫過反骨貓（ニャロメ）。

然後，我第一次模仿的擬真畫是《大怪獸卡美拉》裡面的大魔獸加卡。我以前有一張類似明信片的東西，我拿了一張紙墊在上面，用鉛筆辛辛苦苦描出來的。

——那大概是您幾歲時畫的？

寺田　六歲左右吧。那時候我已經開始畫畫，但沒有放太多心思在上面，也不記得自己畫過什麼。哪個小孩會突然畫起窗外的風景？小孩子對風景才不感興趣。

從以前到現在，小孩子喜歡的都一樣，那就是有臉、有眼睛、有嘴巴的卡通人物，重點是造型單純、要素清晰、線條有力、特徵鮮明。

動物也是，只要有畫上眼睛，人的視線自然會聚焦在上面。這是天性，人天生就會被眼睛吸引。

所以小孩子喜歡卡通人物是很正常的事情。畫自己喜歡的卡通人物，也是一種想擁有、想得到、想陪伴那個角色的心情。尤其我小的時候，物質沒有現在這麼豐富，我們家也不會一直買卡通人物的周邊商品給我，我一本雜誌就可以看一個月，甚至看一年。這就是我當年接觸這些※2的密度。

因此我當然記得雜誌刊登了什麼，也自然而然開始畫上面的東西。儘管我當時是下意識的，或者說自己也沒有察覺，但我想，我就是從這時學會看到什麼畫什麼，而且發現原來自己有辦法將看過的東西畫出來。

——您是說，您先記住了雜誌上的角色，再畫出來嗎？

寺田　我會試著畫畫看，但畫得不太好就是了。

我國小三年級時喜歡上漫畫，開始買《週刊少年JUMP》。漫畫有自己的世界，裡面的角色有情感、會說話、會動，更能深深打動孩子，讓人感覺角色真的活著。我也會看電視，但漫畫可以一個人看，因此更容易沉浸在裡面的世界。

所以我開始跑舊書店，找以前的漫畫，我讀了白土三

平的《忍者阿渡》（ワタリ）和《忍者武藝帳　影丸傳》

（忍者武芸帳　影丸伝），覺得忍者漫畫酷斃了。我也喜歡其他忍者作品，像橫山光輝的《伊賀影丸》（伊賀の影丸）有夠熱血！我想起來了，我以前還滿常畫橫山先生的忍者，像這樣一邊罵，一邊擺出很帥的姿勢飛起來。

——（看著塗鴉）真的是用飛的。您國小讀《JUMP》時，有沒有學過自己喜歡的漫畫家畫漫畫？

寺田　我倒是沒畫漫畫。啊！但我高年級的時候很愛石森章太郎的《漫畫家入門》，讀了又讀，我才知道漫畫原來是用筆和墨水畫出來的。在那之前，我一直以為漫畫和電視動畫是一種魔法。

當未知的事物擺在眼前，人總會當成一種魔法。現代人也是，如果不瞭解智慧型手機的運作方式，就會覺得跟魔法沒兩樣。

繪畫也一樣，我曾以為從事畫畫工作的人鐵定藏了什麼祕密，小時候根本不懂每一條線為什麼要那樣畫，也沒聽過什麼是印刷。正因為一無所知，當時我看待那些

事物，都認為肯定有什麼祕密工具！而且相信必須有那種工具，才能畫成那樣。

所以，當我讀完石森章太郎的《漫畫家入門》，得知有畫漫畫的工具後，便心想只要和漫畫家使用相同的工具，自己就能畫出同樣的東西。於是我買了沾水筆、墨水、羽毛刷，一股腦兒在原稿紙上畫圖，整個人興奮到極點。

——您還買了相同的工具嗎？

寺田　當然！沒理由不買啊！筆尖沾了墨水、劃過紙張的感覺，實在是刻骨銘心。當時我以為有了工具就畫得出漫畫，所以國中一年級時，我臨摹了《原子小金剛》〈地上最大機器人篇〉的整整兩頁，只挑最酷的橋段。但我這個人差就差在只畫了兩頁！

雖然就那麼兩頁，而且只是臨摹，我還是很感動自己竟然有辦法畫出漫畫，同時也明白畫漫畫有多麼麻煩。我幾乎不曾臨摹，像這樣照著手邊範本描的圖，頂多只有六歲左右時畫的大魔獸加卡和〈地上最大機器人

篇〉那兩頁而已。

——臨摹和模仿是不是不太一樣？

寺田　臨摹是「希望畫出一樣的東西」，模仿則是「想變得能畫出一樣好看的東西」。還是有區別的。

回到從模仿入門，慢慢發展出個人特色的話題，當你臨摹或模仿其他人畫的圖時，也會體會到「這是人手畫出來的」。

——您是說，雖然是模仿，但還是可以體會到自己也畫得出相同形狀的感覺？

寺田　嗯，你會明白這些圖其實都是人畫出來的。我認為模仿其他人的好處，就在於察覺「那些圖其實畫得出來」。起初先模仿其他人的畫，然後漸漸意會自己的觀點和畫圖方式。我自己也是這樣。

——您買了漫畫用具後，除了描〈地上最大機器人篇〉，沒有嘗試自行創作漫畫嗎？

寺田　沒有。我讀小學時，基本上只是讀者。那時我不只看漫畫，也讀科幻小說，算是很熱衷閱讀的時期。

後來我也開始看《魯邦三世》，覺得 Monkey Punch 的畫風很成人，令人心跳加速。我也很喜歡他畫的槍。雖然真槍根本不是長那樣，但我也不覺得他是在亂畫，反而覺得很有創意、很酷。而且《魯邦三世》也不避諱床戲，很色情。

說到色情，松本零士也是，松本先生的畫也很情色。這剛好完全對上我性啟蒙的時期。我上國中後，開始模仿松本零士的畫風。雖然不是臨摹他的作品，但我也用他的畫風畫了太空船和性感女郎。

——是睫毛很濃的長髮美女對吧？

寺田　對。我有意識模仿過的畫風，有橫山（光輝）→手塚（治虫）→松本（零士）。我國中時大概就這樣。然後，在我國三、十五歲的時候，我遇到了墨必斯。

——命運的邂逅。

寺田　那天早上，我上學差點遲到，只好咬著吐司跑出門，結果在轉角撞到了墨必斯。

——不需要這種情節。

寺田　我十五歲時在《S‧F Magazine》上認識墨必斯，那成了我人生的轉捩點，我的畫風從此轉變成墨必斯的風格。那段時期，大友克洋先生也在畫短篇漫畫，不過大友先生影響我的比較不是畫風，而是他的漫畫帶給我很大的衝擊，讓我知道原來漫畫可以畫成這樣！還有《宇宙巡警茂正》（宇宙パトロール‧シゲマ）這樣創意無限的作品。

後來法國漫畫進入日本，剛好跟我接觸大友先生的時期重疊。這麼一想，大友先生也是在相同時期受到墨必斯的影響而改變了畫風吧。

自從看了墨必斯的作品，我的畫風也徹底偏向他的風格，不再臨摹其他東西。我小時候本來就不太臨摹別人的作品，但當時，我渴望用自己的方法畫出類似墨必斯的風格。那個年紀正處於自我意識發展的階段，我心中也萌生出不要再模仿別人的價值觀。但矛盾的是，我又學了墨必斯的風格！總之，寺田少年就在這種沒什麼原則的心態下長大了。但個子還是很矮。

寺田　嗯。那時我已經下定決心要當插畫家或漫畫家。

然後，我得知有一種顏料叫壓克力顏料，有一個牌子叫麗可得（Liquitex），聽說用了這種顏料，就能畫出很專業的插畫。當年明星插畫家多如繁星，比如空山基、橫山明，他們的作品都很棒，我很好奇他們是怎麼畫的，所以一聽說他們會用麗可得的顏料，我就買了。

但這個牌子很貴。我高二時也沒打工，光靠零用錢只買得起五種顏色。總之我先買了黑色、白色、棕色、土黃色、藍色，又覺得用插畫紙板才專業，所以也買了插畫紙板回家，自以為這樣就能跟空山基相提並論。

——年輕的時候想法比較單純，以為買了相同的東西，就能像專家一樣會畫畫。

寺田　對，我當初買漫畫用具的時候也是這樣；而且插圖紙板看起來又很專業。當時，我喜歡武部本一郎※2替早川文庫《泰山》系列畫的插畫，也喜歡加藤直之※3，所以想畫出他們那種風格。我想說我都買了麗可

得，應該畫得出來才對，殊不知當我開始畫太空船之類的東西時，顏料全部混成一團，插畫板上什麼也沒發生。我沒有魔法。

——所以插畫紙板上沒出現任何東西？

寺田　只看到整片顏色髒兮兮的，草稿的線條都被蓋掉，而且畫得有夠爛！我搞不懂，明明都是用麗可得畫的，怎麼差這麼多？我還猜他們應該用了什麼專業工具，而且是那種學生買不起的、專業人士用的祕密畫筆。

——**就像您國小時那樣，覺得祕密藏在工具裡**（笑）。

寺田　沒錯。我當時心想，既然現在

（圖中文字：漫畫、馬上、模仿、魔法、藏法、麗可得、馬上、馬上的詛咒、呪、How to Draw）

畫不出來，那乾脆別畫了。有時候看到專業插畫家的作品便心血來潮，又覺得自己應該已經畫得出來了，結果試了還是不行，也不太知道顏料要怎麼調。

——高中沒有教顏料的用法嗎？

寺田　學校不會教畫具體的繪畫技能。設計科學的東西廣而不精，沒有老師教過我怎麼調麗可得的顏料。

就像我前面提過不少次的，人都等不及看到自己的成果。我就是中了這種「急於求成」的詛咒，以為和專業人士用同樣的顏料，馬上就能畫得很好；以為用同樣的漫畫用品，就會畫漫畫。急於求成、急於求成……（唸咒語的語氣）。

——這麼說來，我也中過「急於求成的詛咒」呢。

〈人人都會中詛咒〉

寺田　但是想也知道，怎麼可能光這樣就能畫出作品。後來我也是偶爾畫一畫，偶爾又放著不管。有一天，玄光社的《illustration》雜誌推出一個叫〈How to Draw〉的專欄，上面刊載了空山基畫的性感機器人，還從草稿開始講解整個繪畫過程。

我最震驚的是，他是拿筆畫的，根本沒有用祕密工具！他拿普通的筆、用普通的顏料，在插畫紙板上畫出了那樣的圖。我大吃一驚，也因此重拾幹勁。

那時候，我漸漸明白畫並非一蹴可幾。我按照〈How to Draw〉上的步驟慢慢畫，成功畫出性感機器人臉部其中一部分的質感。當寺田少年發現自己也畫得出同樣的東西，才終於破除「急於求成的詛咒」。這都得歸功於〈How to Draw〉。到最後，插畫再也沒有了祕密。而既然已經知道插畫沒有祕密，我也下定決心乖乖努力。

——終於想通畫畫得花時間嗎？

寺田　我以前總妄想專業插畫家畫每一張圖都是信手拈來的，其實沒有。我當時才明白，他們真的花了很多時間在上面。

人在收集工具的過程會很亢奮，癡想……「有了這個，

我也能跟專業人士一樣！」但身陷急於求成的詛咒期間，又無法熟練運用工具，很容易一下怪自己、一下怪工具，通常得花上很長一段時間，才會發現這些都不是問題。沒有人會告訴你這件事，只能靠自己發現。

所幸書上有〈How to Draw〉這樣的專欄點醒我們，所以我十分感激當初那本《illustration》。其實那時候的我跟現在的我，差距也不是那麼大，只需要從當下開始訓練，熟悉工具就好。

現在有些國高中生看到我畫的圖，會問我施了什麼魔法，或相信我用了什麼厲害的軟體，以為我是用Painter才能畫成這樣，但根本就沒有這種東西。大家用的工具都一樣。不過現在年輕一輩這麼聰明，可能會覺得我在講什麼廢話，這種事情大家都知道。

——年輕學子如果覺得專業插畫家用了自己買不起的專業工具，難免會以為自己畫不好是因為跟專業人士用不一樣的工具，並不會注意到專業人士努力的點滴。

寺田　我以前就是這麼想的。所以我國高中的時候，認為自己畫得不好也很正常。殊不知，其實只要有一支鉛筆，就有辦法畫出很厲害的畫。重點是，一開始沒有人教我這件事情，導致我繞了很大一圈才明白。

訓練畫圖技術的機器。

魔法工具與急於求成的詛咒

——不過您是在高中時意識到這件事，已經算很早了。

寺田　我是從業之後才有畫比較正式的漫畫。我高中時畫的漫畫總共也不過六頁。

——是因為沒想好故事結局，還是其他原因呢？

寺田　我也沒多想，就是先畫再說。我只是很嚮往漫畫家的風格，而且當時也沒有特別想畫什麼，純粹是犯了中二病，以為拿專業用具就能畫出一部揭露世界祕密的驚人漫畫。

我還相信自己身上會發生奇蹟，結果什麼也沒發生，所以我一下子就失去了興趣；同時還深陷急於求成的詛咒，情況糟透了。

——那麼，您第一次畫的漫畫是什麼樣的作品呢？

寺田　我是在自己開始接案的同時畫了第一部漫畫。那時我二十一歲，畫的是一部十六頁的科幻漫畫，也是我在雜誌上的出道作。以漫畫家的出道年齡來說，我算是老大不小了。那部漫畫混合了劇畫※4和墨必斯的元素，還滿奇怪的。

而我當時透過漫畫模仿的東西不是畫風，而是如何分

——不過您是在高中時意識到這件事，已經算很早了。

寺田　畢竟身處設計科的環境，我有足夠的時間可以想畫畫的事情。我那個年代已經開始出現這種教學性質的書籍了，我想跟現在也沒有太大的落差。就這方面而言，我印象中自己是沒吃過什麼苦。

事後回想起來，嘗試各種東西的失敗經驗也挺有趣的。畢竟我每次拿到新的工具都很興奮，會覺得「是羽毛刷！這就對了！」之類的。

——我記得那是用來清理橡皮屑的工具，原來那有這麼重要？

寺田　羽毛刷可是重要無比的工具！要說我拿到羽毛刷時有多興奮，只能說爽到極點！不過，我雖然有了沾水筆、墨水、肯特紙，也拿到羽毛刷而欣喜若狂，但還是沒有畫漫畫，因為嫌麻煩（笑）。

——竟然沒畫！您只是單純想收集工具，但沒有動手的意思嗎？

106

格。我手邊會放著谷口治郎※5的漫畫，參考什麼時候要怎麼分格。當時我讀了不少法國漫畫，因此很嚮往法國漫畫的分格方式。

——所以您參考了谷口治郎和法國漫畫的分格方法嗎？

寺田　嗯。那時候我很堅持要有自己的畫風，只模仿了別人分格的方式，並沒有模仿畫風。我想有受到墨必斯的影響，但也不會直接照抄他創造的角色。我是借用了他的風格和手法，但畫出來的東西還是我自己的。而且我當時也已經有身為專業人士的自覺了。

——從模仿喜歡的畫家開始接觸畫畫，後來有興趣萌生「畫出個人風格」的念頭？畢竟畫的作品跟別人太像，出道後也可能會被覺得是抄襲。

畫家或漫畫家的人，是不是都會在某個時候萌生「畫出個人風格」的念頭？畢竟畫的作品跟別人太像，出道後也可能會被覺得是抄襲。

寺田　模仿的階段也分成好幾步。例如，一開始描太多別人的畫，完全沒發現自己的畫風是抄來的。我想有人看了我的畫，也會認為跟墨必斯沒兩樣。其實我如果有心模仿，的確可以畫得很像。

這就要談到，模仿到什麼程度算抄襲了。所謂的抄襲，是渴求某樣東西的行為，一旦當事人有意畫出自己的作品，就算想抄襲也辦不到。

有時候會看到某人真的畫不出自己的作品，結果抄了另一個人的畫，事跡敗露後鬧得沸沸揚揚，但這又是另一回事了。刻意模仿並不一定會構成抄襲。

——確實。

寺田　一個人畫久了，總會發展出自己的畫風。即使他的畫風起初很像另一個人，不出三、四年，也會漸漸畫出自己的風格。

——的確。有些曾經擔任知名漫畫家助手的人，剛出道時的畫風就會很類似那位知名漫畫家，但後來也會慢慢改變。

寺田　都會變的。歸根究柢，還是意識上的問題，只要內心有改變的念頭、有畫出個人風格的意願，即使起初模仿得再凶，也不會永遠是那個樣子。大家一開始都是出於喜歡而模仿，所以畫出來的東西難免一模一樣，但

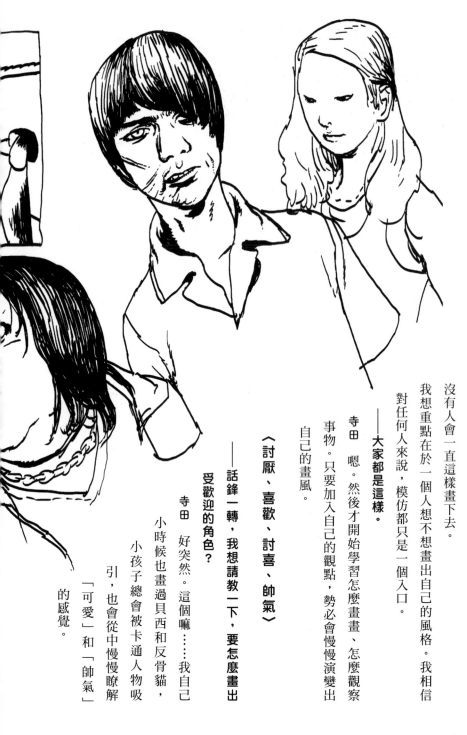

沒有人會一直這樣畫下去。

我想重點在於一個人想不想畫出自己的風格。我相信對任何人來說，模仿都只是一個入口。

——大家都是這樣。

寺田　嗯。然後才開始學習怎麼畫畫、怎麼觀察事物。只要加入自己的觀點，勢必會慢慢演變出自己的畫風。

〈討厭、喜歡、討喜、帥氣〉

——話鋒一轉，我想請教一下，要怎麼畫出受歡迎的角色？

寺田　好突然。這個嘛……我自己小時候也畫過貝西和反骨貓，小孩子總會被卡通人物吸引，也會從中慢慢瞭解「可愛」和「帥氣」的感覺。

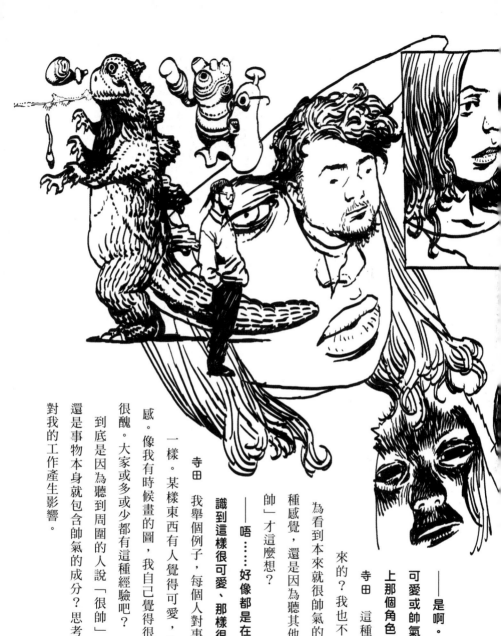

對我的工作產生影響。

還是事物本身就包含帥氣的成分？思考這個問題也會

到底是因為聽到周圍的人說「很帥」而產生同感，

很醜。大家或多或少都有這種經驗吧？

一樣。某樣東西有人覺得可愛，也有人覺得反

感。像我有時候畫的圖，我自己覺得很帥，別人卻說

寺田　我舉個例子，每個人對事物的感受都不

識到這樣很可愛、那樣很帥吧。

——唔……好像都是在不知不覺中意

帥」才這麼想？

種感覺，還是因為聽其他人說「這樣很

為看到本來就很帥氣的角色而產生這

來的？我也不太清楚。是因

寺田　這種感情究竟打哪

上那個角色。

可愛或帥氣後，就會喜歡

——是啊。覺得那個角色

站在畫圖者的立場，我一定得
畫自己覺得帥的東西，否則對
方也感受不到。這就又回到
同樣的問題：「我覺得自己
畫得很帥，但別人是不是也
這麼想？」也有一種情況是
別人要求我畫得很醜，別人看了
真的畫得很醜，但我
也說：「寺田先生，這畫
得真醜！」

——**您有實際碰過這種
狀況嗎？**

寺田　我相信有這種事
情。比方說我提出某些設
計，但沒有被採納，那不外乎
是因為我沒有滿足對方的期望，意
思其實差不多。

有時候我明明照著對方的期望畫了，對
方卻說「感覺好像不太對」，我問
「哪裡不太對」，對方卻又說不出
個所以然。以這種情況來說，有
可能明顯是我沒做好，也可能是
因為彼此對於帥氣的認知不同。
如果是認知上的差異，解決方法
就是詢問對方對於帥氣的定義。
比方說問對方：「你認為什麼樣
的東西很帥？」透過交談來瞭
解對方心目中的帥氣，再根據
對方的標準作畫。這樣也是一
種方法。
　但也可能發生另一種情
況：對方是製作人，他認為
某樣東西很帥氣，但其他
人不見得這麼想。

——好比說擁有決定權的製作人認為某樣東西很帥，觀眾或讀者卻不這麼認為，是嗎？

寺田　沒錯。總而言之，要畫出人人都覺得很帥的東西，基本上並不容易。每個人都有自己的思想。如果有一種符號，叫一百個人來看，一百個人都說帥，那事情就簡單多了。我拿英雄角色來說好了，世上的英雄角色跟天上的星星一樣多，在這麼多種設計中，最重要的是瞭解其帥氣來自什麼部分。

舉個我自己的例子，我在設計《假面騎士》的怪人時，基本上很輕鬆，因為怪人都很可怕，惹人厭也沒關係。既然如此，我愛怎麼畫就怎麼畫。

——而且怪人被打敗之後，就不會再出現了。

寺田　敵人總是難逃一死嘛。每兩個禮拜就會死一個假面騎士怪人……

不過怪人也要畫得很有敵人的樣子。有些東西的外形是人見人厭，像蟑螂、蚰蜒。換句話說，世上有無數令人討厭的個體，帥氣的事物卻很有限。

比方說，我看到現在年輕人說很帥的十來歲偶像，真的不知道他們帥在哪裡。這種時候，我會感覺彼此之間有很嚴重的隔閡，心想帥不帥真的很難定義。

其實我在畫假面騎士怪人的時候，對方也曾要求我設計帥一點的反派角色。

——啊！的確有那種令人著迷的帥氣敵人。

寺田　當下我有點傷腦筋，不知道怎麼表現帥氣。不過畫《假面騎士》時，我和工作人員的品味大致相同，比較少碰到這個不行、那個也不行的情況，只能說非常幸運。不過當時我也體會到，要畫得帥氣真的很難。

我常說我喜歡畫老人的臉，這也可以看出來，我不太擅長畫帥氣的東西。

但如果是工作上的請求，我當然不得不配合對方的期望，畫出帥氣的圖。這就牽扯到，你平時有沒有多思考帥氣是怎麼一回事。我們還是多少需要理解別人覺得帥氣的事物帥在哪裡。而且，如果我畫了自己不覺得帥的東西，別人也不會覺得帥，所以必須畫出自己認為帥的

東西才行。我得在這個大前提下，努力尋找自己和別人對於帥氣的共識。畢竟，單純畫我自認為帥氣的圖也沒有意義。不過這一點真的很難拿捏。

——而且設計角色時，常常得讓讀者或觀眾第一眼就覺得「好帥！」或是產生好感。有些配角或許可以給他比較差的第一印象，再隨著故事刻劃角色內在，漸漸塑造出面惡心善的形象。但主角用這種方法設計的話，恐怕力道不夠。

寺田　如果是兒童作品，考量到角色能不能受歡迎，確實會這樣設計。不過我覺得還包含另一個要素，那就是角色討喜不討喜。只要一個角色有討喜的地方，很多事情都可以睜一隻眼閉一隻眼。現實生活也是如此。

無論一個角色可不可愛、帥不帥，如果缺乏討喜的因素，就不會受歡迎。有沒有討喜的地方才是最重要的事情；角色設計得討喜，很多事情都可以無所謂，那會成為一個角色的核心。

雖然討喜的因素無法量化、很難拿捏，但我問妳，妳看到小狗時會不會覺得很可愛？

——這還用說，當然可愛啊！

寺田　顯然這種印象已經深植人心了。當然也有人討厭小狗，但討厭與否和覺得可不可愛是兩回事，一個人即使討厭小狗，也不代表他覺得小狗不可愛。所以我認為，討喜是一種真人和虛擬角色通用的武器。討不討喜在我心目中占據了很重要的地位。

——我多少能理解真人可能哪些地方討喜，但要怎麼判斷虛擬角色討不討喜？

寺田　討喜的要素無所不在。好比說，圓滾滾的模樣、特定的比例。小狗的身形不是有一種比例嗎？這種小動物和萌萌的東西給人的可愛感，幾乎都來自同樣的比例。擅長畫可愛事物的人，畫出來的圖就是具有這種比例，才會讓人覺得可愛到無法抗拒。我認為這就很有可能包含了討喜的因素。

反過來說，如果一個角色很可愛，卻很不得寵，就代表缺乏了討喜的因素。人也是這樣，好比說有些美少女

或美少年就是紅不起來。

——的確有些藝人或演員也是這樣。

寺田　沒錯。這跟演技無關，有些人只是莫名缺乏這種討喜的地方。有的藝人或演員不是會隨著年紀增長，而發展得愈來愈好嗎？很有可能是因為他們隨著年齡增長，討喜的因素也增加了。

——這就是俗話說的韻味嗎？

寺田　韻味和討喜感十分相近，都是受人喜愛的因素增加的結果。討喜，就是討人喜歡的意思嘛。人老了之後，漸漸皮鬆肉垮，這或許也增加了討喜的感覺。

還有，雖然老爺爺、老奶奶作為符號來說很討喜，但也不能將所有老年人相提並論，實際上也有些老年人並不受歡迎。我想說的是，討喜的元素可能增加，也可能減少。

——老年人和年輕人討喜的原因也不一樣吧？

寺田　不一樣。性格也有影響。我相信相由心生，這也是為什麼很多一臉不好相處的人，隨著年紀增長，長得

愈來愈溫和，也愈來愈討喜。

——大家也常說「人老了，個性也更圓滑了」這種話。

寺田　是啊。我在設計角色時，會思考如何加入這種性格上的討喜因素，營造出親切感之類的。但這也沒辦法用一句話解釋清楚，所以請付十萬日圓報名我辦的講座，到時候我再告訴大家！

——這筆錢也太好賺了吧！

寺田　我也是說說而已啦！但有些討喜的原因，我自己也覺得很難解釋。而且我的想法不見得和他人一樣，也不能斷定哪裡畫成怎樣，就會很討喜。

所以我平常會思考討喜的原因，畫圖時也會銘記在心，期許自己能表現出討喜的感覺。

——討不討喜對虛擬角色和真人來說都很重要。

寺田　有些演員長得帥卻不受歡迎，可能是因為缺乏討喜的地方；而有些反派之所以受歡迎，可能是因為具備討喜的因素。像勝新太郎就是一名非常討喜，但又不失氣魄的男星。至於那種毫無討喜之處的討厭角色，看了

只會想早早忘掉，感覺這樣的演員也不太容易留名。

我認為討喜是巨星的必備條件。儘管是刻意塑造出來的，但大家只要感受到他身上散發出討喜感，就會覺得這個人不錯。不過，過度利用親和力就會淪為「做作」，這部分很難拿捏。

——親和力這件事情也很好玩，明明電視上的人跟自己非親非故，還是會不由自主產生好感，覺得對方看起來人不錯。厭惡感也是。

寺田 這種印象往往來自符號，比如眼尾向下的人看起來很文靜、黑髮的人很清秀。雖然刻板印象的力量很強，但我相信更重要的是，在刻板印象以外的地方，有沒有討喜的因素。

像哥吉拉和卡美拉也很討喜，但基拉

魔法工具與急於求成的詛咒

拉反而因為設計性太強，沖淡了討喜感。能擔綱主角的角色，設計性與討喜感缺一不可。

——說回前面「可愛與帥氣的感覺從何而來」的問題，會不會人心天生就有辦法感應到「可愛」或「帥氣」？

寺田　我也不知道這種感覺是怎麼來的。即使原本就有，我也無從驗證。

——像大人不是會給小孩子可愛的小狗玩偶嗎？

寺田　大人覺得可愛，就給小孩子，這等於是在灌輸孩子社會認知中的可愛。

——啊！說得也是。

寺田　小孩子在尚未接收任何資訊的情況下，拿到一個玩偶時到底會不會覺得可愛，還是因為聽周圍的人說「很可愛」，才意識到這樣叫作可愛？我覺得

絶大多數的情況都是人云亦云。

正因為大家看知名角色時，異口同聲喊「可愛」，才形成可愛的世俗標準。

尤其現代資訊傳播無遠弗屆，有趣、帥氣、可愛的標準也以更大的規模走向標準化。

妳想想，三十年前，大家還說日系畫風的角色在外國不吃香。就算是畫給大人看的漫畫，日系畫風的角色也沒那麼擬真，會經過簡化、變形、而外國人不太能理解這種手法。但現在外國動畫也有點日本漫畫的味道了。

這麼一想就能明白，世俗標準會在跨世代傳播的過程逐漸改變。經過短短三十年，以前的標準在如今已經完全不一樣了。過去根本無法想像，現在會有白人畫日本動漫風的可愛女孩。

　魔法工具與急於求成的詛咒

——外國人對萌的概念也不陌生了。

寺田　只要認為這些可愛的孩子長大，這些東西就會成為全球社會通用的符號。這種影響在世界各地像海浪一樣潮來潮去、逐漸改變。自古以來都是這樣，從今以後也會如此。價值觀並非固定不變，所以我才會思考有什麼跨時代的共識，最後想到了討喜。因為我覺得，討喜的因素還沒形成一個特定的符號。

——談話同時，寺田先生也畫好了性感機器人。話又說回來，性感機器人這名字取得真大膽，衝擊力十足。

寺田　有一種「這才叫性感」的感覺。

——可是性感機器人沒有眼睛，到底是哪一點令人覺得性感？

寺田　妳說到重點了！我最喜歡這種看不見眼睛的版本；空山先生畫過許多性感機器人，有的也有畫臉，但我還是最喜歡這種設計。除了嘴唇，其他部位畫得比較平淡，保留想像空間，進而突顯出嘴唇的性感。如果臉畫出來，形象就固定了。

——有沒有眼睛果然差很多。

寺田　性感機器人有趣的地方，就在於不畫眼睛反而更生動。一旦遮起眼睛，某種不可理喻的情色感就會達到巔峰；因為世上不存在這種模樣。空山先生創造的機械感和性感非常容易理解。

——順便問一下，您有畫過校園作品裡面常見的那種，穿著黑色立領制服的少年嗎？

寺田　現在早就沒有學生穿那種制服了。其他穿制服的角色我也是畫過，但不多。

——怎麼樣？要不要現在畫畫看？畫一個十來歲、穿著黑色立領制服的真實高中生。

寺田　這種制服本身就很不現實。現在的學生幾乎都穿便服或西裝外套吧？

——偶爾還是有啦。我母校就是立領黑色制服。

寺田　那是什麼時候的事情？

——二十年前。很現實吧？

寺田　才不現實！對我們來說，這種以為二十年前還

算最近的心態很危險哪。黑色立領制服是「不良少年漫畫」的符號。那已經不是一般不一般的問題了，比較像是一種角色的符號。甚至不良少年漫畫也愈來愈少看到這種制服，搞不好現在有些孩子也不知道為什麼有制服是立領的。

言歸正傳，妳剛才是希望我設計一個年輕的人物嗎？

寺田　我剛才也說，討不討喜不是我刻意表現出來的，我只是期望能畫得討喜，比較接近做菜時祈禱這道菜煮出來會好吃的感覺，所以我也不確定別人到底覺得什麼地方討喜。但我認為，或許是整體比例和線條等元素營造出討喜的感覺吧。

有些文章讀起來也很討喜，但這種感覺無關乎內容，而是在於用字遣詞、詞組排列、節奏和行距等。圖

——對。遊戲人物或小說人物都可以。比方說，校園故事裡的少年少女，通常必須設計成讓人第一眼就產生好感的模樣。印象中比較少看到您畫穿制服的少年少女，我好奇這種角色的討喜感來自哪些地方。

畫也很難指出哪個部分最討喜，比較像是在種種因素組合之下，增加了討喜程度，例如這條線的這個輪廓或是線條本身的生動感很討喜。

現實中的人也無法說今天要變討喜就真的變得討喜。

——說得也是。寺田先生說著說著，還是畫了穿黑色立領制服的男生。因為您從第一回訪談開始都只畫老人的臉，我一直很想注入一些年輕的靈魂！

寺田　什麼意思啊！

——穿水手服的少女，也跟穿立領制服的少年一樣不現實了嗎？

寺田　是啊。一方面可能是因為，現在日本人已經將水手服跟特殊性癖綁在一起了。有一段時間，水手服跟情色脫不了關係，而且以前的制服本來是參考軍服的設計，我想現在學生也不會穿水手服或立領制服了。

而這種服裝也因此進一步符號化，變成只會出現在動畫、成人作品或輕小說裡面的特殊服裝；由於只以符號的形式保留下來，沒親眼看過的世代看到作品裡出現這

種服裝時，也就沒有真實感了。而且，這種形象在十年後能不能存活下來也是未知數。現在都是四、五十歲的人主張十幾歲的學生會穿水手服或黑色立領制服，一旦這群人脫離社會的中樞，事情就很難講了。事物就是這樣慢慢變遷的。

流行只是由一群目前有能力制定計畫、付諸實行的世代所推動。而屬於宅世代的這群人，剛好又處於容易掌握事物決定權的地位。

一旦下一個世代的人頂替上來，流行勢必會改變。到時候可能也看不到西裝外套了，甚至連制服也消失，大

家都穿便服上學，而西裝外套則成了另一種符號。時代不斷變遷，創作過程也必須時時確認各種事物的涵義。

假如十幾年後我還在從事這一行，我想「帥氣」和「可愛」的符號也可能變得不一樣；但我猜小狗永遠都會是可愛的象徵。

——這一點絕不會改變！小狗就是很可愛！

寺田　所以我認為，事物基本上分成兩種，有些普遍性的東西可以持續上百年，有些東西則每兩三年就會轉變。因此，每個時代的角色設計也會不斷變化，這也是值得玩味的地方。

——原來如此。您畫圖時會不會追求一百年後還是很可愛的東西？

寺田 要看工作，並不是每次都需要畫出這樣的圖；也要看是畫給誰看的。回到我一開始講的，我終究只能畫自己覺得帥或可愛的東西，所以有生之年，我也只能畫出我認為好的事物。

如果別人不再接受我畫的東西，就代表這份工作做不下去了，我必須有所轉變。

——原來如此。說著說著，我眼前出現了一名穿著立領制服的男生。他手上拿的是……？

寺田 筷子。讓你嘗嘗我的拉麵！

——是看起來很愛打架，但其實不會打架的男學生嗎？

寺田 他的空手道段位是黑帶。不過他目前正在鑽研父親教他做的拉麵，同時在尋找父親的仇人。因為他的

父親被徒弟背叛了。

——難不成徒弟偷走了湯頭祕方？

寺田 主角「拉麵二郎」為了替含恨死去的父親「拉麵一郎」報仇，進了拉麵店當學徒。

——我怎麼記得真的有一家店叫拉麵二郎？那後面那個美少女是在二郎背後支持他的女孩嗎？

寺田 她是大富翁的千金，從來沒吃過拉麵，人生第一次吃到拉麵二郎做給她吃的拉麵時，驚訝於「怎麼這麼好吃！」便誤以為自己墜入愛河了。

——她臉上還黏著一塊漩渦魚板呢。

寺田 她從小就黏著。

——咦——！

寺田　二郎在她小時候救過她，當她意識到自己得救時，嘴邊就黏了一塊漩渦魚板。由於二郎沒報上名號就離開了，她為了不忘救命之恩，一直將魚板黏在嘴邊。

——既然是小時候的事情，那魚板也黏太久了吧？

寺田　她每天都會換上新的魚板。這方面她還是有一定常識的。她黏的時候會提醒自己：「不能忘記那個人……（黏上）」但她沒有發現二郎就是她的救命恩人。

——遲鈍也是美少女的必備條件呢。

寺田　其他人都發現了，紛紛心想：「妳的救命恩人不就是二郎嗎？不然還會有誰？」

——只有兩位當事人沒發現嗎？

寺田　因為二郎滿腦子想著替父親報仇，還有拉麵。

——是個直腸子的孩子呢。

寺田　他心想：「現在根本不是談戀愛的時候！可是為什麼每次一想到班長，內心就有種無以名狀的感覺呢？」結果他夜不成眠，大半夜爬起來揮汗打麵。

——美少女果然就是要當班長。這種有點老套的青春故事也挺不錯的。

寺田　不是有點，是非常老套。下一次訪談開始就連載這部漫畫吧！

——不會吧！

寺田　故事就從二郎遇到父親的仇人開始。畫圖的事情都聊完了，所以下個月開始改成連載漫畫。

——好快！沒有其他東西好聊了嗎？還有，拜託不要再做假預告了啦！

※1　克里斯汀·拉森（Christian Lassen, 1949-）：美國畫家、海洋保育人士，擅長繪畫海洋主題插畫。
※2　武部本一郎（1914-1980）：日本插畫家。
※3　加藤直之（1952-）：日本插畫家，代表作品如《銀河英雄傳說》的封面插畫與插圖等。
※4　劇畫：日本漫畫家辰巳嘉裕發明的名詞，指稱畫風較主流漫畫更為寫實的漫畫。
※5　谷口ジロー（1947-2017）：日本漫畫家，知名作品如《孤獨的美食家》（擔任繪製）。

07

學會掛上專業人士的招牌

〈點燃熱情的新機器〉

—— 哦？上個月桌上還沒有這台Mac Pro呢。

寺田　嘿嘿！這是我六月初買的！好久沒有買桌上電腦了！我大概每三到四年會換一次工作設備，我已經用了超過二十年的Mac，早期的機型處理速度很慢，但每次換新的一代都會變得更快。改善工作環境也可以減輕工作壓力；雖然也是因為我個人喜歡Mac啦！我通常還沒用壞就會換一台新的，所以至今不曾碰上什麼大麻煩。就像自行車的輪胎也是消耗品，得在爆胎之前換成新的才安心。

壞掉的機器。

七、八年前，我的 Mac Pro 出了點問題，那時我發現，之前我習慣帶出國用的 MacBook Pro 在繪畫方面的處理速度和 Mac Pro 不相上下，而且桌機很占空間，我就覺得沒必要再買了。所以從那時候起，我都是拿 MacBook Pro 接螢幕用。汰換下來的 MacBook Pro 我也會持續維護更新，以便主要設備出問題時能夠迅速頂替，只要換個螢幕、換接幾條線，就能馬上接著做事。

我買了。

這次新推出的 Mac Pro 變得更小一台，所以我一直在找時機購買新機。前一陣子我的 MacBook Pro 故障，我就趁這個機會買了！而且剛好又碰上世足賽。

——跟世足賽完全無關吧。

不過新的 Mac Pro 造型真的很

NEW
MAC
PRO

3.5
GHz
6
core

——別再提世足賽了。

寺田 可是那真的很帥……話說回來，這比以前的桌上型電腦還要小太多了！很棒！甚至可以直接放進包包帶著走。

——他們有出筆記型電腦，出門的時候帶筆記型電腦就可以了。說到帶著走，您今年是不是也會參加聖地牙哥國際漫畫展（San Diego Comic Convention）？

寺田 八月初黑馬漫畫（Dark Horse Comics）會出版我的畫冊，所以會辦簽書會，推銷一下。

〈幫別人畫肖像畫真的很恐怖〉

——您去年也在聖地牙哥漫畫展，還有洛杉磯和舊金山的紀伊國屋辦了《寺田克也這十年》的簽書會。聽說簽書會上，有位男性客人請你畫他女朋友的肖像畫。

寺田 有、有，我有畫。還有人要我畫哆啦A夢！哈哈哈！

——那明明不是你的作品呢（笑）。不過在簽書會上畫肖

有趣，發表的時候好像也造成一點轟動。

寺田 我看到荷蘭國家隊的橘色制服那麼漂亮，一個不小心就買下去了！獅子圖案的刺繡有夠帥的！

像畫，真是件苦差事。

寺田　無論什麼情況，肖像畫都不好畫。尤其當著本人的面，還是女性的話就更難了。

——總會顧慮東、顧慮西的。

寺田　嗯。一般人有種危險的認知，認為畫家也會畫肖像畫，就會毫無顧忌地請我幫他們畫，但我又不是針順※1老師！

插畫和肖像畫感覺很像，其實不一樣。我是有辦法畫得很像眼前的對象，只要素描得夠準確，當然會很像，但是肖像畫包含的層面更多。如果你畫得像張照片，對方收到可能會開心，但這只是單純將對方的長相抄錄下來，跟肖像畫又不太一樣。將真人畫成圖，等於是將對方形塑成一名虛擬角色，這不只需要技術，還需要一點品味，沒那麼簡單。

——是這樣沒錯……對了，您現在畫的這個是我吧？

寺田　嗯。這就是肖像畫。將某個人變成我的畫風，等於是告訴對方，他在我眼中是什麼樣子。但基本上，每個人對自己的印象，和別人眼中的印象多少有些出入和落差。有時候我自認畫得很可愛，但是畫女性的時候，大約有七成的人看到時會愣一下。

——嗯……（點頭）

寺田　妳點什麼頭啊！通常我畫好拿給對方時，對方都會沉默數秒，那種感覺可怕得要命！然後對方會問我：「我看起來長這樣嗎？」眼裡完全沒有笑意，我根本不知道該怎麼回答！還有一種情況是，就算看起來不像本人，只要畫得夠可愛，對方就會很開心。

——我想是因為，女性總是覺得可愛一點比較好嘛。

寺田　我出社會後面對的矛盾現象之一，就是對的東西不一定是對的！這樣一來，畫圖者也會畏怯，好像說正確的話也會惹人生氣。所以，除非我在某個場合表示要畫肖像畫，我希望大家即使有這種機會，也不要隨意拜託我這種事（笑）。

——意思是不要隨便請寺田先生畫肖像畫，否則搞不好會受傷喔！

寺田　但有時候實在拒絕不了。我也曾經畫肖像畫畫到整個人汗流浹背。

當時我參與雨宮慶太※2首部執導的電影《未來忍者　慶雲機忍外傳》（未来忍者 慶雲機忍外伝），這部電影算是獨立製作，所以劇組有辦法自己做的事情就盡量自己做。那個時代還沒有CG技術，所以要拍一些特效場景時，比方說忍者從森林裡跳出來的場景，需要分別拍攝忍者跳起來的畫面，和森林的背景畫面，然後利用光學合成（optical compositing）的手法合在一起，還要一格格弄出忍者動作的遮罩。而且我們是純手工，大家一起拿筆塗出遮罩。

——**合成講起來簡單，原來以前這麼費工。**

寺田　因為也沒有數位工具。那個時候的攝影指導是超資深的前輩佐川和夫先生，他曾在圓谷製作拍攝《超人力霸王》系列。當時我們才二十多歲，佐川先生是整個劇組裡面最資深的人。雖然他在拍攝現場非常嚴厲，但也很支持我們那股愚蠢的熱情，所以我們非常尊敬這位

大前輩。像我這種年輕人，又是基層人員，面對這位前輩簡直緊張得要命。

拍攝結束後，我們進入處理遮罩的環節，佐川先生的女兒當時還是高中生吧，反正她想要打工，就到雨宮先生的公司來，和劇組人員一起畫遮罩。我們組員雖然常常睡在公司，但佐川先生每晚都會來接他女兒回家。

——**畢竟人家還是高中生。**

寺田　是啊。她跟劇組處得不錯，有天她下班之後，佐川先生來接她前，大家聊著聊著，莫名演變成「我幫她畫一張肖像畫」的局面，我也摸摸鼻子畫了。畫到一半，佐川先生來接女兒回家了。他女兒說：「等一下，寺田先生正在幫我畫肖像畫！」於是佐川先生好奇地走到我背後，盯著我看。一～直盯著。

——**哇，應該很緊張吧。**

寺田　我簡直冷汗直流。當年我只是二十幾歲的小毛頭，還不像現在這樣習慣在大庭廣眾之下畫畫，背後又站了一個佐川先生，他還不時發出一些感嘆的聲音；而

且我都還沒畫完，他又一直催女兒回家，我要請他等

也不是、不等也不是，一緊張起來，手又更加不聽使

喚，畫到後來根本不知道自己畫得到底像不像了，他

女兒拿到成品的反應也有點難以言喻。

——可不能把女生畫得很奇怪呢。

寺田　而且當時我還不太會畫女生的臉……總而言

之，我想借這個機會大聲疾呼：「畫肖像畫跟畫圖技術

好不好是兩回事！」

而且，每個人的長相都有特徵，

但對方搞不好很介意自己有這項特

徵，而這是別人不會知道的事情。

人有時候會對一些別人意想不到的

地方感到自卑，而肖像畫有可能成

為掀起對方自卑感的危險機關。

——確實有這個可能。

寺田　如果對方問：「我看起來果

然是長這樣嗎？」我也會很為難。

寺田　就因為那次恐怖的經

驗，讓我對於畫肖像畫產

生了抗拒。

有些人聽我說我從國小

就開始畫畫，會將畫畫和

肖像畫兩件事情聯想在一

塊。比如我國中的時候，大

家就要求我在畢業紀念冊的封面上

畫全班的肖像畫，我壓力大到不行，所以沒有把所有

女生都畫出來。男生是全畫了，但女生我只畫了髮型

和輪廓，敷衍了事。男生嘛，就算畫得很糟也會一笑

置之，但女生就不一樣了。

所以後來我替女性畫肖像畫時，寧可不像也要畫

得可愛一點。

——畫成卡通人物的感覺嗎？

寺田　就是那樣。東日本大地震過後，我和幾位漫畫家

像而已。

到岩手參加「漫畫家來
幫大家畫肖像畫」
之類的慈善活動。
當時，尻上壽※3
先生在每個人的肖
像畫上都畫了鬍
子。我心裡
想：「這也太賊
了吧！怎麼每
張都畫鬍子！而
且大家還高興得
不得了，氣死人了！」

──那麼有趣，大家肯定很開心！

寺田　我看了好羨慕。我國小的時候，畫畫速度比別人
快，所以別人常稱讚我很會畫畫，可是我畫的肖像畫
卻無聊透頂。雖然畫起來是有幾分像，但也就那幾分
像而已。

換句話說，我並沒有跳脫
素描的範疇，可是跳
脫素描的部分才
是肖像畫有趣
的地方。有
時候能搏君
一笑的部分
也是臉部特徵。雖
然這跟我剛才說的話完
全相反啦……但是就算只
畫了特徵，而且畫得很差，

別人也會覺得看起來像什麼而笑得很
開心；男生拿到這種畫就會高興得不得了。

我國小時，有一位朋友也會畫畫，每次下課時間幫
其他朋友畫肖像畫而博得笑聲的都是他，不是我。我
當時就覺得自己沒有這種天賦。

──才國小就體認到自己在這方面沒有天賦嗎？

寺田 因為實際上就是他畫的肖像畫比較受歡迎，每個人看了我畫的東西都不笑。逗人笑有夠難，我一直很不甘心。而且這種事情想學也學不來，我這才發現，有些事情努力就能辦到，但有些事情再努力也沒辦法。

就算別人稱讚我很會畫畫也沒什麼用，因為能逗人笑才能深深打動人心。而我當時覺得，我的畫就是缺少這種因素。包含以上原因在內，肖像畫在我心中留下非常困難的印象。

——那如果現在有人委託您畫某人的肖像畫，您要怎麼辦呢？

寺田 需要畫得像當事人的工作，我一定得花時間練習才能畫得像樣。如果拿一張照片給我，說直接照著畫就好，我或許還有辦法搞定。但如果我畫的東西會變成一項商品，我就有必要畫出個人特色，所以必須一直練習到我能畫成自己的畫風為止。

有時候也會碰到自己陌生的長相類型，這種時候就有得頭痛了。所以平時就要多練習用自己的畫風描繪各式

各樣的人。

打個比方，我會畫漫畫人物那種水汪汪的大眼睛，但如果我只會畫這種眼睛，哪天突然有人要我畫安倍總理的時候，難不成我要把他那沒有笑意的陰沉眼神畫成這種樣子？這樣有趣是有趣，但以肖像畫的觀點來看，這樣不像吧？

——好像是。

寺田 當我思考自己為什麼會畫這種水汪汪的大眼，我發現是因為我喜歡的動畫和漫畫都畫成這樣，而現實中沒有人的眼睛長這樣。

但如果先從寫實的眼睛開始畫，循序漸進演變成水汪大眼，我就知道畫圖者是如何變形所見事物，我也就能依循類似的方法畫出好幾種模樣。

——可以加以應用的意思。

寺田 基本上就是應用，因為都是從一個特定的原樣變形成其他模樣。但如果我先接觸了水汪汪大眼，也只知道這種畫法，畫什麼臉都畫成這種眼睛，那我這個人畫

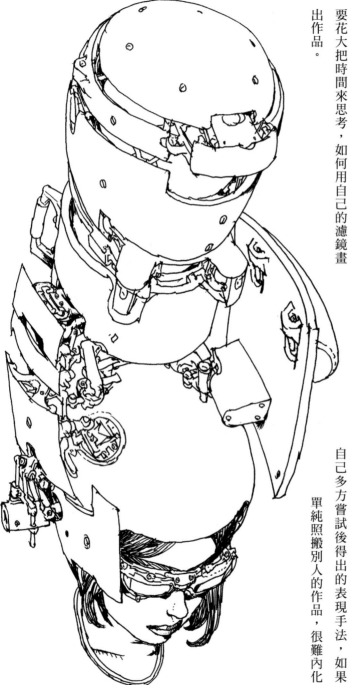

的圖也就沒什麼內涵了。

因此，我認為先從寫實的眼睛畫起，比較容易學會用自己的畫風畫出世上各式各樣的眼睛，然後再加以變形。否則哪天突然得畫安倍總理的肖像畫時，不免要花大把時間來思考，如何用自己的濾鏡畫出作品。

不過所謂的肖像畫，求的不外乎是強烈突顯出人物的存在感，所以就算我只會畫水汪汪大眼，還是有可能畫出安倍總理。只要將水汪汪大眼當作一種策略或概念，而且刻意為之，就沒問題了。但這也是我自己多方嘗試後得出的表現手法，如果單純照搬別人的作品，很難內化

成自己的應用手段。

將真人畫成角色前，一定要瞭解自己是從哪裡學到這種變形步驟的，否則怎麼畫都是差不多的東西。我之前說動畫畫風是一種模板，也是同樣的道理，一旦從別人用過的變形手法出發，後面只會愈來愈難應用。肖像畫也差不多，真人角色化就是將真實的圖畫套用到自己會畫的角色模板上，因此熟悉的模板多寡，也會影響表現的手法。

——**多熟悉幾種模板，真人角色化時也有更多選擇的意思嗎？**

寺田　沒錯。變形就是在告訴別人自己是如何看待事物

的，所以平時要多以個人觀點觀察事物。

我想，一張畫的個人風格強弱就取決於這點。無論

是不是肖像畫，任何變形都是萃取個人觀點的結果，所以我很在意每一種變形手法的源頭。

——原來如此。我想那些女性拜託您畫肖像畫，應該不是希望您畫得跟真人一模一樣，而是期待看到您個人的變形手法。比方說，她們覺得您畫的女孩子很可愛，所以也期待您將她們畫成同樣的風格。說是這樣說，我也多少覺得您剛才畫我的肖像畫可以再可愛一點……咦？人呢？

寺田（去了一趟廁所回來。）

——……總之，先不論這件事情。一般人如果有認識的插畫家或漫畫家，或是見到插畫家或漫畫家時，不免俗的會想請對方替自己畫一張肖像畫。

寺田　插畫家或漫畫家最常聽到的兩句話，就是「可以幫我畫一張肖像嗎」和「下次可以把我畫進漫畫裡嗎」。

——感覺很常聽到這種事情！

寺田　還有，我聽說那些在網路上分享自己作品的人，無論有沒有從事這一行，都常常收到網友寫信，拜託他們畫一張肖像畫或大頭貼。通常被拜託的人很難開口要錢，面對天真無邪拜託自己的網友，實在很難說出「肖像畫一張十萬」之類的話；但拜託的人倒是沒在跟你客氣的。很多人覺得網路上的東西都是免費的，尤其現在上網就能免費欣賞到很多畫作不

是嗎？我的畫冊也被人掃描上傳，整理成一個網站，把自己畫的東西硬塞給別人，但那是因為我希望我的朋友收到會很開心，要是將陌生人也納入做這件事情的分享出去。這些人也是放任不管；而且這種事情擋也擋不範圍，我恐怕會餓死。如果對方不付錢，但是給我食物完，所以基本上我也是放任不管；而且這兩件事情本質上是也可以（笑）。但假設畫畫的一方也有意願，就更難開口一樣的，有些人也覺得拜託人畫畫不用錢。談錢了。工作上要談錢都很難了，更何況是萍水相逢的

他們覺得「這個人是因為喜歡才畫的，應該不需要付人？如果這種人拜託我畫一張圖，我也說不出「那跟錢吧」。我也不是不懂這種心情，但我想強調的是，肖你收個兩萬」之類的話。

像畫這種東西，畫起來沒有那麼簡單。

有些年輕的業餘畫家不好意思拒絕，也曾來找我商 ——尤其當對方感覺上只是輕鬆說說的，就更難開口量，說經常有人拜託他畫肖像畫，不知道該怎麼辦。我 了，畢竟這樣好像會變得很現實。一律建議他們果斷拒絕。

寺田　特別是跟我工作無關的人。而且搞不好畫好拿給 ——話雖如此，還是有一些難以拒絕的情況吧？ 對方，對方還會露出失望的表情。

寺田　嗯。如果是這種狀況，我覺得就收錢。如果對方 ——光是想像這種情景，畫起圖來心情也變得好沉重。對於要收費感到遲疑，大不了就不畫。說是這麼說，我 寺田　很沉重。所以我也建議那些來找我諮詢的年輕也只能建議他們講明，自己畫肖像畫要收費。 人，要不一律不畫，要不統一收錢，而且最好開門見山我非常能體會畫圖賺不了錢的感覺。我也是出於喜歡 地說清楚自己的原則。一旦錯失時機，只會更難開口談

我一直是想怎麼畫 錢的。而畫畫，又剛好從事這份工作而已。我一直是想怎麼畫 而且還沒闖出名堂的年輕插畫家更難提這件事。如果就怎麼畫，就算沒人請我畫，我也會畫。有時候我還會

別人知道你是專業人士，大概也不太敢隨便開口拜託你做這種事情。像我已經做這行很久了，即使在網路上認識其他人，也沒什麼人拜託我畫肖像畫。

——我想也是。

寺田　但是我問我身邊的年輕插畫家或漫畫家，才知道這種事情還不少。我自己是因為有一定的知名度，才比較少碰到這種事。如果他們掛上招牌，表明自己是專業人士，情況或許會改善一些。

因此實際掛上招牌真的很重要，比方說統一規定自己畫一張肖像畫就是兩萬日圓。

——能這麼做的人，也是因為有一定的工作經驗吧？

寺田　有些人的案子可能不多，所以會藉由幫人畫肖像畫或大頭貼，慢慢增加工作經驗，或當作一種練習。最灰色地帶的情況是，有些一般上班族是出於興趣畫畫，但畫得很好，也在網站上放了自己畫的肖像畫或大頭貼，有人看了可能會覺得，這個人不是職業插畫家，比較好說話，請他幫我畫張圖應該沒關係吧。沒有掛上專業招牌的人，可能會被視為業餘畫家，而大眾普遍認為請業餘畫家畫圖不用付錢不是嗎？

可是業餘畫家的程度落差也很大，有些人畫出來的東西，看了其實是不會想付錢；這些問題真的很複雜。成品是否滿足委託方的需求，委託方對於成品是否滿意得

願意掏錢，這方面大可說清楚講明白，不過這也代表雙方必須先建立共識，所以很難。

——我想也有人沒這麼講究，免費幫人家畫圖也無所謂。但為了替人畫肖像畫而煩惱的人，總是投入了時間、貢獻了技能，難免會覺得拿點酬勞不為過。

寺田　重點是當事人怎麼想。有些人即使不收錢也不會煩惱，這完全沒關係，我並不是說這些人一定要收錢，這終究還是當事人之間的事情，被人拜託時會感到

困擾的人才是問題所在。他們之所以困擾，是因為不希望自己白白畫圖，既然如此，不妨掛上招牌，講明「畫圖要收費」。

也有人會覺得「自己畫得不夠好，不好意思收錢」，但他們就是希望能靠畫畫賺錢才會煩惱，因此我認為透過收費鞭策自己，也未嘗不是件好事。不過這充其量只是一種方法，我完全無意主張應該這麼做。

還有人會說：「某人畫圖都不收錢，但我不希望別人以為請我畫圖也不用錢，所以我要收錢。」我也能理解這種觀點，不過問題最後還是會回到當事人之間的溝通上。這是我的想法。

我有機會就會告訴年輕人：「想成為專業人士，最好早點培養起專業意識。」這麼一來，很多事情都會變得更加條理分明，不僅容易開口談錢，溝通時也能更輕鬆表達自己的意見。只要你的水準到位，對方也會將

你視為專業人士敬重。而且你也會對自己的創作產生責任感。

——確實，這樣也可以減少雙方因為話沒說清楚，而產生的誤會或意見上的不合。

寺田 沒錯。每個人對話語的理解必然有出入，必須時時保持警覺，否則溝通上會產生困難，畢竟人與人的相處也不能每次都從定義每一個詞語開始。所以，必須在某個階段心一橫掛上招牌。掛上招牌後往往會輕鬆許多，與其煩惱要不要收錢，不如煩惱怎麼發揮創意。而且收了錢，也能督促自己畫出優秀的作品。

——我記得您也參與過幾次。

寺田 我從二〇一二年開始參加，總共參加了三次。

我的作品大多會做成書籍封面、插畫、海報等形式的商品，但也有紙張以外的媒介。我也常受邀與服裝品牌合作，之前也與一個叫 Motel 的品牌合作，推出一大堆衣服、包包、褲子、錢包之類的商品；也做過 Nike 的運動鞋。

30T 的商品也是我親自設計的。做 T 恤時，必須設計成自己穿了也不會尷尬的樣子。把自己的作品穿在身上其實都會有點尷尬，感覺會聽到別人揶揄：「你到底多愛自己的作品啊？」假設我畫了一張「帥氣戰士對抗

像是不畫肖像畫的人，就在招牌上寫「我不畫肖像畫」之類的。啊，我自己是沒有寫啦。

——既然如此，您是不是也該在某處寫上「我不畫肖像畫」呢？

寺田 馬上寫！但如果價錢談得攏，我還是會接啦，嘿嘿。

——原來這個招牌是社會人的招牌！

〈Last 30T〉

——確實，這樣也可以減少雙方因為話沒說清楚，而產生的誤會或意見上的不合。

寺田 有一個叫作「30T」的活動，不過二〇一四年一度停辦。這個活動是由漫畫家江口壽史先生主導，由三十位創作者自行製作 T 恤，擺在吉祥寺的畫廊展示並銷售。

138

惡龍」的作品，然後完全不裁切，直接印在Ｔ恤上，看起來就會很尷尬；但如果用平面設計的概念弄成圖案或花紋，多了匿名性，變成衣服上的某種花樣，我可能還勉強願意穿上去。

設計和畫圖的工作性質不一樣，需要客觀看待自己畫的圖，將之視為設計素材之一；太在乎自己的作品就做不出設計了。重要的是，要思考為何而畫、用途是什麼。我有時候也會接書籍裝幀設計的工作，感覺像幫一本書做造型。假如工作內容包含封面插畫、標題字樣，我的觀點就會比較偏向平面設計，著重易讀性、吸睛度，有時候這樣圖畫反而更生動。這一點也很好玩，讓圖畫融入設計，和剛才談到的變形一樣，都是要彰顯出特定的元素。

設計的要訣之一，是烘托素材特色。扼殺素材的設計，就好比一顆鬆散難吃的壽司。美味的壽司不但生魚片好吃，醋飯好吃，看起來也很漂亮，三者合一，才昇華成壽司的形式。設計也一樣，雖然我不是設計師，但我強烈認為設計感很重要。

如果是書籍封面要用的插畫，我完全可以接受文字蓋掉畫。有些設計師很貼心，會告知我文字要放在插畫的哪個部分，但我一點都不介意。因為那張圖就是為此而畫的，不是為了拿來展示。如果設計師和我達成這項共識，就能放心將我畫的圖視為一種素材處理，而這種時候往往會設計出非常棒的封面。

有些設計師可能太顧忌插畫，導致設計出來的東西不上不下，這時我就會想：「糟糕！我害他放不開了！」

所以，我認為製作T恤時，重點是能否用這種心態看待自己的畫作。

—意思是要能後退一步看待自己的作品吧。

寺田　我並不在乎這張圖本身是否得到重視，只在乎這張圖如何在T恤上發揮效用。

設計電影角色時，重點也不是展現我設計出來的角色，只要能用心思考這個角色在電影中應該呈現的樣子，自然能想出適切的設計。掌握電影故事與世界需要什麼，並且用淺顯易懂的形式表現出來，這樣才叫設計。有心從事插畫工作的人，最好具備冷靜的眼光，懂得將自己的作品視為整體設計的素材之一，這樣工作上也比較無往不利。

※1 針すなお（1933-）：日本知名肖像畫畫家、漫畫家，也是一名武術家。
※2 雨宮慶太（1959-）：日本知名特攝片導演，代表作品如牙狼系列、《假面騎士ZO》。
※3 しりあがり壽（1958-）：日本漫畫家，作品搞笑中帶著嚴肅，著作眾多。
※4 大首繪（大首絵）：江戶時代流行的一種浮世繪形式，只描繪人物的上半身。

我畫圖時也會打開這種感官，故意不畫背景，強調人物。可能我這個人就是沒辦法擺脫平面設計的觀點，也可能是因為我偏好畫得簡單一點，強烈突顯某些事物，而不是用背景塞滿整張畫面。我也有受到浮世繪的影響，尤其是大首繪※4，背景要不單色平塗、要不畫成簡單的漸層，最讓人印象深刻的部分是人物的臉部。不過我畫漫畫時則是完全不一樣的感覺；用不同的腦袋面對不同的工作比較有趣。

寺田　（去便利商店買冰棒了。）

—我怎麼記得您之前說過，自己不畫背景是因為嫌麻煩？咦？人呢！

為了30T畫的女孩子。

我就來示範一下我平常工作時是怎麼畫圖的吧！
（實作草稿篇）

〈我接了什麼案子，要畫什麼圖？〉

——這次會請寺田先生示範他工作上畫一張圖的過程！

總共分成兩篇，這個月是草稿篇，下個月則是從上色開始的完稿篇。這次寺田先生要畫的是松尾鈴木先生執導的舞台劇《綺麗──與神有約的女人──二〇一四》（キレイ──神様と待ち合わせした女──2014）的海報。這齣舞台劇於二〇〇五年公演時的海報也是您畫的對不對？

寺田　對。這齣劇第二次公演時，宣傳海報也是我畫的，所以我猜這次他們也覺得一樣找我畫就好了。感謝

〈我接了什麼案子，要畫什麼圖？〉

抬愛！

——請問這張女孩子的草圖是……？（*1）

寺田　這原本是我在素描本上隨手畫的東西。當初與《綺麗》的視覺設計師開會時，我拿這張圖提出構圖的想法。

——松尾先生或劇組有提出什麼要求嗎？

寺田　上一次松尾先生希望我畫出「荒涼世界中一群奇裝異服的人與女孩子結伴前行」的畫面。只要滿足這一點，我想怎麼畫都可以，不用管情節或演員。而我最後畫出來的作品就在這裡（二〇〇五年版的海報）。

我就來示範一下我平常工作時是怎麼畫圖的吧！（實作草稿篇）

這一次設計師告訴我，松尾先生希望延續上次海報的概念，但讓更大一批人往前走。開會時，我提議放大女主角、畫成正面，並用表情營造出強烈的印象。這張就是我當場畫的草稿。（*2）

——然後他們同意這張草稿的概念了嗎？

寺田　對。他們帶這張草稿回去討論後，回覆我：「就這麼辦。」所以我打算按照這個構圖開始動工；咖啡也泡好了。

——事不宜遲，我們開始吧！

寺田　妳會打麻將嗎？

——怎麼這麼突然……我不打麻將。

寺田　麻將很好玩喔。啊，但打麻將很花時間，我已經好幾十年沒跟人打了，現在都是在網路上玩免費的麻將遊戲。

——這樣啊。嗯，也是。

寺田　工作的引擎發不動時，我就會打麻將。吃！

——請您上工。尤其是現在！您什麼都還沒畫不是嗎？

寺田　這也是一種很實際的生活方式。希望大家能理解，我不想工作的時候，大概就是在打麻將。我唸書的時候還不會打麻將，畢業後才學會的，因為我想看阿佐田哲也寫的《麻雀放浪記》。當時我覺得，如果知道規則，讀起來會更有趣。

——那部小說真的很有名，我年輕時也有看，但不懂麻將的規則。好了好了，麻將就聊到這裡，快開始畫吧！

*2

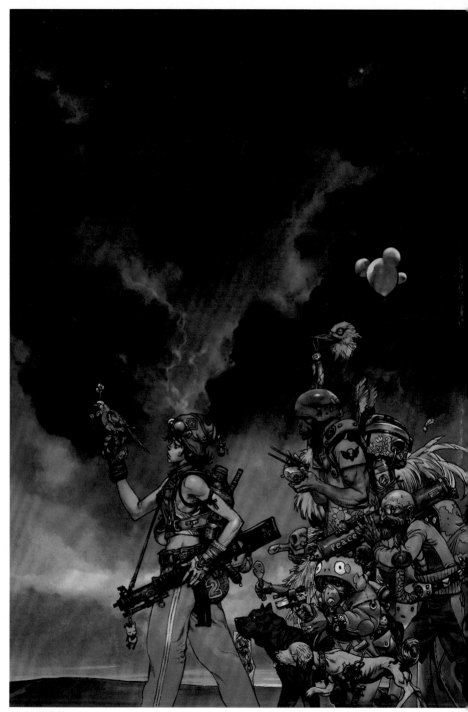

2005 年版海報。

我就來示範一下我平常工作時是怎麼畫圖的吧！（實作草稿篇）

請開始！

寺田 ⋯⋯《麻將放浪記》真的好好看⋯⋯（不情不願地拿出素描本。）

──這本素描本是什麼尺寸？

寺田 這是maruman的L號素描本，我從高中開始都是用這一本。

──您是拿自動鉛筆畫畫啊？

寺田 我喜歡文具，看到自動筆之類的總會忍不住買下來。我對自動筆沒什麼特別要求，但習慣用粗細〇・五毫米的B2筆芯。這支筆是我在文具行買的，不過日本的文具品質很好，便利商店賣的也可以用。我有好幾支自動筆，通常都是拿到哪支用哪支。

（看寺田先生畫圖畫得輕鬆寫意。）

──休息！

寺田 啊！看不清楚了！眼睛沒有辦法對焦了。休息

──雖然您嘴上喊眼睛累了、沒辦法對焦了，但休息時還是在玩遊戲或速寫呢。

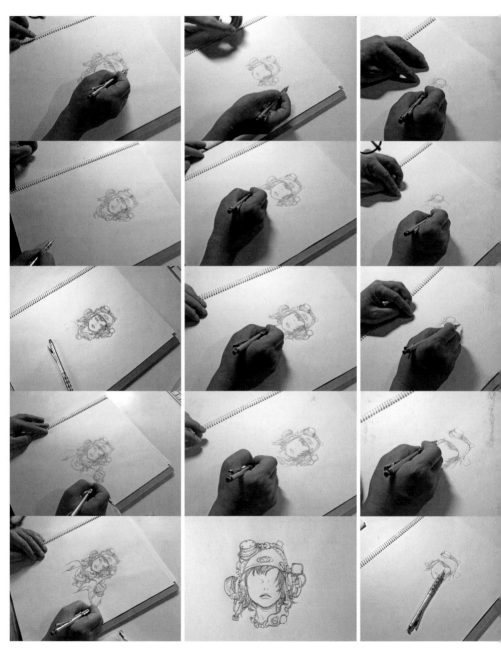

［右上方起］
寺田先生從女主角的輪廓開始畫，一動筆就毫不猶豫地畫個不停。
雖然旁邊放著橡皮擦，但他幾乎沒用到，畫起圖來行雲流水！

　我就來示範一下我平常工作時是怎麼畫圖的吧！（實作草稿篇）

寺田　我現在畫的這張圖完全是靠想像，在的東西就可以轉換心情。專注於眼前事物、單純動手的感覺很舒服，所以我有時候工作到一半，也會瞄一瞄四周圍的東西速寫一下。

我也四十好幾快五十了，視力大不如前囉！

我散光很嚴重，雖然戴了散光眼鏡，但從早上工作到傍晚，眼睛還是會沒辦法對焦。我每天都覺得，這就是老了吧。只好拿著放大鏡畫圖，或是把畫面放大。我平常工作都是電繪，所以問題不大，但是現在用紙筆畫圖時，愈來愈常碰到眼睛對不了焦、不得不休息的狀況。

這時候我就深刻體會到，人真的得跟自己的生理狀況好好相處呢。

──對了，上回公演的海報上，帶隊的女孩子也戴了一副護目鏡呢。

寺田　我去年在洛杉磯辦了個展，主題是女孩子頭上戴著鍋子之類的東西。《綺麗》海報上的女孩，算是這類頭盔系列作品的開端。最近我也畫了特別多頭上戴著頭

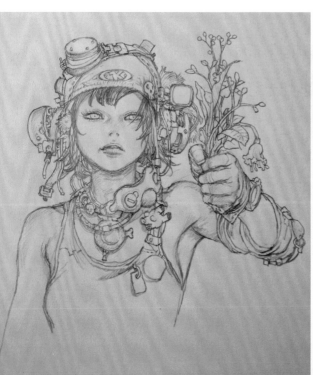

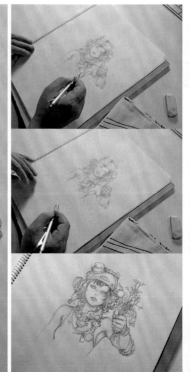

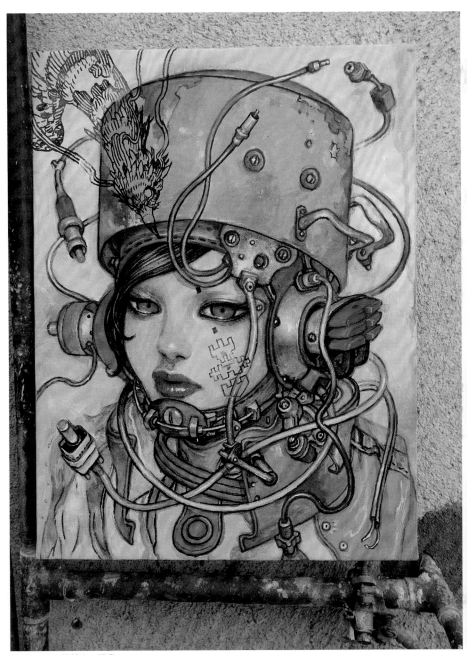

Hot Pot Girls 的其中一幅畫。

我就來示範一下我平常工作時是怎麼畫圖的吧！（實作草稿篇）

盔或類似物品的案子也挺有趣的。

——女孩子的服裝，包含穿戴的飾品等細節，您是一開始就決定好的嗎？

寺田　我是邊畫邊想、看我的手可以自動畫出什麼東西來，只要對這張圖來說不是錯誤的選擇就好。每張圖都有一個大方向；如果文章是恐怖故事，我可能會畫一些能營造出恐怖、聳動的元素，提高象徵性。這張圖也是差不多的感覺，畫的是在荒涼未來於荒野中旅行的一群人，只要不偏離這個主軸就可以了。而我自己的設定是：那個時代沒有新的產物，身上帶的都是一些破銅爛鐵、撿來的東西，和本來就有的東西。所以她身上掛著五花八門的工具，比方說壞掉的時鐘。

很多戲劇或演出的海報都會使用「形象圖」，不直接表現作品內容，觀眾對這種表現方式也習以為常。有些圈子並不容許這種畫出非作品本身內容的東西，但在舞台劇海報上是可行的。再來就是確保我的想像不要偏離

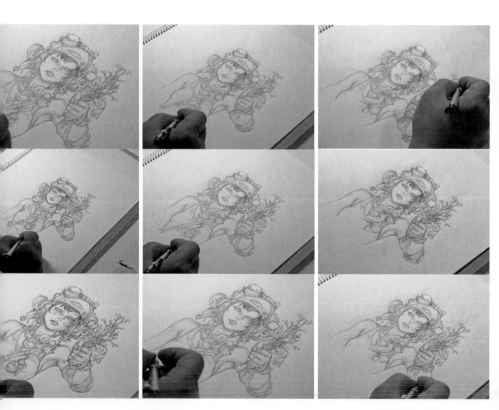

《綺麗》這齣劇的形象太多。由於對方希望我畫出自己心目中的《綺麗》，所以我得思考要賦予這張海報什麼樣的意義。

好比說，女孩子拿著枯萎的植物，可能是因為植物很稀有，她捨不得丟，就一直帶著。目前這齣劇還沒有這樣的情節，但觀眾會自行探索意義。這次的工作，我可以隨意羅列一些形象，其餘的就留給觀眾自行編織；但前提當然是與劇團團長或主辦方達成共識，要理解他們的想法再畫。

——這和您之前談到小說插畫時又不太一樣呢。您當時說「不要畫作者沒有寫出來的東西」吧？

寺田　這其實同樣是以符合形象為前提，追求相輔相成以達到效果。而且我雖然這麼說，卻並不會直接將小說中描寫的東西原本本地畫下來。小說跟插畫的夾縫間存在各式各樣的東西，我希望插畫可以成為激發讀者想像力的工具。

況且文字作品和舞台劇也不太一樣。

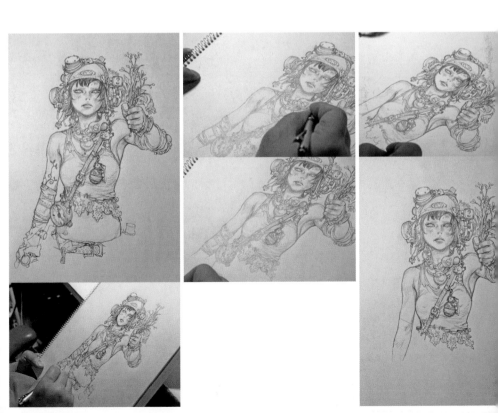

舞台劇是以具體的形象描繪一座世界，即使海報稍微摻入其他形象，甚至稍稍牴觸舞台劇，觀眾在觀劇過程中，也會明白這種牴觸是出於作者的想像。但是小說的文字，形象是很模糊的，並不存在這種具體性。

不過只要取得原作者的同意，依然可以畫出文章裡未提及的東西。以這齣劇為例，只要徵得松尾先生的同意就沒問題。

〈先畫奇異人物再完成構圖〉

——女主角的部分畫完了，接下來輪到人群了吧？

寺田　我會將素描本打橫著畫。如果畫得太大，合成時

〔左〕女主角的插畫至此完成，花了約莫三個小時。寺田先生打著休息的名義隨手塗鴉、看世界盃比賽的時間還比畫圖的時間久！寺田先生將女主角的插畫掃描進電腦，結合下方草稿狀態的其他角色，先向設計師確認構圖。其他角色的細節擇日再畫。

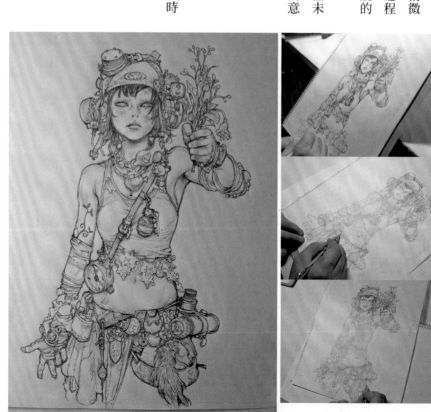

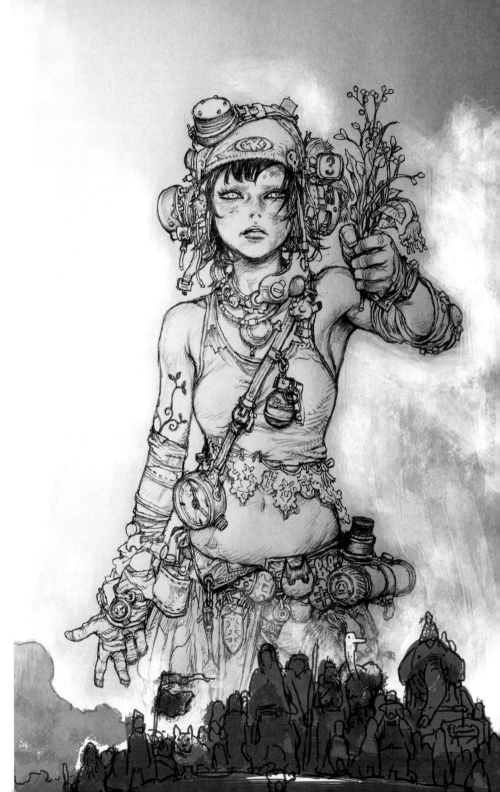

線條會變細，所以畫的時候要考量到整體平衡。電繪時我會放大畫面，因此線條很容易不小心畫得太細，這一點得特別注意才行，否則會出事。比方說拉遠觀察整體的時候，線條的粗細可能會變得不一樣，會感覺太細之類的。假如是刻意畫成這樣，倒是無所謂；如果不是，這部分可能會變得很突兀，必須小心處理。

雖然我現在是用紙筆，但畫的時候還是會配合女主角的線條粗細、大小和比例。

——您墊在素描本下面的板子是哪裡買的？

寺田　這叫製圖板，大型美術用品店都有賣。我這個是在 Amazon 買的（uchida ベニヤ製図板 A1）。

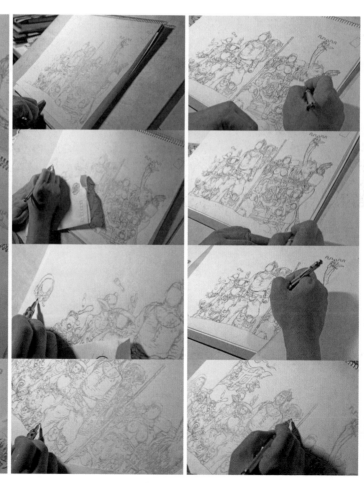

一像今天這樣畫人群時，您會先安排好人物大致的位置，再慢慢處理臉部和衣服的細節嗎？

寺田　會。我要先確認畫面平衡。我在草稿階段就會大致想好哪個角色要畫成什麼樣子了，所以妳看我畫的時候也很少停頓不是嗎？

──是啊，手都沒停過。

寺田　而且我今天也沒打麻將！

──您開始畫到現在才過了一個小時左右。

寺田　我的專注力是以十五分鐘為一個單位。以前我可以連續畫上四個小時，現在已經辦不到了。有時候還會工作十五分鐘，休息九十分鐘呢！

──那根本沒有在工作吧！您不考慮找回那四小時的專注力嗎？

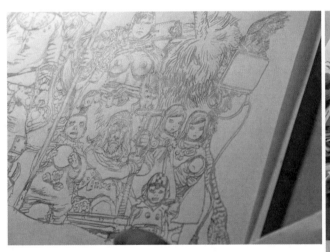

休息時間，寺田先生覺得電視上環法自由車賽選手的髮型很有趣，便隨手畫了下來。
使用的筆是「吳竹筆風攜帶型軟筆」。

我就來示範一下我平常工作時是怎麼畫圖的吧！（實作草稿篇）

至於工作上的圖，一張紙不夠畫，所以寺田先生又加了一張紙，並且觀察兩張圖如何銜接與平衡。

156

我就來示範一下我平常工作時是怎麼畫圖的吧！（實作草稿篇）

寺田 （裝作沒聽見。）

——這些奇裝異服的人物形象 當初是怎麼浮現出來的？

寺田 這方面我倒是不怎麼煩惱，只要感覺對了，靈感就會源源不絕；我想這是我有印象的事物相互結合並發展出來的。雖然這張圖畫的是荒廢的未來，但依然與現在的世界相通，人物身上的東西只要符合這項標準就好。這代表我可以畫出任何自己想到的事物，電視也好、手機也好，總之畫一些我覺得帶在身上很有趣的東西。這部分我沒有太傷腦筋。感覺就像打開衣櫃、幫角色挑選合適的衣服一樣。

——如果是自己的衣櫃，的確沒什麼好猶豫的。

寺田 比方說這個人要穿這件，搭配這個飾品很可愛之

「鉛筆的構造長這樣」

→ 溝槽

↑ 芯　　↑ 木材　　塗料　Paint

奇異人群完成後，掃描進電腦。

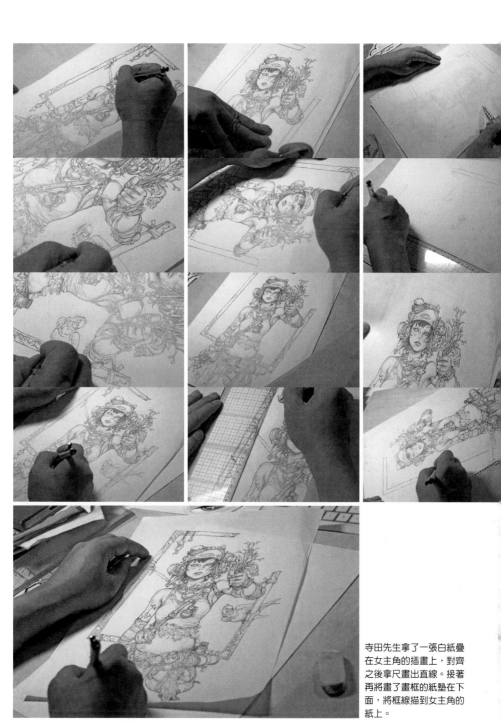

寺田先生拿了一張白紙疊
在女主角的插畫上，對齊
之後拿尺畫出直線。接著
再將畫了畫框的紙墊在下
面，將框線描到女主角的
紙上。

我就來示範一下我平常工作時是怎麼畫圖的吧！（實作草稿篇）

類的。

所以，重點是平時多觀察不同的穿著，充實衣櫃的內容。當然，也可以另外收集參考資料，只是這麼做比較麻煩，還不如平時有意無意觀察一下，要用的時候隨時可以拿出來用。

——您不常收集參考資料嗎？

寺田 除非是汽車這種需要實際畫出原樣的東西，否則我畫圖時不太會看參考資料。但好比說，我突然想畫一隻豹，卻發現自己無法清

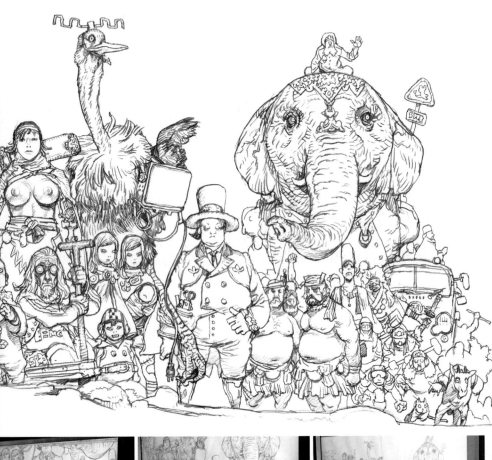

楚想像出豹的模樣，我就會上網找圖片。

不過，畫圖還是要以實物為基準，所以我平常就會用心觀察生活中的事物，記住其結構。

舉例來說，我現在看到一支鉛筆。素描時我會先瞭解鉛筆構造，像是筆芯是由碳、黏土等混合而成，磨去邊角後，用刻出溝槽的木材夾起來，溝槽寬度和筆芯粗細相同，然後表面塗上有光澤的塗料。瞭解背後道理，就能畫出無限種類似鉛筆的東西

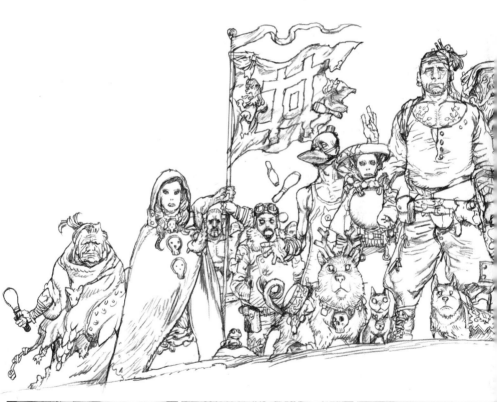

寺田 啊！對、對，都忘了這回事！

——接下來要畫女孩背後的畫框對吧？

寺田 不可惜。因為成品會留存下來。

——以「之後會擦掉」為前提畫圖，總覺得有點可惜。

寺田 不會。畫多了還可以擦掉，總比畫少好。

——像現在這樣已經知道自己畫太細的情況下，您不會考慮就此打住嗎？

寺田 沒有。我都是從容易畫的地方開始。現在這樣就畫太細了，掃描進電腦後會再調整。而且上色的時候也可能會蓋掉細節。

——您畫細節的時候，有一定的順序嗎？

說，我工作上大多是畫「現實中沒有的東西」，所以幾乎不會看著現實事物的資料畫圖。

響也很大，所以我並沒有輕視資料的重要性。我只是

終究無法完全仿造現實，觀察資料的心得對於畫圖的影

總而言之，我的意思是，觀察有可能帶來發現。圖畫

出來。

寺田 我好想睡覺。

下感想！

到上色篇。寺田先生，請您發表一

個小時左右，辛苦您了！下個月輪

角加上這群奇異人物，大概花了八

——好的，以上就是草稿篇！女主

已經畫好的東西而已。

粗其他角色的輪廓。只是再描一次

寺田 觀察女主角的線條粗細，加

上調整了。您現在又在弄什麼？

——接下來就是掃描，然後在電腦

鸚鵡！

寺田 上次我畫鴿子，這次我改畫

鵡呢。

——畫框也完成了，還多了一隻鸚

觀察並調整人物位置與畫面平衡。

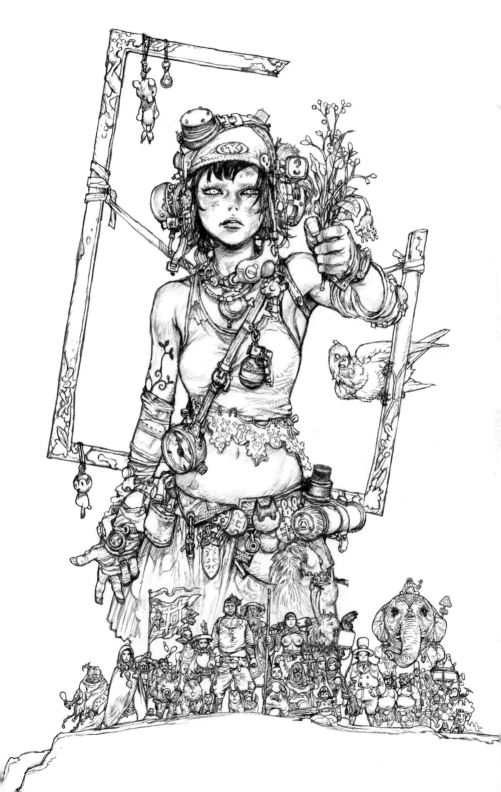

我就來示範一下我平常工作時是怎麼畫圖的吧！

（實作上色篇）

——延續上一回，寺田先生正在替松尾鈴木先生的舞台劇《綺麗—與神有約的女人—二〇一四》繪製海報，這個月是上色完成篇。女主角、畫框、奇異人群三個部分已經整合完成，再來輪到上色了。

寺田　原來是這樣嗎？

——不是嗎？

寺田　好想把上色的部分交給別

人來畫喔～

——但您只能自立自強了。

寺田　好吧，打開Painter！

——原來您用的軟體是Painter X3。您通常一開始就會想好要塗什麼顏色嗎？

寺田　不會！

——不會嗎？

寺田　有時候會，有時候不會。

——那今天呢？

寺田　因為之前畫過了（二〇〇五年版畫海報），所以我還在想要照上次那樣畫，還是換個方式。但我其實也大抵拿定主意了。

——現在這個可以一口氣大面積上色的是什麼筆刷工具？

寺田　這叫數位透明水彩，是個滿奇怪的筆刷，視版本不同而時好時壞。

——竟然不是每次版本更新都會變得更好用。那麼，X3這一版用起來的感覺如何？

寺田　單就我個人使用的狀況來說，很難定論是好是壞。基本上，Painter的筆刷工具在Painter 6就差不多發展成熟了。之後版本更新時，功能也沒

有大幅改進，頂多多了幾種筆刷而已。

更糟的是，這個透明水彩在Painter 7還一度消失。

——什麼！那麼嚴重？那是您的生財工具不是嗎？

寺田　所以當時我只能捨棄第七代，繼續用第六代。但好像太多使用者抱怨，第八代的時候又把這個筆刷加回來了，哈哈哈！不過第八代的水彩質感變得和之前不太一樣，所以那時我還是繼續用第六代，但也不難想見哪天作業系統不再支援，我也曾想過回歸實體工具。

——重拾真實的美術用品。

寺田　我就當成是「某樣工具停

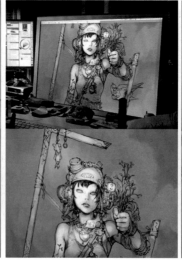
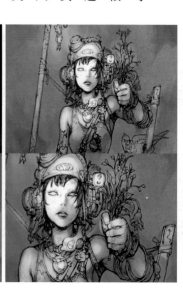

產了」，碰上這種事情也是無可奈何，而且我也不喜歡過度依賴工具。萬一到時候真的變成這樣，我認真考慮回去用實體工具畫圖。Painter的第七代和第八代都不好用，可是到了第九代又突然恢復了一點以前的質感。

——所以Painter 8的評價不太好囉？

寺田　好像很糟，但也不是每個人都會用這個筆刷，不會用的人就是不會用。但對我這種幾乎只用透明水彩的人來說，這可是攸關生死的問題。

——差這麼多嗎？

寺田　我曾就這件事情洽詢日本Corel（Painter的開發與經銷商．總公司

位於加拿大），他們回覆我：「經向總部確認後，總部表示理論上不會有這種情況。」竟然說理論上不會有這種情況……拜託，我好歹是做這行的，看得出色彩質感的差異好不好？這件事讓我對他們有點失望。

不過他們也不太可能因為遠東地區一個畫畫的人碎碎唸就乾脆地改善啦。而且這本來也不是公司開發的軟體，搞不好也不是Corel的主力商品。我也只是發發牢騷而已！

——原來開發者和現在的經銷商不一樣。

寺田　Painter的所有權換過大概兩次。當初開發這套軟體的人

已經離職了，所以之後的版本基本都沒有動過。雖然每年都有一些細微的調整，但以我的使用習慣來說，那些都無關痛癢。

賣方感覺也無法花太多心思在這上面，因為這套軟體的全球銷量應該不是特別好，而且有些人買過一次後就會一直用下去；也有人覺得用Photoshop或其他繪圖軟體就夠了。甚至能說，就算Painter明年就消失了也不奇怪吧。

——堪比風中殘燭嗎？

寺田　從好幾年前就是這樣了，因為它也不是那種突然大賣的軟體嘛。

但我對它還是有感情在，而且

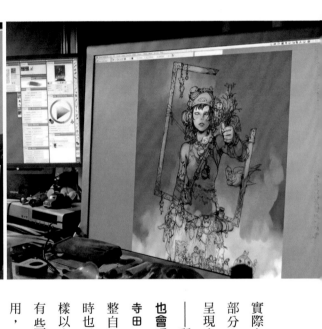

實際上，我開始電繪之後，有一部分也是因為使用Painter才能呈現出那種筆觸。

——所以就算多少有些不方便，也會眯一隻眼閉一隻眼囉？

寺田　我本來就是會配合工具調整自己的人，所以面對Painter時也是選擇調整自己，思考怎麼樣以自己的方法運用自如。中間有些版本好用、有些版本難用，但X3的感覺比較像是不好也不壞。但X3跟第六代的透明水彩質感其實不一樣，我有時候也會懷疑：「繼續用這套軟體還有意義嗎？」話雖如此，它好的時候，我是真的很喜歡它畫出來的感覺。

Painter 6 的數位透明水彩工具非常適合我的畫法。但我不是開發應用程式的人，所以也改變不了什麼。總結來說，我覺得 Painter 就像是愛恨參半的命運共同體。

最近 Photoshop 的筆刷工具也進步很多，塗出來的感覺很自然，若要在 Photoshop 上實現類似的畫法也不是不行。但筆觸難免會產生些微的改變，所以我還在尋找更好的方法。有時我也會嘗試只用 Photoshop 上色，或是嘗試 Painter 的其他筆刷。

—— **那麼，您現在是同時使用 Painter 和 Photoshop 嗎？**

寺田　我也有嘗試其他軟體，但還是這兩款用得順手。但我也不想太依賴工具，所以總是做好重拾實體工具的心理準備。

—— **您還嘗試過哪些軟體呢？**

寺田　ArtRage 之類的。我通常看到繪圖軟體都

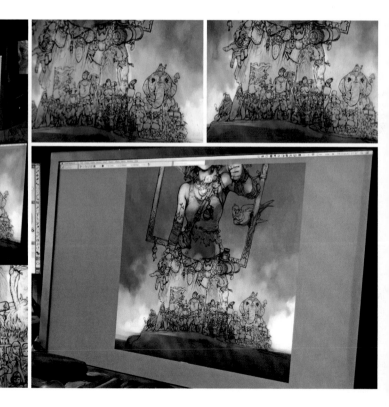

——好的，回到這張圖的上色環節。寺田先生現在將女主角的臉畫得比較白（減少藍色）。

會試試！

寺田先生畫圖時，底下會墊著文具行買的切割墊。他說切割墊有適度的彈性，畫起來比較舒服。如果底下沒墊東西，一方面畫圖時缺乏回饋感，一方面手的負擔也比較大。袖套則可以避免手臂流汗時黏在紙上。

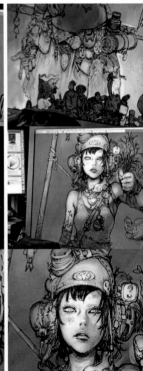

我就來示範一下我平常工作時是怎麼畫圖的吧！（實作上色篇）

寺田　我想畫出打光的感覺，表現光線打在臉上的模樣，而不是單純淡化顏色。我開頭就大致想好了每個部分的明度差異，引導視線集中在亮部。

——由於草稿畫得很仔細，所以現在看起來真的只需要上色就完成了。

寺田　嗯。接下來就是用顏色喚醒這張圖。

——什麼意思？

寺田　這張圖原本就決定要畫成彩色的，所以現在上色的目的，也包含呈現線稿階段尚未完成的細節和質感。除了到最後都要保留底色的效果，這個階段也要充分利用各個部位的深淺差

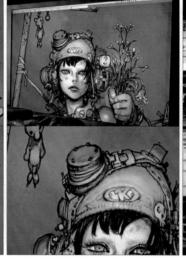

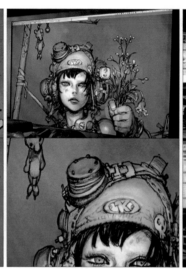

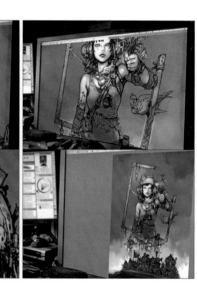

異。總而言之，我並不只是將顏色塗上去而已，而是要根據我對成品的想像上色。

唉～肚子好餓！我來弄個麻婆豆腐怎麼樣？

——真的嗎？太開心了！不過您今天畫這張圖之前，已經花了很長的時間畫另一張快要截稿的圖，時間寶貴，我們還是叫外賣吧。等等，您說弄個麻婆豆腐，是指用調理包嗎？

寺田　我從沒用過那種東西！

——哇，您要親自下廚囉！

寺田　外面餐廳賣的麻婆豆腐很好吃，但調理包的味道很單調不是嗎？我的意思是，我想過，調理包的醬料是工廠產線按部就

班做出來的，雖然遵照完美的食譜大量生產可以保持味道一致，但也可能流於呆板。可是自己做的時候，鍋中各處的味道則會不太一樣。

——而且一般家庭用的鍋子，中心和鍋邊的火候也不一樣，有些地方也可能拌得沒那麼均勻。

寺田　對，顏料也一樣。手繪時，無論自認塗得多漂亮，依然免不了一些塗不均勻的地方，我認為這就是手繪的樂趣所在。Photoshop的油漆桶工具（填滿）可以塗出很均一的顏色，可是自然界不存在這種處處都很漂亮、處處都是同色調的事物，觀眾可能因此會下意識地感到疲

倦。應該說，雖然能感受到完美的美，卻不會覺得有趣，因為那個空間裡面怎麼看都只有一種顏色而已。

天空也是，只要稍微移動目光，就會發現顏色有深有淺，那種無法複製的漸層瞬息萬變；所以我認為這種「搖擺不定」的東西，才能豐富人的感官。

味覺也是同樣的道理，工廠統一生產的連鎖餐廳口味，相當於Photoshop的油漆桶工具，同一種味道的份量很大，無論挑這鼎大鍋子裡的哪個部分吃，都是同樣的味道。調理包和速食就是這種怎麼吃味道都一樣的東西，所以吃多了會味覺疲勞而覺得膩。

但一般人在家裡做的菜，味道不會完全一樣，就算多麼如實地遵從同一份食譜，每個人做出來的味道還是有差。就像天空的顏色有深有淺，同一道菜，上禮拜做的和這禮拜做的，味道可能也不一樣，我想這就是為什麼家常菜吃不膩。

——像咖哩和馬鈴薯燉肉放到第二天，味道也會改變。

寺田　這點很重要。我不是說調理包食品難吃，只是不有趣。真的不是難吃。

——我猜調理包求的是多數人覺得「還不錯」或「還可以」的味道。

寺田先生當天也即興畫下WOWWOW電視台播映的懸疑片電影《獵頭遊戲》的主角羅傑。飾演者雅斯肯尼的相貌有股不可思議的魅力，神似威廉達佛、史蒂夫布希密，也有點像年輕的澤田研二。我們原本只是打開電視放著，卻愈看愈有趣，不小心看入迷了。

寺田　我同意。調理包的味道就是要維持在「還可以」的程度，但這種味道支配了所有狀態，我覺得還是挺無聊的。

我認為畫畫和煮飯一樣，搖擺不定才能讓人保持興趣。顏料塗得不均勻也是手繪的樂趣，而手繪的技術就在於控制這些不均勻。顏色均一並不等同於美麗。

可能是因為我認為自然就是美，搖擺不定的事物！畢竟大自然充滿了不均勻！

所以我身為一個喜愛搖擺不定的人，即便使用數位工具，也總會思考如何呈現這種「搖擺不定」！

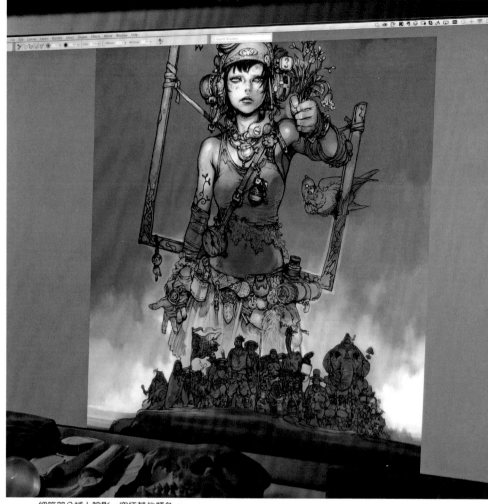

細節部分補上陰影，穿插其他顏色。
整體色調比照上一次公演的海報，採用藍色調。
上色時間約三個小時。

——大功告成！寺田
先生今天在替這張圖
上色之前，也趕了另
一張今天要交稿的工
作，已經專注了很長
一段時間，真的是
一～直在畫圖！雖
然！雖然也時不時
抱怨肩膀痛、眼睛
痛、想睡覺！不過真
的是辛苦您了！嗯？
寺田先生？

寺田　呼嚕呼嚕。

（趴在桌上睡著了。）

　　我就來示範一下我平常工作時是怎麼畫圖的吧！（實作上色篇）

10

觀察、畫圖、談吐

〈簽書會初體驗！與自導自演的書腰〉

——延續去年，寺田先生今年（二〇一四年）也會在洛杉磯舉辦個展，從十一月十五日到十二月三日。您會在那裡待上一陣子嗎？

寺田　我不會再回來了！開玩笑的啦。

——您沒事別開這種玩笑了。言歸正傳，您經常在個展、新書簽書會和其他活動上，表演現場畫圖或舉辦座談會，今天我想請教的就是這方面的事。當著觀眾的面畫圖和談話想必都很不容易，而您倒是參與了不少這樣的活動，真是厲害！

寺田　我也不知道自己是從什麼時候開始有辦法表演現場畫圖的，但我想我以前年輕時應該是做不到的。

——您還記得自己第一次表演現場畫圖的情境嗎？

寺田　唔……我也不清楚，但比較有可能是某一場簽書會。可能我辦過幾場簽書會後，就慢慢習慣當著別人的面畫畫了吧。

——因為簽名的時候也會畫點東西嗎？

寺田　對，我一定會畫。如果簽書會時間充足，我還會畫得更仔細。或許我就是這樣慢慢培養出抵抗力的。我第一部作品《我怎麼能不搭這些老老舊舊的好車！》※1也有辦簽書會，但那不是出版社主辦的簽書會，而

174

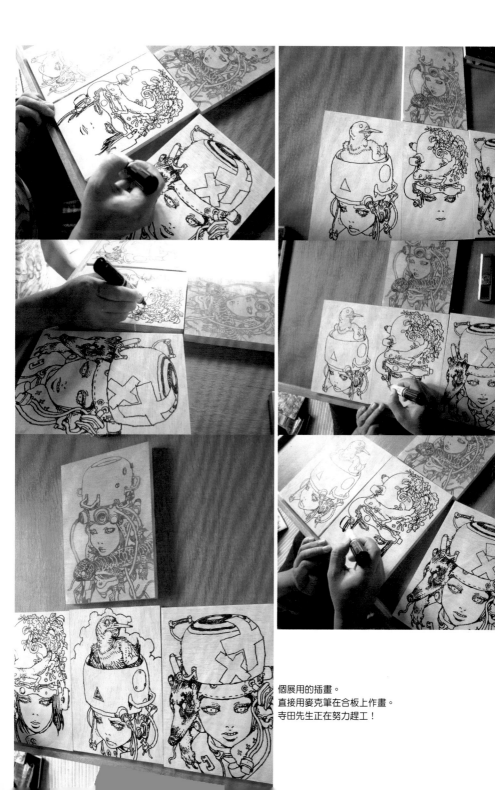

個展用的插畫。
直接用麥克筆在合板上作畫。
寺田先生正在努力趕工！

是在亞力木桐（Alex Moulton）的車聚上。那時候我恰好很喜歡這個牌子的腳踏車。

——什麼是車聚？

寺田 簡單來說，就是喜歡亞力木桐腳踏車的車主聚在一起聊天的活動！當天會場還會有車行來擺攤。總之我出席了那場活動，然後有人問我：「你都出書了，要不要辦場簽書會？」那可能是我人生第一場簽書會。

——既然是亞力木桐車主的聚會，代表有些人不是您的書迷，但您還是辦了簽書會嗎？

寺田 對。我連載《怎麼能不搭！》的時候有畫過亞力木桐，所以我就答應了。那應該就是我第一次辦的簽書會。還是不是啊？我的記憶已經有點模糊了！

而且書腰上還掛著鳥山明先生的名字！我是透過桂正和先生認識他的，有天我打電話問他能不能幫我寫篇推薦文，他一口就答應了！

——出道作的書腰掛上鳥山明先生的推薦文，真是一劑強心針！

——什麼是車聚？

寺田 雖然鳥山先生同意了，但他又說：「不過我不擅長寫這種東西，所以就交給你寫啦！」我心想：「我自己寫嗎！？」（笑）

——什麼！您自己寫！？

寺田 我是因為現在時效過了，才敢公開這件事。當時我說：「這是我的書耶！我自己寫推薦文嗎！？」他說：「沒關係吧。」我原本不知道該如何是好，但我想只要他本人同意，就等於是他說出來的話，所以我們聊了很多，我從中挑出一些心得，想了大概三段推薦文，然後問鳥山先生「哪一段文章比較符合他的想法」，最後我就拿他挑出的那一段放到書腰上了！

——哈哈哈！書腰文案真的很難寫，還叫作者自己想……（笑）

寺田 而且還是第一次出書，就要自己寫推薦文。我也是到現在才敢講出來；不過，鳥山先生是親自讀過才推薦的，所以這塊招牌絕對沒有灌水！於是我就將「鳥山明推薦！」幾個大字，連同我構思的文案放到書腰上

176

亞力木桐的車聚上，大多數人都不認識我，所以也發生了一些有趣的狀況，像是有位離簽名隊伍有點遠的大嬸，瞥了一眼書腰後問：「那個人是鳥山明嗎？」隊伍裡的年輕人回答：「不是哦！」大嬸又說：「哦，是嗎？不過也順便要個簽名吧。」

──還當著本人的面講（笑）。

寺田　那時我才知道，原來有些二人要簽名只是順便啊！而且我也不過是二十來歲的年輕人，所以當下很緊張，覺得很尷尬又不太好意思。後來我每次出書都會辦類似簽書會的活動，但還是很不好意思當著別人的面畫圖。大多數人畫圖都是躲起來畫吧？

──我想也是。

寺田　我小時候也很害羞。為什麼？因為我覺得自己畫得很差，又很怕人說我畫得不好。如果別人問我：「你是在畫圖嗎？」我軟弱無比的心靈肯定會受創，從此一蹶不振。

──如果畫到一半聽到這種話，感覺也會喪失畫下去的動力。

寺田　我很會胡思亂想。這基本上都是源自我內心的恐懼。可是我高中時，畫畫就是要拿給人看的，表現慾更勝羞怯的心情。而且我也想聽別人稱讚我畫得很好，所以我會挑過，畫得比較好的才拿出來。

我當時的心態是，如果我打算靠畫畫謀生，就不能太害羞；還覺得自己心態上已經是專業人士了……但也只有心態啦，當時我還不懂得自我欣賞，覺得自己畫得很糟，另一方面又自認具備可以拿出來現的水準。現在回想起來實在太羞恥了。年輕的時候大概就是這樣吧，會覺得自己好像愈畫愈屬害了！

我有談過我為什麼突然變得很會畫畫嗎？

──什麼東西？沒聽您提過耶。

〈突然能將史恩康納萊畫得維妙維肖的那天〉

寺田　有一天，我突然變得很會畫畫。嘿嘿。

—— 聽起來好像詐騙。

寺田 所有會畫畫的人，有一天都會突然變得很會畫畫喔！

—— 可惜這並不是什麼「前一天還是田徑社的人，今天突然變得很會畫畫」之類的故事，而是一直有在畫畫的人，在某個瞬間會突然畫得出自己先前畫不出的東西。

—— 原來是指日積月累的成果啊。

寺田 我記得我高中時，普利司通輪胎找史恩康納萊拍電視廣告，那時候雜誌上有一張花絮照片拍得很帥，我還剪下來留存。我記得我之前提過，我高中時買了一些壓克力顏料，雖然用得並不順手，但偶爾還是會拿出來試試。那一次我也是時隔許久翻出壓克力顏料和畫布，將史

超方便的鼻子！
無論折斷幾次都能
馬上長出來！

這下子安心了！

恩康納萊的剪報放在旁邊，抱著輕鬆的心情畫，沒想到畫得還不賴；以當時的標準來說啦。感覺自己好像突然看見了之前看不見的部分。

這牽涉到觀點的問題。我們常常看了某些東西，卻沒看進眼裡。工作上也有這種狀況，事後才發現自己竟然沒有注意到某個地方之類的。

同樣的事情也會發生在畫圖上，我自以為有在觀察，實際上卻觀察得不夠仔細。我只是滿足於有心觀察的自己，但根本沒有好好觀察，注意力還是很渙散。觀察是「主動」去看，而不是「被動」地看著。

我早年還不懂這個道理，可能是上了高中後，才第一次真正「觀察」對方的臉——這裡指的是史恩康納萊——包含皮膚的質感、光線的狀況。但可能是因為顏料碰巧調得恰到好

處，還有照片本身拍得很酷、陰影輪廓清晰而很好畫的緣故，我才能興致勃勃畫到最後。

當時我特別喜歡一位插畫家叫辰巳四郎，他經常替新潮文庫出版的筒井康隆小說畫封面，其中有一些鋼筆畫的作品，也有不少相當寫實的壓克力畫。他雖然不是畫點畫，但明顯保留了作畫的筆觸。我當時也有參考辰巳先生的畫風，而這種風格與史恩康納萊的膚質非常契合。所以也可能是因為我正好都選對了方法，才能畫得那麼好。

我當時心想：「這一定要拿給大家看！」拿去學校後，老師看了也說我畫得非常好，我得意到不行，鼻子翹得跟天狗沒兩樣※2，根本是天狗熱啊！

——您講的那個是登革熱※3吧。總之大家看了讚不絕口，然後呢？

寺田　後來這隻得寸進尺的小天狗又畫了一張類似的圖，結果卻踢到鐵板！因為當時我已經產生雜念，心想自己上一次畫得好，這一次也沒問題！

——因為自滿而失敗，真的很像天狗呢。

寺田　鼻子應聲折斷。感覺是我把事情想得太美，人也跟著急了。一旦著急，就無法好好觀察對象。預設立場讓我一開始就掉以輕心；每次我只要想成果會長怎樣，心想這根本沒什麼困難的，最後往往會碰上困難；直到現在都一樣。

——俗話說驕兵必敗。

寺田　一點也沒錯。還不如擔心自己到底能不能畫好。抱持緊張感，通常也會畫得比較順利，我到現在也是這樣。我自己也覺得第二次畫得很糟，但畫都畫了，姑且還是拿去學校，結果上次稱讚我的老師，這次卻說：「這張畫得不太好呢。」

——講得真直接（笑）。

寺田　我心想他人的眼光還真恐怖。明明我自己也覺得畫得不好，卻還是心存僥倖，暗自期待別人會誇獎我。

——期待別人挑出某些優點稱讚您嗎？

寺田　當時我年紀還小，以為老師會看到我自己也沒發

現的優點，結果完全不行。

我畫史恩康納萊的時候，雖然看不出最後的樣子，但還是相信自己畫圖的過程。即使不知道終點在哪裡，也感覺這條路是對的，一步一腳印專心向前，每一步踩下去都知道自己沒有走錯路，所以也不會急著跑起來。但第二次，我感覺目標就在眼前，結果沒注意腳下，一跑就摔倒了。我想這可能就是我失敗的原因。

所以，成功畫出史恩康納萊的經驗和後來失敗的經驗，給了我很大的教訓。我當時體會到只要用心觀察某項事物、願意花時間，我就畫得出來，也明白了工具要用對方法的道理。還有，我事後回想起來，發現抱著輕鬆的心情著手可能也比較好。

講是這樣講，我當時真的很驚訝，覺得自己一夕之間脫胎換骨了。儘管這是很多巧合重疊下的結果。

——原來如此。**就是突然體會到自己有所進步，過往的累積一口氣爆發的感覺。**

寺田　總而言之，我學到了畫圖沒有捷徑。所以說，這

種成功的體驗也很重要。當然在此之前，必須持續累積、踏實努力，但我覺得也要給自己一個機會，評估自己這一路下來有沒有進步。

一旦體會到自己有進步，心態也會大轉變，知道自己不是徒勞無功，並明白累積可以克服障礙。假設我從未畫好史恩康納萊，搞不好已經半途而廢了，但我參考了辰巳四郎的筆觸、參考了《illustration》雜誌的〈How to Draw〉，將這些東西綜合在一起，多少確認了自己的潛力。我認為這種機遇非常重要。

至於這跟我當眾畫圖有什麼關聯，我想說的是，我也許就是這樣慢慢增加自信，最後才敢在公開場合上畫圖的吧。

——**您這麼認為嗎？可是在大庭廣眾之下畫圖，還是會緊張吧？**

〈當眾脫光光〉

寺田　我常說在大庭廣眾之下畫圖的性質，比較接近街

頭表演，可能有人適合、有人不適合，但只要多針對這件事情練習就好了。

我記得第一回連載時，我說腦內速寫是一種訓練：腦中墊著一張草稿，上面畫了好幾條線，我要從中選出一條線。必須先做過這些訓練，再拿出來表演。

——就算腦中的草稿和選擇的線條都無懈可擊，還是會被現場氣氛影響，緊張得雙手不聽使喚吧？

寺田　的確，還是會！但我沒碰過完全沒轍的狀況。

——您沒有那種愈畫愈歪、一發不可收拾的經歷嗎？

寺田　那種事情只要經歷過一次，恐怕得花很大的力氣才有辦法走出來，但我僥倖沒有這種經驗。不過我也曾

經差點陷入這種情況，腦筋突然一片空白，只能想辦法集中精神，告訴自己：「專心專心！這裡只有我一個人！沒有別人！你們全都是豬！（開玩笑的）」不過到最後就會想：「算了，反正失敗也死不了人。肚子好餓。」

——您是從什麼時候開始表演現場畫圖的呢？

寺田　我不記得了，但應該是四十歲以後。最近我的形象好像已經變成「表演現場畫圖的人」了，所以也會接到這種邀約；但最早好像是我主動提議要表演現場畫圖的。不過我也

常常悔不當初。

——為什麼後悔？

寺田　一旦緊張起來，我就會產生反感。而且有時候我

就是莫名地無法集中注意力，這種時候我也會渾身不自在。像體育比賽這種在眾人面前做某件事時，不是常有人說要保持平常心嗎？像是「給我專注在比賽上！」之類的。雖然只要找到方法集中精神就行了，但有時候也要花點時間才能進入狀況。

我畫圖的方式是這樣：開頭什麼也不會想，總之先畫出一條線，再順著這條線畫下去，邊畫邊集中精神。常有人驚訝我畫圖是從什麼地方開始畫的，但其實從哪裡開始都差不多。因為我並沒有預先想好要畫什麼，只是將最初畫下的那條線當作基準，接著畫下一條線。

假設現在可以畫的範圍有這麼

大，而我想畫一個女孩子，頭上戴著類似鍋子的東西，這時我腦中就會隱約浮現頭盔和臉的模樣。先畫出一個基準，後面就輕鬆了。假設這個基準是頭盔的邊緣，我會先畫出一條線。還有，我會刻意保留一些斷點。

像這樣畫出頭盔邊緣的那條線，就能看出頭盔相對於整個畫面的大小了。

只要根據模糊的想像畫出一條基準線，就可以限縮後續的選擇。什麼都沒畫的時候，選擇有無限多種，可是只要畫出一條線，只要畫面不再抽象，以這個例子的頭盔來說，這條帽緣的弧線就大抵決定了畫面的角度。

接下來，根據這條弧線打九十度往上畫。畫到這裡，再添加比較有象徵性的物件。這麼一來，後面就輕鬆多了。

第二個比較緊張的部分是女孩的臉，一定要畫好。鍋盔有點歪無所謂，因為這是科幻鍋，形狀怪異也可以當成一種特色。可是人臉是大家天天都會看到的，只要有一丁點異常，馬上就會穿幫。這就是畫實際人事物時恐怖的地方，你總會下意識覺得自己有哪裡畫錯了。所以為了畫女孩的臉，我需要做一些事前準備，例如先畫臉部以外的物件，應付一下現場觀眾，同時拿捏臉部的比例。

一面畫其他物件，一面有意無意

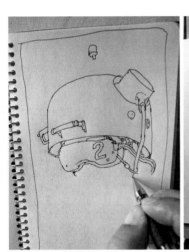

構思成品，同時避免畫太多東西上去。只要拿捏好空間比例，保持緊張感，畫出來的東西就不至於差太多——理論上啦。

假如我要在額頭上畫一副護目鏡，就必須考量到護目鏡上的電線等其他元素。像這樣慢慢描繪細節，逐步確定女孩臉部的位置。而東西一旦畫出來就改不了了，所以接下來只能配合已經畫出來的東西畫下去。

不能堅持一定要畫成什麼樣子，否則一旦偏離軌道，就會慌張起來。我是將已經畫出來的線當作自然現象，就像颱風一樣，做好心理準備面對颱風來襲。而這一連串動作的終點，就是一張畫。

當我開始畫護目鏡時，我就會動員我所有的實際資訊，思考額頭和護目鏡的比例大概是怎麼樣、金屬零件應該是怎麼樣。

——雖然您說自己是以一條線為基準來拿捏比例，再接著畫下一條線。但想必還是有設想整體完成的模樣吧？

寺田　通常我會有個大概的想像。如果畫圖沒有目標，就無法抵達終點。而這個例子的目標，就是戴著鍋盔的女孩。目標確定下來後，路線也就大抵決定了，就像遠方的一座山。

　　然後要知道自己準備畫什麼東西，避免偏離決定好的氛圍。只要每一個地方都沒有出錯，整體也不

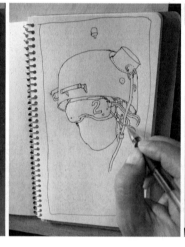

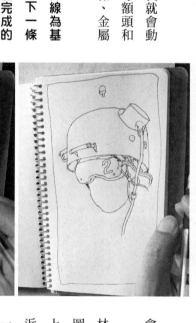

會出問題。

　　比方說，我從上帝視角觀察森林，會先看到一張模糊的整體構圖，有泥土，然後種子掉到泥土上，發芽並長出植株，吸引昆蟲靠近，吃蟲的鳥也來了。思考一項又一項元素的過程，森林也會逐漸成形。每項要素放在森林裡都沒問題。畫森林就是這麼一回事；但如果突然畫了一顆鈦螺絲，那就不是自然的森林了，可能還多了一個人類介入自然的主題。

　　同樣的感覺放在這個頭盔上，我也會一一畫出正確的要素，避免「森林裡出現鈦螺絲」。而所謂正確不正確，端看個人標準，這項標準只能靠自己培養。

擁有自己心目中的正確答案非常重要，唯有自己思考後得出的「正確答案」，才有辦法說服別人。而且我們也必須解釋，為什麼森林裡不能畫出鈦螺絲。別人不會接受「因為某人這麼說」之類的理由，我們得憑自己的答案回應。即使畫的東西看似不合常理，自己心目中的正確答案也要能提升說服力，所以這非常重要。

再來是物理構造上的問題。比方說這個女孩的頭在這裡，這根棒子就不會穿過臉部。除非一開始就打算畫棒子穿過臉的樣子，否則畫出來的東西不能讓人產生出這種感覺。我現在畫的是一個戴著頭盔、活生生的女孩，所以我會好好

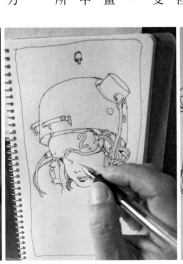
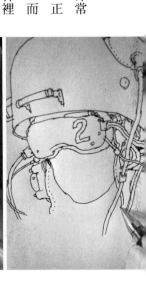

遵守這個結構，添加的其他物件也不會違背這個結構。換句話說，不要背叛自己描繪的架構。

還有，不要畫會破壞構圖的圖形。畫圖很像填縫工程；畫圖、觀察事物，其實都是一種填補空隙的行為。剛才聊史恩康納萊的時候，我說過要「好好觀察」，意思就是消弭原先沒發現的空隙。沒發現空隙，即忽略細節。發現愈多空隙，就能獲得愈多資訊，加以取捨，形成自己的作品。

我認為觀察空隙，就是專注於原本看起來很模糊的事物，思考它是如何構成、為什麼出現在那裡，又為什麼以那樣的形式存在。

這可以扯到我喜歡的格鬥技比

賽！格鬥技的賽場上，先擊中對手的人才能獲勝，攻擊打不中當然贏不了。看了這麼久的格鬥技，我認為格鬥技就是一種鑽對方空隙的活動。

所有選手練習的內容都一樣，以拳擊為例，大家都會練 Jazz、Rock、Straight（直拳）吧？

——規則上是這樣。但您要說的應該是 Jab（刺拳）和 Hook（勾拳）吧？

寺田　對、對。而且還要鍛鍊體能。當然打贏比賽的原因有很多，但單純討論「自己出的拳要先擊中對方」的時候，假如自己的拳路被對手預判，對手可能會防禦或迴避，但是往對手意想不到的地方出拳，就能命中。而在格鬥技方面

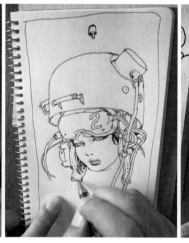
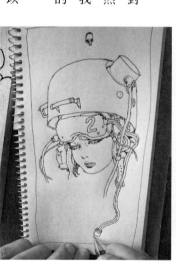

有本事的人，懂得採取對手意想不到的行動，或創造出乎意料的瞬間。發現更多空隙的能力也是一種天賦。

照理說，頂尖選手的訓練量基本上都一樣，體能也差不多，那在擂台上到底要靠什麼分出高下？我認為是應變能力和運氣之類的。而我將這些因素統稱為「發現空隙」的行為。

有看卻沒看進眼裡的情況下，假設對手以這個速度揮出左拳，可能你都還沒意識到自己中招，比賽就結束了。而察覺到對手空隙的人，則能反過來打中對手。假如以誰都躲不掉的光速出拳，當然必中無疑，可是沒有人能做到這種

事，而且兩邊都一樣是人，基本上不管對方出什麼拳，應該都有辦法反應過來。

既然如此，為什麼會被打中呢？可能是因為幾輪下來就累了，防禦的手鬆懈；又或是以為自己很專心，但其實心不在焉而導致失誤。除此之外，我想有些選手之所以面對體力充沛的對手，依然能擊中對方，是因為他們從對手完全沒預料到的地方進攻。發現愈多空隙，就能發展出愈多可能。這個道理並不限於格鬥技，也適用於很多領域，商業上也是這樣。

寺田　就提供當前沒有的服務這一點來說，妳說的也

——像利基市場※4嗎？

這個
↓

穿過去了……
嗎……？

對。畫圖的思維也滿類似於填補空隙的，因為會去注意別人沒發現的空隙，並且正確地填補這幅畫的空隙。

總而言之，我的看法是，畫圖時只要保持專注，就不至於畫出太糟糕的結果，總會走到終點；就跟走路時不要分心以免摔倒一樣。所以我在公開場合畫圖時，會盡量忘記有人正在盯著我看，一直想著：「觀眾其實都是豬（開玩笑的）！之後我要把你們通通吃掉（開玩笑的）！」

——那只是因為您肚子餓了吧。

寺田　沒有錯啦！反正重點就是不要分心。聽起來很像廢話就是了！

〈事與願違是很當然的〉

——我可以理解您專注於畫圖是為了保持內心的平靜，但除此之外，現場畫圖有什麼特別的樂趣嗎？

寺田 現場畫圖可以直接接收到觀眾的反應，體驗過一次就會覺得很有趣。

——以您現在畫的這張圖來說，從您最一開始畫出頭盔邊緣這條線，到慢慢看得出大概的形狀時，觀眾也會有反應對不對？

寺田 對。觀眾發現我在畫什麼的那個瞬間會感到開心。這種時候我都會暗自竊喜。像這樣無意間思考能不能製造一些驚喜，然後找機會畫出來，就是一種表演，所以我說

現場畫圖很像街頭表演。

——您會為了製造驚喜，更動自己平常的畫圖順序嗎？

寺田 會喔。現場畫圖基本上算是一種娛樂，觀眾看得開心最重要。所以我畫圖最大的目的是讓人看了覺得有趣，產生「我也來畫畫看」、「我也畫得出來」的想法。

——一方面要設法驚喜觀眾，心態上又要盡量避免在意他們的目光。

寺田 一旦在意就畫不出來了。別想自己要畫得多好，專心想著不要偏離主軸就對了。想要畫得好，或是害怕失敗，都是雜念。現場畫圖的時候要慢慢抽離這種虛榮心和對失敗的恐懼。

這就是在累積經驗、培養膽

188

子，學習近乎完全坦然地面對當下
做的事情。你會發現，重要的不是
自己，也不是觀眾，而是眼前的這
張畫，進而對這張畫全然地坦誠。

人生不如意十之八九，無論什麼
時間，所以我覺得調整心態、順應
已經發生的事情比較輕鬆。但這不
等於拋棄自我，只是做好應對各種
情況的心理準備。有所期待，事情
反而容易往不好的方向發展。人難
免會對自己、對他人，對一切懷有
期待，期待別人的表現、期待準備
要去看的電影。

——的確，網路上也常常看到有人
評論某部電影看了「很失望」。

寺田　那究竟是在瞭解電影脈絡的

情況下發表的意見，還是單純因為
不符合自身期待就出言批評？沒
搞清楚這一點的人，寫出來的東西
也很難打動人心。有相同感想的人
或許會產生共鳴，不過共鳴這件事
情已經脫離創作了，所以這裡暫且
不提。

除非電影開頭描寫了這部片內容
是怎麼樣，後面演的卻是另一回
事，那我也可以理解為什麼有人要
批評。但如果只是因為不符合自己
的期待而開罵，就跟小孩子的感想
沒兩樣。那稱不上評論，只是在發
牢騷，或是抒發自己的成見罷了。

碰到不如意的事情就喊失望，抱
著這種心態，最後吃虧的也是自
己。但我並不是要求這些人改掉這

種心態，只是覺得這樣想很可
惜。因為不符合自身期待就說這
東西不好，這樣的人生恐怕很無
聊，也會讓人抱怨個沒完沒了。
還不如敞開心胸接受現狀，思
考如何應對，才能樂在其中。畫
圖時，抱持這種心態也比較輕
鬆。雖然我並非總是這樣，但我
認為試圖這麼做可以讓自己輕鬆
一些。對現況發些沒意義的脾
氣，心情根本不會變好。

──上了年紀，才會發現事與願
違時發脾氣很空虛。不過我年輕
的時候也是比較愛恨分明的人，
所以可以理解網友寫下這種意見
的心情。

寺田　我每次看到這種固執的意

見，都覺得好像被迫看著自己想
抹煞掉的某些部分，反而會覺得
很落寞就是了。

──因為知道自己內心還有這個
部分，也想要屏除掉；就算無法
屏除，至少也要隱藏起來。所以
看到別人將這點展露無遺時，自
己也會有所感觸，是嗎？

寺田　感覺像是逼我面對自己。
但就算吐露這種心聲，事情會改
變嗎？並不會。如果抱怨和咒
罵能改變情況，我也會拚命咒
罵；但這麼做也沒用，不如思考
自己如何面對現況還比較有趣。
抱怨或生氣通常對事情沒幫
助，我覺得這種人就該去畫漫
畫！把它畫出來！

——您是說將個人的憤恨投射在漫畫上嗎？

寺田　對。創作是一種很有效的心理療法，所以我覺得創作很重要。我認識的漫畫家也明講過：「要是我沒畫漫畫，我早就發瘋了。」我懂他的意思。

——先不論為了一掃怨憤而畫的漫畫，能不能引起讀者的共鳴。

寺田　這端看作者將情緒昇華成什麼樣的作品。也是有那種全憑怨念構成的作品，假如這能促進批判思考倒還好；如果只是因為想畫而畫，從專業漫畫家的角度來說，這是不是一部好作品恐怕有待商榷。不過比起在網路上抱怨，畫漫畫還是比較有建設性

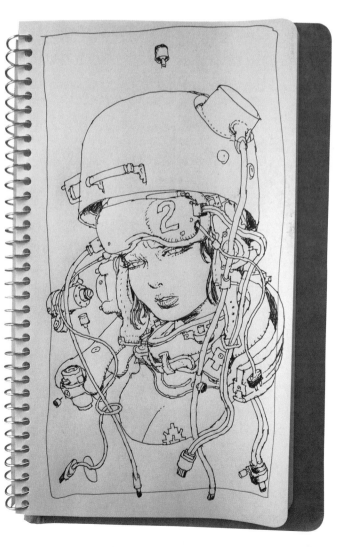

的，所以我建議大家都去畫漫畫，漫畫可以拯救你！說不定還能畫出暢銷作品，賺大錢！好像有點偏題了。

〈當眾談話〉

——那麼，您對座談會有什麼看法？漫畫家通常都是默默伏案畫圖，我想很多人應該不太擅長面對一大群人講話。

寺田　我覺得只是習不習慣的問題。

——但不嘗試就不會習慣吧？

寺田　我想就是不要排斥這種機會。但追根究柢，我並不認為漫畫家非得辦座談會。我自己也一點都不擅長面對一群人講話，不過如果有人邀請我參加座談會，我也不會假這個藉口推辭，因為我不希望對方覺得我這個人沒什麼器量。

——沒有人會這樣想的，您被害妄想症發

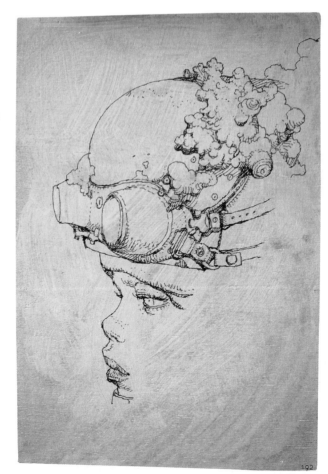

作了！

寺田　我不想要別人覺得我是隻弱雞，所以我都會說：

「好啊！簡單啦！別小看我！誰怕誰！」

——好像什麼死要面子的國中生！

寺田　我生性害羞，比較喜歡自己一個人，不是那種會說「我愛死人群了」的類型。但如果將畫圖和面對人群說話扯在一起想，兩件事情其實都是在表現自己、公開自身想法；現場畫圖也一樣。

我第一次面對人群說話，是在三十歲左右的時候。當時我的母校——阿佐谷美術專門學校邀請我去講幾句話，因為我是有在從事這行的畢業生。雖然我不曾站在一群人面前講過話，但我想體驗一下。我事前擬了很多稿，最後卻只講出十分之二左右，而且緊張得要命，講到一半都不知道自己在講什麼了。

——肯定很難熬吧，如果學生的反應又很冷淡，肯定更難受。

寺田　因為是上課時間，學生既沒有特別想聽，也沒什麼反應。我回想自己當學生的時候，如果突然冒出一個

陌生人來上課，我也會覺得很煩，所以我那天更賣力，試圖講得有趣一點，結果反而把場子搞得更冷。

這和現場畫圖一樣，太在乎觀眾反而無法專注於自己要講的內容。要突破這種障礙，只能多積累經驗。

大概從那時候開始，我慢慢學會有系統地思考自己在做的事情，透過客觀看待自己，也自然而然知道哪個主題要談論哪些內容。因此，在我變成大叔後，只要時間許可，都會接受這樣的邀約。我還在埋頭苦幹的階段也沒有什麼可以說，根本就沒有什麼可以跟別人分享的事情。其實現在還是這樣，但我好歹可以談談累積了三十年的經驗，所以比起我自己的事情，多少還是可以談一些普遍性的觀點。

因為這樣，我時不時就會接到簽書會和座談會一起辦的工作，久而久

之，偶爾也會聽到別人說我談笑風生，連我自己聽了都很驚訝。

——講著講著也進步了（笑）。

寺田　我覺得也不是進步，是臉皮變厚了。大概是因為我已經不太會對這種場合感到緊張了。如果是我完全不熟悉的客場，例如：中小企業研討會，情況可能就不太妙了。我知道自己在繪畫業界有一定的知名度，所以比較放得開，但假如到了陌生場合，我肯定連話也說不清楚，頂多在談畫圖方面的事情時還應付得來。面對我講什麼都還算願意聽的人很輕鬆，可是在完全沒興趣的人面前講話就很不好受。

——對您來說，現場畫圖和座談會都是一種表演，這一點我覺得很有趣。

寺田　嗯，差不多。我變成大叔後，不再像年輕時那麼愛面子，所以面對人群說起話來也輕鬆多了。年輕時總想要裝酷，或試圖講得很好。

但坦白說，我現在還是不太擅長表演現場畫圖和主講

座談會。我認為這種工作比較偏娛樂性質，我是靠著服務精神才辦到的。有人想看，我就畫；有人想聽，我就講。不過我本質上還是想面對桌子畫畫。

——那麼您要在Ustream上直播畫圖嗎？

寺田　不要，那多不好意思啊……

——什麼啊！

畫圖的人，普遍希望自己的作品有人看。不是有很多人會在Ustream※5上開直播畫圖嗎？在自己熟悉的環境下從事這種活動是還滿開心的，不過既然有辦法在Ustream上直播，那麼在公開場合畫圖也沒問題吧？不管在什麼場合，只要將心理狀態提升到在家時的水準，人在外面還是在家裡都無所謂。其實很多人都想要表現自己，也在臉皮和表現慾之間折衷。而我覺得Ustream是不錯的工具，可以讓人表現出這一面。

194

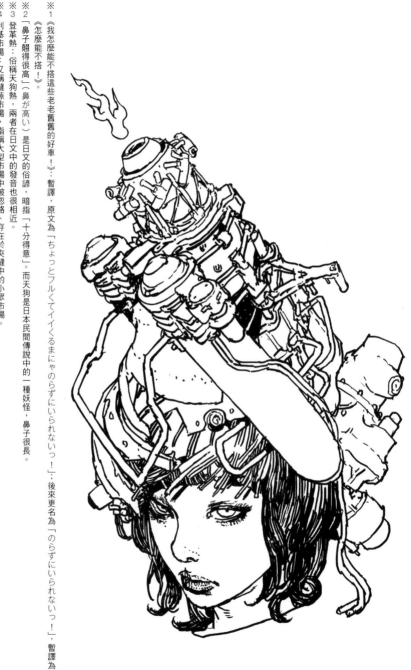

※1　《我怎麼能不搭這些老老舊舊的好車！》：暫譯，原文為「ちょっとフルくてイイくるまにゃのらずにいられないっ！」。後來更名為「のらずにいられないっ！」，暫譯為《怎麼能不搭！》。

※2　「鼻子翹得很高」〈鼻が高い〉是日文的俗諺，暗指「十分得意」。而天狗是日本民間傳說中的一種妖怪，鼻子很長。

※3　登革熱：俗稱天狗熱，兩者在日文中的發音也很相近。

※4　利基市場：又稱縫隙市場，指稱大型市場中被忽略，存在於夾縫中的小眾市場。

※5　Ustream：原為Ustream旗下的直播平台，二〇一六年出售給—BM（International Business Machines Corporation），更名為IBM Cloud Video。

11

現場繪圖，一筆接著一筆畫

2015年8月29日起，寺田先生將於中野百老匯Hidari Zingaro畫廊舉辦個展，他正在繪製展品。為避免寺田先生偷懶，我派人按時間順序拍下繪製過程。攝影師為ERECT magazine的福田亮，拍攝日期是2015年8月14日和19日，總共費時約20小時。使用的媒介與材料為Sirius的全開水彩紙＆水性紙用麥克筆。

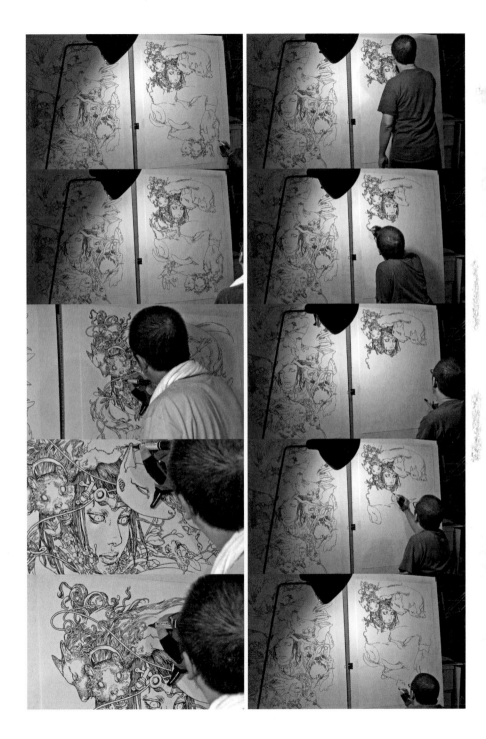

現場繪圖，一筆接著一筆畫

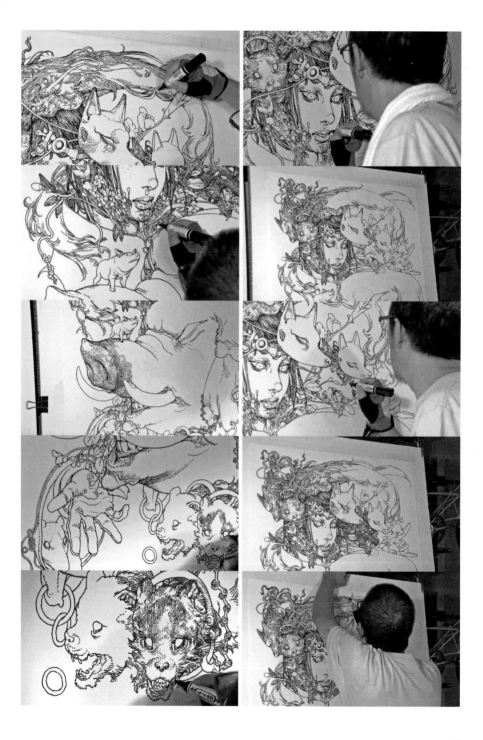

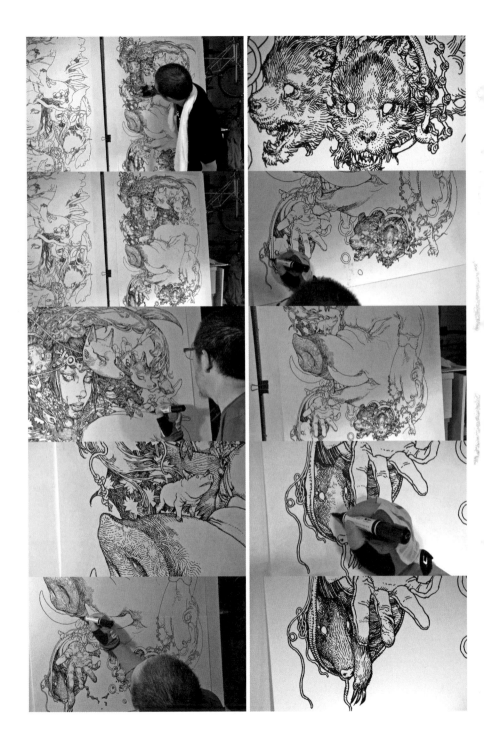

現場繪圖，一筆接著一筆畫

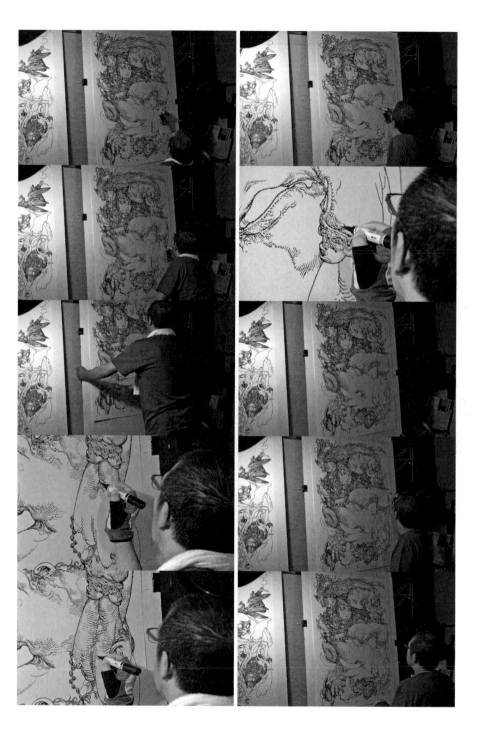

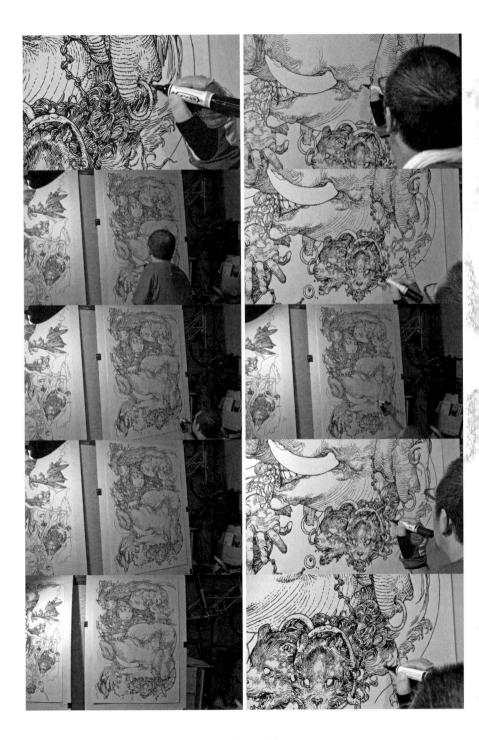

現場繪圖，一筆接著一筆畫

12

享受賞畫的樂趣

——您曾說希望看畫的人自由欣賞畫作，但有時候也很難理解要怎麼「自由」欣賞。我想請教的是，一般人看畫時要從什麼地方開始，又要怎麼享受？雖然我總是在您畫圖的時候好奇背後的原因，一直問這是什麼、為什麼這樣畫、這有什麼涵義。

寺田　如果旁邊有會畫圖的人，總會想問其他人有什麼見解。

——如果可以，我也想多問問其他人有什麼見解。

寺田　如果旁邊有會畫圖的人，總會想問這些問題嘛。

——假設我在沒有任何背景知識的情況下，要如何欣賞十六世紀宮廷畫家的名畫？

寺田　我認為賞畫還是需要具備一定的知識。有些東西，你必須具備某些資訊才有辦法好好享受。如果你對

美式足球一無所知，當然看不懂有趣在哪裡，同樣的道理也適用於任何事物。

以日本漫畫為例，要知道閱讀順序是由右到左，對話框中的文字是人物的台詞，讀起來才有趣。因此為了享受樂趣而努力學習，其實還挺重要的；只是大家可能沒有意識到自己其實有付出努力。像我們小時候看棒球，也是旁邊有人帶著我們看，比如說問父親：「什麼是雙殺？」像這樣慢慢學，最後就能洞察比賽的細節，抱怨跑者：「剛才那球為什麼不跑！」

看畫也一樣，例如妳提到的宮廷畫，如果瞭解當時的宮廷狀況、裡面有哪些人、這張畫是怎麼誕生的，頓時

會覺得有趣許多。欣賞畫作的方式百百種，畫圖的人賞畫時，有可能因為看過過某種上色方式而嘖嘖稱奇。而打過棒球的人，看電視轉播時之所以會興奮地大喊：「這球好扯！從外野傳回本壘竟然沒有彈地！」也是因為他瞭解球要怎麼丟、知道肩膀力量要多強才能傳出這種球。這也是一種享受方式。

至於不會畫畫的人要怎麼欣賞畫作，我想不外乎多收集一些資料、看看別人的解說，然後親眼見證名畫何以稱作名畫。

其實一張畫裡面不會有太多隱晦的東西。但反過來說，就算看不懂比較隱晦的表現，只覺得「顏色很漂亮」也沒什麼問題。跟欣賞風景一樣，望著夕陽西下，覺得紅霞很漂亮，那就夠了。你可以停留在感嘆夕陽很漂亮的地步，也可以進一步探討「為什麼夕陽會變紅」。欣賞方式分成很多種，深入

挖掘或淺嘗輒止都好，這樣不是很好嗎？若我們一起逛美術館，我可以講出很多種賞畫的方法，要多少有多少。

——這主意聽起來不錯！

寺田　因為我基本上就是那種懂棒球的酒鬼老爹。

人的任何活動都有一套規則，而這些規則也是人傳人傳開來的，所以有最低限度的瞭解，才更能體會樂趣。就算你自訂規則，如果這些規則無法套用在你

所觀賞的事物上，可能也到最後也只能走馬看花、船過水無痕。

千萬別小看規則，有時候瞭解規則才能自由享受。因此將規則放在心上，樂趣也會更豐富。瞭解規則後，還可以跳脫規則。所謂「想怎麼欣賞畫作都可以」，比起憑感覺講出口，學習過後講出來才有說服力；只要這是自己思考過後得出的結論，就沒問題。請別人帶你入門也可以，好比說我告訴某個人：「想用什麼方式賞畫都行。」對方說：「但是我不知道怎麼看。」我就會說：「那我們來想想看，為什麼你不知道要怎麼看？」

——您去美術館看畫之前也會預習嗎？

寺田　不會。

——不會？

寺田　但我從小就是從畫圖者的角度出發，所以不太一樣。我的情況用剛才舉的例子來說，是不懂棒球的規則，但是我知道從外野傳球回本壘不彈地很困難。我是從這種角度切入，和不會畫畫的人觀點不一樣。

——原來如此。您比較像是看得懂，只是知道自己無法畫成那樣？

寺田　正是如此，我只會驚訝「原來還可以畫成這樣」之類的。像會做菜的人，去餐廳吃飯時也會想：「這道菜用了什麼調味料？」而沒下過廚的人，感想頂多就是「好吃、好吃」；這種人在餐廳用餐時的思維，也跟其他人完全不一樣。

而我一直都是從畫圖者的角度切入。這只是評判畫作好壞其中一個面向，並不是絕對，但等於我已經擁有一種觀點了。

——意思是您有辦法站在創作方的立場解說。

寺田　解說很重要。淀川長治※1說過，看一部電影，重要的是瞭解從什麼角度看時有趣在哪裡。否則，如果有個人看到預告片閃過一隻小熊玩偶，以為電影是在演小熊玩偶抓狂，結果小熊玩偶卻沒有抓狂，他看完之後就會說：「我想看小熊玩偶抓狂的電影啊！」

——您只是想說「小熊玩偶抓狂」這句話吧……？

享受賞畫的樂趣

寺田　對這個人來說，只要小熊玩偶沒有抓狂，電影就沒什麼好看的。實際上也很多人是以這種觀點看電影。

——真的有很多人因為電影不符合先入為主的期待，就說電影不好看呢……

寺田　這是人的天性，讓人不要期待還比較困難。而解說的功用，就是告訴觀眾如何期待最能夠欣賞到作品的看點。瞭解該抱持什麼樣的期待去觀賞作品，也是一種觀點；知道後，觀賞起來也會更有趣。

像我是站在畫圖者的觀點，所以感想可能會是「這部分的畫法不容易」。這種針對技術面的評論，對人類來說是很重要的。

前陣子我在某篇文章上讀到，art（藝術）這個字源自拉丁文，指稱與大自然相對的技術。這意味著，藝術就是人工造物。舉凡實用的機械、不實用的圖畫，都是藝

麒麟

術。追本溯源，世界是先有大自然，有花、昆蟲，並形成森林、山谷，然後有動物，這些都是大自然之美，沒有任何人工的干預。而藝術正是源自人類試圖仿造大自然動人之處的行為；工具也是。

想像一下，有個人被野生動物襲擊，銳利的牙齒在手臂上開了口；而人類沒有尖牙，就算往手臂咬下去，皮膚也不會這樣撕裂。但是某天，這個人發現了一塊非常尖銳的石頭，試著拿來劃隔壁吉田老弟的手臂，結果在對方的手臂上開了個洞，於是這個人心想：「我找到的這顆石頭太厲害了！簡直跟野獸一樣！」這就是人類最早的技術。

——雖然吉田老弟有點可憐，不過這就是人類模仿大自然所創造的技術吧？

寺田　對。原創的東西只存在於大自然，所以人類才開始仿造這種銳利的玩意兒。一開始是拿地上的石頭嘗試，後來有人發現「這好像做得出來」，於是將石頭砸碎，讓石頭變得銳利，這就成了人類史上第一樣加工

過的工具。而屢屢砸碎石頭的技術累積下來，便成為類似野獸利牙的工具，這就是藝術。

人類模仿大自然的那一刻，藝術於焉誕生。人類自那時起就對「技術」這件事懷抱敬畏之情，已經不僅限在工具上了。就算到現代，水龍頭轉開就有水、鑰匙一轉車子就會動，這些都是很了不起的事情，一切都是技術。人類天生會對技術感到興奮、有所感動，我想這和對大自然的感動是同一回事；一方面也感動這些東西是人創造出來的。所以，假使有一種風氣認為技術比藝術低一等——實際上的確有人這麼想——那是不對的。在我看來，兩者價值相等，而且同樣不可或缺。

像是我覺得精密轉動鐘真的超厲害。比起某些拙劣的畫作，時鐘更令人激賞。雖然不屬害終究是比較出來的，不過我們的內心本來就會區分事物的好壞，覺得這個好、這個爛，這些感覺會形成個人的美感和價值觀。但本質上，都是源自對人工造物的尊敬之情。只要經過的時間夠久，工藝品也會變成藝術對吧？

好比說浮世繪，當初就跟雜誌或明星照一樣普通，大家還會拿來補紙門上的破洞。直到後來有外國人告訴我們「這種版畫很厲害」，我們才發現浮世繪有多厲害。浮世繪厲害的地方在於，就算用來製版的原畫乏善可陳，經過雕刻和印刷後，卻能蛻變成驚人的作品。簡單來說，就是這項技術很厲害。所以人看到技術會感動是極其自然的事情。對技術的敬意，和對藝術的敬意，本質上是相同的。我們一開始是在談什麼來著？

——如何賞畫。

寺田　對啦！我想說的是，光是顏料的用法、畫筆的用法，或事物的描摹方式，任何一個部分都有很多好談的。這些技術很厲害，也有這個價值。

我光是看到一幅維妙維肖的畫就會興奮不已，但是不瞭解箇中道理的人也看不出個所以然，或是只會覺得「畫得跟照片一樣」。

——我不會畫畫，所以無法像您那樣賞畫，但如果您能以畫圖者的身分為我們解說，肯定會非常有趣。既然如

此，下次我們就一起去逛美術館，請您為大家解說吧！

寺田　好啊！那我們約巴黎奧賽博物館！記得買票。

——太遠了！不然我們用Google地圖的街景服務逛一逛好了！

寺田　不是吧～

※1 淀川長治（1909-1998）：日本知名影評人。

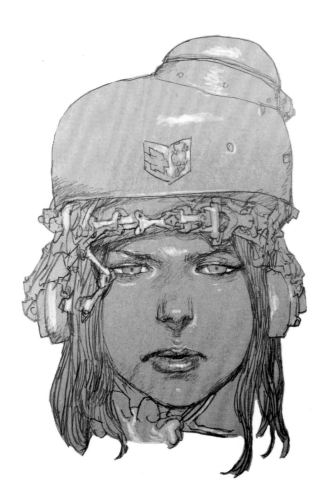

享受賞畫的樂趣

13 從漫畫與插畫談人生

〈寺田式行動工作設備二〇一五年版〉

——今天我們離開了工作室，請寺田先生介紹一下他的行動工作設備，包含一台MacBook Air、一組Wacom Intuos（繪圖板與觸控筆），以及一台Wacom的液晶繪圖螢幕 Cintiq Companion Hybrid。這就是寺田先生目前二〇一五年外出工作時會攜帶的工具。

寺田　不得不邊泡溫泉邊工作時，我就會帶上它們。

——邊泡溫泉!?

寺田　騙妳的啦～這些是我在國內外旅行時工作用的。

以前我是帶十七吋的MacBook Pro和一台平板電

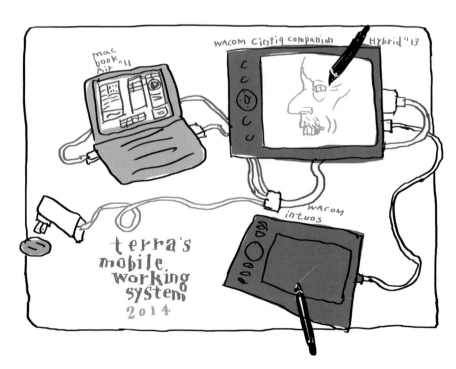

腦，可是這樣太重了，揹得我很累。後來換成比較小台的十一吋MacBook Air，這台超輕的。至於這台液晶繪圖螢幕（Cintiq）可以直接在螢幕上作畫，也可以單純當螢幕用，另外再接繪圖板（Intuos）。

——繪圖板看起來是您平常家用那一台的縮小版。不過這台液晶繪圖螢幕，感覺有點笨重。

寺田 嗯，不算輕，不過這三台加起來也就和十七吋的MacBook Pro差不多重。考量到有兩個螢幕可以用，這樣還不錯。這台Cintiq一機兩用，連接Mac時會變成液晶螢幕，單獨使用時則是安卓系統的平板電腦。但我以前沒有用過這種液晶繪圖螢幕。

——有什麼理由嗎？

寺田 眼睛很痠。我用液晶繪圖螢幕時，眼睛跟螢幕的距離，和拿紙筆畫圖時一樣。我有老花眼，畫圖時手邊看起來花花的，使用液晶繪圖螢幕對我生理上的負擔比較大，而且眼睛離光源太近了。可是畫線稿時，直接在螢幕上畫又很方便；因為畫線稿時要一直盯著手看。

畫線時，必須從許多可能中選定一條線畫出來，因此用繪圖板畫圖時的距離感，還是跟直接畫在紙上不一樣，所以線的質感會有些微不同，我也總是莫名抓不準感覺。上色時倒是完全沒問題，因為不用太在意小細節。

——您不喜歡直接在繪圖液晶螢幕上塗色嗎？

寺田 那樣手會擋到畫面。畫線感覺像在穿針，上色則像打毛線。畫油畫的人，不是會拿一枝很長的畫筆，跟畫布隔著一段距離，把顏料抹上去嗎？我的感覺就類似那樣；因為有草稿的線條可以參考，所以沒問題。不過，液晶繪圖螢幕的好處是可以用手指縮放畫面，我們在智慧型手機上已經習慣這麼做了，因此在平板上做起來也很自然。

——比Mac的縮放功能好用嗎？

寺田 Mac的縮放功能也很方便，所以我是雙管齊下。我基本上很常按鍵盤的快捷鍵，所以覺得同時運用快捷鍵和手指放大畫面也不賴。

——雙刀流。

寺田　男生女生我都行之類的。

——我不是那個意思。

寺田　開個小玩笑！我熱愛女性，愛得不得了啊！言歸正傳，總之我會根據自己的使用習慣調整工具的組合，挺方便的。不過我剛才也說，我有老花眼的問題，螢幕終究和紙張不一樣，尺寸有一定的限制，怎麼比都比較小。

——畢竟您平常在家使用的螢幕很大一台。

寺田　我家裡的主螢幕有三十吋，子螢幕則是十五吋，畫布還是大張一點好。但我覺得直接在螢幕上畫圖，終究是個大問題；我平常習慣用紙筆打草稿，可是人在外面沒有掃描器的時候，我也不排斥直接在液晶繪圖螢幕上畫圖，它的優點就是能夠電繪線稿。

我如果出門旅行，或暫時需要在國外工作的情況下，就得將整個工作環境搬過去，但我總不可能每次都在當地買一台三十吋的螢幕，所以我很長一段時間都是

帶十七吋的MacBook Pro出門，不過現在也沒生產這個尺寸了。假如我往後要繼續使用MacBook，只剩十五吋的機型可以選。雖然也能考慮用USB另外接一個大一點的可攜式螢幕，可是我買的那台螢幕，用在工作上速度實在太慢了。可能有更好的設備啦，只是我不知道而已。

——您的意思是螢幕反應很慢？

寺田　對。我明明一筆畫過去，畫面上卻慢了一拍才斷斷續續生成線條，不太適合拿來工作。相較之下，Wacom的繪圖板和液晶繪圖螢幕沒有明顯會感覺到的延遲，用起來就像拿紙筆畫圖一樣自然；如果不是在這種狀態下畫圖，我會很焦躁，所以我之前都是帶MacBook Pro和整組Intuos，但那太重了。後來我聽說十七吋的MacBook Pro準備停產，一時間不知道該如何是好，最後買了Cintiq。雖然Cintiq只有十三吋，尺寸還是偏小，但我心想買來也可以當MacBook Air的子螢幕用，完全是出於我個人的器材愛。

我七月去聖地牙哥參加國際漫畫展時，也是帶這三樣器材，在那裡工作了一個月左右，回了一堆日本的案子；我也算是整頓好現階段的行動工作設備了！不過帶出門的工具還是能少則少，像我是以使用Mac為前提，所以理想上，如果哪天出了無線的二十一吋薄型液晶繪圖螢幕，我一定會買十台左右！開玩笑的。

——十台太多了吧。

寺田　我就說是開玩笑嘛！但如果真的出了，我肯定會買啦。

〈視力、體力實在有限〉

——剛才您提到，老花眼讓您在液晶繪圖螢幕上畫圖時

沒戴眼鏡畫圖時的表情。

眼睛很痠，可是您拿紙筆畫畫也是一樣的距離，那您平常用紙筆畫圖時也會有同樣的狀況嗎？

樣畫久了不但臉會很累、肩膀會很僵硬，表情看起來也很凶。但這也沒辦法，就是年紀大了。所以我大概在四十七歲時決定配一副老花眼鏡。去眼鏡行驗光後，驗光師說我的問題不是老花眼，是散光，結果我就配了一副散光眼鏡回家。

——所以您現在戴的不是老花眼鏡，而是散光眼鏡囉？

寺田 嗯。雖然戴散光眼鏡可以看清楚手邊的模樣，但一天工作幾個小時下來，眼睛還是會疲勞，調節焦距的功能也會立刻降低。眼睛一花，東西有看也跟沒看一樣。本來我視力還不錯，所以這種情況不容樂觀，後來我被石坂浩二（的廣告）吸引到，買了一副放大眼鏡。一戴發現，眼前清楚得要命。這也是當然的，畢竟是放大鏡嘛。

只不過，放大鏡視野周圍那些沒對焦的地方會扭

寺田 四十五歲過後比較嚴重。我現在畫比較細的地方，都得戴上放大眼鏡。我是戴石坂浩二代言的那副，身為看超人力霸王長大的人，我可是石坂的粉絲！（石坂浩二曾擔任《超異象之謎》〔Ultra Q〕等作品的旁白）我本來就有遠視，不過是四十五歲過後才開始看不清楚近的地方。有天我發現自己竟然皺著臉畫圖；這

乾脆躺在床上
戴著頭戴式顯示裝置（HMD）
畫圖算了。

214

曲，只要稍微移開視線，眼前就會一黑，有時候身體狀況不好，還可能畫到頭昏。我也不禁感受到，年紀增長確實會在體力層面上影響到工作量。

——但您從年輕時就很保養眼睛吧？

寺田　我不是因為用電腦導致視力退化，完全是因為有了年紀。我年輕時完全無法想像自己視力會退化，實際碰到才體會到「原來是這麼一回事」。雖然我心情上覺得年紀不是問題，我還是可以精力充沛地畫下去！殊不知卻藏了這麼一個伏兵。

我猜很多人也是上了年紀後，圖愈畫愈大張，在大大的畫面上大刺刺地塗色，應該是因為那樣眼睛比較輕鬆吧。要畫比較細膩的東西就得用上放大鏡，比較累人，所以只能畫大張一點了。

就這方面來說，電繪的好處是畫圖時可以放大畫面。不過談到護眼對策，螢幕的使用環境至關重要。如果工作時離螢幕太近、房間太暗、螢幕太亮，眼睛馬上痠給你看。我年輕時，前輩就教過我，比如房間的亮度

應該與螢幕相同，並且減少螢幕反光，保持一定的距離，還有姿勢也很重要。我一直維持這些好習慣，但歲月不饒人啊。完蛋了。

——別在這裡完蛋啊。

寺田　畢竟眼睛也是一項工具，必須根據自己的狀況調整使用方式、好好維護，我目前也在想辦法調適。好希望誰能趕快出一雙不會眼花的機械眼啊！梅德爾！

——鐵郎！不是，怎麼突然演起《銀河鐵道999》，還是講岡山方言※1。

〈插畫與漫畫，漫畫與插畫〉

——您畫插畫，也畫漫畫，請問兩者有什麼差別嗎？

寺田　酬勞不一樣。

——一開始就談錢嗎!?

寺田　雖然這是事實，但先不談這個。

從繪畫的角度來看，最大的差異在於是否包含時間要素。插畫是一畫一世界，因為通常只有一張圖，時間多

「Comp」（comprehensive layout）的意思是成品的範本，用以在商品實際製作前，向公司內部或客戶展示成品的形象。如果是用上插畫的商品，通常會由專門製作 Comp 的人員模仿負責插畫師的風格來繪製。

半是固定的。漫畫則是分成好幾格推展故事，因此時間是流動的，這是兩者很大的不同。在呈現世界觀這個目的上，我認為兩者差異不大，但基於創作原理的不同，兩者所需的技術和品味也大相逕庭。

——能不能請您舉個例子，談談您是如何從學生身分走向專業人士？您出道時是先從事插畫還是漫畫的工作？

寺田　這個嘛，基本上算同時。插畫早一點點，但我同一年也畫了漫畫。

——為什麼插畫稍微早了一點？

寺田　這下得話當年了。我從阿佐谷美術專門學校畢業時，替當初「頭腦警察」樂團成員之一的PANTA（中村治雄）畫了專輯封套插畫，那張專輯叫《叛逆軌跡 Don't Forget Yesterday》（反逆の軌跡 Don't Forget Yesterday）。那時還是唱片年代，封套很大一張，畫起來很過癮，我也畫得很高興。當時的美術總監叫板倉潔，是我的學長，我讀書時曾到他那裡打工，負責畫一些Comp用插畫。後來他丟了一個案子叫我畫，那就成了我第一份插畫工

作。緊張的我畫了
張風格與現在完
全不同的插畫。
那時我還沒畢業，
但快了。我記得是
二十一歲的事情。

——原來如此。那漫畫的
出道作呢？

寺田　有一間世界文化社
的出版社，就是出《家庭畫
報》的那間，不是漫畫出版
社。裡頭有位岸田（一郎）先
生——後來策辦《LEON》雜
誌的人，他計畫推出摩托車主題
漫畫雜誌，而當時試刊號的美
術專門學校的老師。

對了，在那之前，我編了一本個人漫畫雜誌當作畢

製作品。在此之前，我還
不曾完整畫過一本漫畫，
心想都要要畢業了，不如趁
機畫一本。但我做的是以
插畫為主的法國漫畫風雜
誌，版型是A3，和一般日本
漫畫不同。老師看了之後
問我：「我的工作單位準備
出一本漫畫雜誌，你要不
要拿這本過去給他們看
看？」便幫我牽線，我也
是第一次推銷自己。

岸田先生大概只花了二十秒瀏覽我
的畢製作品，就爽快地說：「不錯啊，
那你就畫個十六頁的漫畫吧。」當時和

岸田先生同時在場的編輯，就是鳴原先生，後來和我
一起連載《怎麼能不搭！》的人。總而言之，那次畫

的十六頁漫畫是我在商業雜誌上的漫畫出道作。所以說，我幾乎是同時以漫畫家和插畫家的身分出道。那本雜誌取名為《帕嚓》（バキーン），原本談好之後要讓我連載，結果世界文化社的總經理覺得他們出版社不需要漫畫，試刊號過後就沒下文了，連創刊都沒有。

——竟然被總經理一句話駁回（笑）。

寺田　對啊。後來世界文化社改做一本介紹各種產品的雜誌，叫《Begin》，他們也讓我參與，所以我在《Begin》上寫了好一段時間的專欄，也畫了插畫。

——專欄的文章也是您寫的嗎？

寺田　沒錯。專欄名稱叫〈大東京物語〉，圖文並茂。那時候我什麼東西前面都要加一個大名稱是抄襲小津安二郎的電影《東京物語》，不過多加了一個「大」。那時候我什麼東西前面都要加一個大字，畢業製作的漫畫也叫《大冒險王》，因為我小時候讀過一本雜誌叫《冒險王》，取名時就心想直接在這前面加個「大」吧。

——反正先加一個「大」字，感覺也比較厲害。

寺田　當時我的人生態度就是先加個「大」字再說！因為我本人格局小，什麼都要加個「大」。〈大東京物語〉的內容是這樣，哪裡辦活動，我和編輯就一起去參加然後寫報導；聽說哪邊的大叔很有趣，就把他畫下來然後寫報導；還會去逛夜市、做愛滋篩檢之類的。

——所以是採訪性質的專欄？

寺田　沒錯。我曾在這個專欄寫過格鬥技的報導，相撲力士之類的，比方說寫千代富士※2的綜合格鬥技感覺很厲害，然後畫了一些肌肉男在搏鬥的插畫。

接下來我要講的事情可能比較顛三倒四；反正我以前常常幫雨宮慶太先生做事。雨宮先生是阿佐美的校友，我還在唸書時，他已經畢業、開了一間插畫公司。我起初是幫忙畫插畫，後來雨宮先生轉而從事影像方面的工作，我也在一九八八年負責設計電影《未來忍者 慶雲機忍外傳》的角色。之後，他又在GAGA※3拍了一部名為《傑拉姆》（ゼイラム）的電影，我負責設計女主

角伊莉亞的服裝。飾演女主角的森山祐子非常可愛。

——我已經明白她有多可愛了。

寺田　當時黑川（文雄）先生是其中一位製作人。那時我也開始連載〈大東京物語〉；後來過了幾年，我二十九歲那年接到一通電話：「你好，我是黑川，現在人在SEGA工作。」

——是從GAGA跑到SEGA去了？

寺田　嗯。他說：「我想讓你看個東西，要不要來參加電玩展？」但我有點不記得那是在電玩展還是SEGA的發表會了，反正我很閒，就應邀前往了，沒想到竟然是《VR快打》的發表會。

我看了好震撼，激動得不得了，直喊：「好厲害！」

然後黑川先生告訴我《VR快打》即將進駐各大電子遊樂場，同時他們也已經開始籌備製作下一代的《VR快打2》。他希望二代能將稜稜角角的角色做得寫實一點，所以打算委託我負責設計寫實的角色形象。

我和黑川先生只在《傑拉姆》的拍攝現場打過照面，我也沒把印象給他看過我。我聽了他的回答後很吃驚，便問他怎麼會找上我。

他說：「我看到《Begin》專欄裡你畫的那些格鬥家體態，便打算找你共事了。」

《VR快打》大大影響了我往後的插畫家生涯，所以我對黑川先生實在感激不盡，也佩服他竟然因為看了那些小小插畫就找上我。

——沒想到看了專欄上的小插畫，就決定委託您一項大案子呢。

寺田　是啊。因為這樣，我覺得任何工作都不能等閒視之！這個結論很棒。

〈VR快打2開創了我的職涯〉

——只要認真對待每一件工作，總有一天也會受到賞識。的確是很棒的結論。

寺田　這一點無庸置疑。因為我畫的東西是公開的，一定會有人看到。如果畫得不夠好，只看過這張畫的人就會認定「這個人畫得不怎麼樣」。所以一旦接了工作，無論酬勞多少，都要盡力畫好，未來才會有所回報。對自由業者來說，不計成本地接案子也是一種事前投資。

實際上，我的案子就是這樣來的。由於我當初在《啪嚓》畫的十六頁漫畫並不是刊登在漫畫雜誌上，並沒有任何迴響，也沒有漫畫業界的人發案給我。我當時並沒有抱太多期望，殊不知三年後卻接到一通電話，狀況跟《VR快打》很像，對方說：「以前您在一本

名字有點特別、叫《啪嚓》的雜誌上畫過一篇漫畫，我想委託您畫一部類似那篇漫畫的作品。」都過三年了。

——雜誌名稱這麼特別，記得的人自然會記得。

寺田　這不是重點。反正對方一來就請我畫四十頁的漫畫，要刊登在SHINKO MUSIC發行的音樂雜誌增刊號《BLUE》上，他們想要以藝術的方式呈現各個音樂人的形象。由於對方說畫什麼都行，只要內容夠酷就好，我就沒有想得很深，畫了一篇類似《銀翼殺手》的故事。但我是第一次畫四十頁的漫畫，所以畫的時候一直很怕自己永遠畫不完。後來對方還發給我其他工作，比如REBECCA和TM NETWORK這些樂團相關的工作。

做著做著，我就接到了《VR快打2》的案子。對了！講到遊戲方面的工作，我在《VR快打》之前還畫過一款紅白機遊戲，叫《偵探神宮寺三郎：新宿中央公園殺人事件》，在我二十一歲的時候，當時還是用磁碟片呢！所以，我連遊戲的工作也是和漫畫、插畫同時期開始的。

——想必很多人是《VR快打2》推出後發現《神宮寺三郎》系列也是您畫的吧？

寺田　《VR快打2》的作品在我三十歲時問世，於是ASCII※4問我要不要在他們的漫畫雜誌上畫全彩漫畫，我便開始畫《VR快打2：TEN STORIES》（VIRTUA FIGHTER 2 TEN STORIES）。

——TEN STORIES？

寺田　遊戲裡面有十個角色，我分別畫了每個角色的背景故事，每篇都是獨立故事。當年遊戲製作公司對旗下作品角色的形象管理沒有現在這麼嚴格，所以我想怎麼畫就怎麼畫，不用經過審核。連載結束後，這些故事也統整成單行本。我開始畫TEN STORIES的時候，也幾乎同時開始連載《西遊奇譚 大猿王》（西遊奇伝 大猿王）。

——標題還是有「大」這個字呢。《大猿王》的連載又是怎麼開始的？

寺田　「大」字很重要！《大猿王》是《Ultra Jump》的創辦人看了我某項作品後邀請我合作的，但我忘記是什

麼作品了。他要我畫一部全彩漫畫，當時我手上的素描簿正好畫了孫悟空，他就問我要不要畫西遊記，便這麼開始了。《VR快打2》和《大猿王》是同時連載的，我每個月都得畫兩部各八頁的彩頁。

——肯定很忙吧？

寺田 其實工作量也沒有很大，只是我把自己搞得緊張兮兮的。比起在漫畫週刊上連載的漫畫家，這根本不算什麼。

就像我剛才說的，我在《Ultra Jump》上連載《大猿王》前，漫畫的案子都來自漫畫業界以外的圈子，比如汽車雜誌、音樂雜誌，所以我在漫畫界沒什麼能見度；即使有，我畫的也不是普遍認知中的漫畫，所以我猜他們還是將我認定為插畫家。

而且在我畫了《VR快打2》闖出名堂前，接案的性質也很雜，和雨宮先生合作時是影像方面，再來是以神宮寺三郎系列為主的遊戲方面，也有音樂相關的，都是一些雜七雜八的小案子，很多案主也沒看過我其他領域的

作品。我當時就是這樣，做過各方面的工作。

〈遇見貴人〉

——跨足各種領域、做過各種工作，這也代表您多才多藝吧？

寺田 也不是這樣，我並沒有依不同工作畫出不同東西，只是因為人脈慢慢拓展開來，我又好配合而已吧。

案主並不是看上我什麼都會畫，才發工作給我；而是看到我的畫，判斷我畫得出那樣的東西。所以就這方面來說，我不會判斷發給我的工作是否做得到。我來者不拒，不是因為我多才多藝，純粹是因為早期我在各個領域小有人脈，而一段緣分總會招來更多緣分。比方說，影像方面我設計過《未來忍者》的角色，音樂方面我也替REBECCA畫過圖，這兩者毫無關聯，卻在《VR快打》之後串聯起來了。

大家開始記得寺田這個名號，知道這號人物畫過哪張圖、哪些作品，多少瞭解這個人的作品大概是什麼感

覺，我也終於在這個業界占了一席之地。從二十歲到

三十歲，我花了十年走到這一步。這段期間我也畫了漫

畫——雖然數量並不多——然後從三十歲開始連載

《大猿王》，過程大概是這樣。

我選擇了插畫家這個職業，骨子裡卻是個漫畫家，因

此一直都是從兩種觀點思考事情，比如自己的漫畫缺乏

什麼、如何將漫畫元素帶入插畫之類的。雖然我也沒有

特別鑽研理論，不過DAVE鳴原點醒了我，讓我察

覺這可能就是我的強項。

他不是混血兒，只是因為胖，所以叫DAVE※5。

——他就是您在世界文化社畫第一部漫畫時認識的編

輯，對吧？

寺田　對。在《啪嚓》出了試刊號就夭折後，我在世

文化社的汽車雜誌《Car EX》上連載了一部名為《怎

麼能不搭！》的漫畫，他就是原作者。《怎麼能不

搭！》連載結束後，鳴原先生說：「那我們來畫個普通

的漫畫吧。」於是我們開始連載漫畫《底特律NG馬戲

團》（デトロイトNGサーカス），不過連載途中，DAVE

鳴原先生就因病過世了。

——噢，真遺憾。

寺田　那時鳴原先生還不到四十歲。他曾說我畫圖時隨

便畫畫就好了，還說我認真畫出來的東西無聊得要死。

——怎麼樣叫認真畫出來的東西？

寺田　簡單來說，就是把自己繃得太緊、畫出自己也不

覺得有趣的東西。他說我有時候會擅自預期某張圖應該

畫成怎樣，明明沒跟對方談過，卻揣測對方的期望，然

後畫得莫名仔細。鳴原先生就唸我：「對方委託你，就

是希望你畫出自己的特色，你幹麼自作主張，搞得這麼

沒意思？」告訴我畫圖要更有我自己的風格，雖然他的

措辭很粗魯（笑）。

一開始當然很難做到這件事，因為我是插畫家，自然

習慣配合工作畫圖。雖然插畫是為對方存在的東西，但

我也過度要求自己什麼都要能畫，畫圖時不管

三七二十一馬力全開；可能也是想讓自己安心吧，結果

從漫畫與插畫談人生

卻成了無聊的東西。

鳴原先生經常翻我的素描簿。他有事沒事就跑來我家，說要看我的塗鴉，然後說：「你這張塗鴉也畫得太好了吧！可是這邊這張案子的圖簡直爛透了！」又說：「為什麼你工作上都不畫這種有趣的塗鴉？你隨便畫一畫就好啦。」這對我來說是很大的鼓勵，我原本以為這不過是隨手亂畫的東西、上不了檯面，他卻告訴我：「這種圖才有力量、有魅力，你幹嘛不這樣畫就好？」

我讀書的時候，老師確實也不是因為看了我的作業而介紹工作給我，比較像是因為看我隨身攜帶的素描簿才決定的。搞不好也是因為老師看到我三不五時就

我喝咖啡
不加奶精。

鳴原先生介紹工作給我的。但我一直以來都搞錯認真的方向了。鳴原先生告訴我：「你只要專心畫好自己覺得有趣的東西就行了。」聽他這麼說，我心裡也輕鬆多了。

——年輕時面對工作，難免會緊張、有壓力，想要把事情做好，進而去迎合「大家的期望」。

寺田　就是圖個心安。我一心想避免失敗、苟安於自己在其他地方看過的表現手法，有如醍醐灌頂。一開始這樣講過我，所以我聽他這麼說，但鳴原先生真的是我的貴人。我早期會將漫畫和插畫看成兩件事，後來慢慢就不這樣分了，最終要考量的只剩下有不有趣，這樣才是對的。我很晚才在漫畫雜誌上畫漫畫，但我在非漫畫雜誌上

——是個有話直說的人呢。

寺田　對，他這方面的感覺不像日本人。以前沒有人這而鳴原先生一語點醒了夢中人，明確指出我什麼畫得很爛、什麼畫得很好。真的是褒貶分明啊。

在畫畫，心想：「這傢伙好像沒事就會畫點東西。」才

226

畫了不少漫畫，所以我和一般漫畫家的性質不太一樣，並沒有經歷過漫畫圈嚴峻的考驗。非漫畫雜誌的漫畫基本上只求有東西能刊登就好，其他事都管得很鬆。

開始畫《大猿王》後，我也結識了一些漫畫家。驚訝的是，很多畫漫畫起家的人，和編輯共同創作的意識很強烈；當然也不是每個人都這樣，有些人偏好獨自創作，有些人則需要和編輯討論過才知道要怎麼畫。就是說，編輯會和創作者一起構思作品，兩者的距離非常近。我一開始對這種狀況非常困惑，感覺好像動筆之前要等對方出主意似的，總之編輯也強烈希望參與創作，這一點我覺得很有趣。

——可以說漫畫家和編輯的關係很密切？

寺田 雖然狀況因人而異，但比起插畫家，漫畫家和編輯的工作關係確實更緊密一些。

——您和鳴原先生的漫畫不是採這樣的合作模式嗎？

寺田 鳴原先生本身不是漫畫編輯，是雜誌編輯，因此做法和傳統漫畫編輯不同。而且他雖然掛名編輯，但更

像是企劃或提案者，所以寫完原作故事後，要怎麼畫就完全由我作主了。

——那麼，比較像是您獨自畫漫畫的感覺嗎？

寺田 我想每一位漫畫家畫漫畫時都是自己一個人，差別只在於，期待編輯給予多大的協助。像我是希望編輯擔任督促我的角色……

——因為您做事慢吞吞的嘛（嚴肅）。

寺田 （起身，默默下跪）不過，漫畫和插畫明顯是不同的東西，漫畫主要描繪的是故事和角色，用分格拉出時間軸，表現的形式也多彩多姿；插畫則只能用一張圖說故事，而且不是自己的故事，是別人的故事，因此講求解讀他人想法的能力，兩者截然不同。漫畫的一格，不見得要畫得鉅細靡遺，畫得太細反而會拖慢閱讀速度。

——讀者會忍不住停下來多看幾眼。

寺田 嗯。如果你不希望讀者停下來，就得適度放手。而這需要刻意控制，因此用一張圖講完故事的方法，無法直接套用在漫畫上，這樣不只畫起來很累，也不有

趣。雖然也有像松本大洋※6那樣遊走在兩者邊緣的作品，但那也不是人人都辦得到的事情。配合漫畫調整圖畫精細度，需要講求敏感度，這不是一朝一夕就能培養起來的。

單張畫和分格漫畫的趣味感覺很像，但其實不同。我現在很長一段時間都在畫插畫，如果哪天突然要畫漫畫，得花點時間找回感覺。因為我會有一陣子無所適從，想不出要怎麼呈現。論漫畫家的身分，我一直都是新人，最新鮮的那種——

貶意上的——畫沒幾下就想休息喝咖啡了。喝咖啡，人新鮮！

(裝作沒聽到) 先不論新不新手的問題，畫漫畫很花時間的。

寺田 到頭來，如果考量成本問題，漫畫家這一行，只有出名的人才能回本。論工作性質、工作量，個人連

載漫畫都是件苦差事。如果能闖出名堂當然是好事，但沒名氣的時候辛苦得很；而且想出名也很花時間。

以前發表漫畫的管道基本上只有雜誌，但現在形式很多元，有時候同人※7作品還更賺錢，因此也有人靠畫同人謀生。不過，這也只是想在哪裡打拚的問題罷了；我完全不瞭解同人的圈子，所以沒辦法談什麼，但確實有人在這個圈子畫了自己滿意的作品並獲得回響，賺了錢、找到自己的棲身之地。

網路漫畫也是，心態上有人做得到、有人做不到。原本想憑藉自身作品闖蕩的人，還要懂得調整自己，配合有利可圖的企劃。這很辛苦，也牽涉到資質的問題。

我在插畫方面有辦法回應他人的需求，但畫漫畫時反而很堅持自我，完全無法乾脆地配合別人，沒辦法接受摻雜廣告性質的漫畫，或配合企劃創作的案子，除非剛好和我的興趣相符。

不過這樣說起來，或許漫畫家都是這樣。人多少都想在某些事情上保留自己的任性，像我就是把任性留給了漫畫。如果有人說我是因為靠插畫吃飯，才會覺得漫畫賣不賣都無所謂，我也百口莫辯，但我真心覺得這種個人特色鮮明的漫畫還不賴。我以前就很喜歡這種漫畫。漫畫還是多元一點比較好，日本的漫畫也是因為題材豐富又有深度才這麼出名。

我現在雖然沒看少年週刊上連載的漫畫，但我並不討厭。能在那個圈子一展長才的人，就代表他適合在那上面創作；不適合的人待在那裡也不能怎麼樣，但這並不代表他們作為漫畫家來說低人一等。我完全不認為所有人都應該想辦法畫出暢銷漫畫，就算一部漫畫只有一個人能夠理解，也一定有其存在的理由。

——您是這樣看待漫畫的？

寺田　我認為漫畫基本上還是屬於個人的東西，也希望能用自己的方式畫出滿意的作品。但我不會故意畫出難以理解的東西，我畢竟是娛樂產業的人，還是會顧及娛

〈虛擬角色的力量真的很強〉

寺田　如果探討漫畫和插畫象徵性的定位，插畫通常用完就沒事了，很少再收錄進畫冊出版。可是漫畫家比插畫家更常出畫冊，像我也覺得自己的畫冊比較像漫畫作品集錦，不是插畫集。世上比我優秀的插畫家星星一樣多，但幾乎沒有出畫冊。雖然像是中村佑介※8的畫冊就賣得很好，但我覺得創作主題偏虛擬角色的插畫家，可能是因為筆下角色受到喜愛，畫冊才會賣那麼好；而這一點我認為和漫畫是一樣的。

——也就是說，大家喜歡的是中村先生筆下的女孩子。

寺田　像奈良美智也是。雖然他是藝術家，不是插畫家，不過我認為他將自己創作的角色化為大眾認知中的藝術品，也是同樣的意思。

然後我就想，那些畫風寫實、作品維妙維肖的插畫家怎麼都不出畫冊？我自己很喜歡看別人的畫，也想買

他們的畫冊，可是都沒人出。要說日本人沒有看畫的文化我也認了。或許日本人不會為了圖畫本身付錢；比較願意付錢的東西是那些虛擬角色。這可能是因為日本人將「可愛」視為一種附加價值，心想自己都花錢看畫了，總要多一點附加價值才划算。而所謂的附加價值，可能是「可愛」、「可怕」、「奇怪」，總之就是角色具備的特質。

一張沒有角色的圖，很難創造自己的經濟價值。所以，就算一直畫角色以外的插畫，到頭來這些作品恐怕對自己也沒什麼幫助。過去那些頂尖知名插畫家在年事已高、工作量逐漸減少的情況下，光憑沒有角色的插畫，恐怕也沒能吃上幾餐。這真的很困難，我和空山（基）先生經常討論這件事。

空山先生技術高超，善於建構世界觀和運用色情元素，但他的主題也常常是海報女郎之類的，我覺得那還算是虛擬角

色，具有「動人性感女郎」這項附加價值。我的插畫基本上是在畫角色，我也有自覺我是畫這種插畫的人。所以說，日本漫畫裡的角色，存在感非常強大。日本真的是一個熱愛虛擬角色的國家，像我也很喜歡凱蒂貓。那些用漫畫吸引到的粉絲，是很龐大的財產。

——畢竟粉絲一旦喜歡上漫畫中的角色，就會一直喜歡下去。

寺田　就是說啊。我看江口（壽史）※9先生的作品也是這麼想的，覺得大眾漫畫真的好厲害。因此我個人覺得，畫漫畫可以幫未來的自己一把。當然，畫出來沒人看的漫畫，恐怕難以在未來有所助益；但我強烈認為，長期創作有人看的漫畫，終究會在之後拉自己一把。插畫家的職業性質是替人畫

圖，只要一直有工作做就沒事，但萬一某天案源斷了，過去畫的作品對大多數人來說可能都是沒有幫助的。如果有自己的作品，例如自創的角色或漫畫，未來就有機會成器。因此，為了

幫助未來的自己，必須持續摸索屬於自己的作品，無論是漫畫或插畫，不然我總會擔心這種對自己有幫助的東西會愈來愈少。實際上，有自己作品的人，才能在這個業界留下來。如果每次工作都只是交差了事，難保哪天不會陷入沒東西好畫的狀況。

——您的意思是，就算自己現在超搶手，光是處理案子就忙不過來，也不能甘於現狀，否則未來可能很辛苦？

寺田　因為那基本上是被動等待的狀態。就算是插畫的工作，也只有在某個地方為自己創造立足之地的人才能存活下來。我認為將案子視為自己的作品、積極套上個人風格的插畫家，才可能長年活躍。

宇野亞喜良就是最典型的例子；他是我讀高中時喜歡的插畫家，現在也還在檯面上活動。這樣的插畫家，畫出來的作品往往具備屬於自己的角色性，就連風景畫也能明顯看出其個人特色。

——意思是一眼就能看出「這是誰的作品」，對吧？

寺田　沒錯。這件事非常重要。所以無論畫漫畫或插

畫，其實某方面都需要追求自己無可取代的地位。

〈思考二十年後和即將死去的自己〉

寺田　回顧這系列訪談的目的——怎麼以畫術為生？我原則上打算畫圖畫到死，所以是以此為大前提，談論怎麼做才能實現目標；為了我自己。在我體力還能負荷的前提下，假設我可以活到九十歲，我會想一直撐到九十歲。而我現在正在摸索該怎麼辦到這件事。

我現在能接到工作當然萬事大吉，但也難說哪天突然就沒工作做了。所以我不得不想，也忍不住去思考，到時候我要怎麼繼續靠畫圖生活。只有不到三十歲的人不用想這件事，因為我覺得年輕人沒那麼早死。

——畢竟年輕時還有時間可以寄託夢想和希望。

寺田　只有十幾二十歲的人，才有資格說什麼「雖然我現在沒沒無聞，但將來一定會闖出一片天」。基本上，人在健康的時候不會思考死亡。但現在我已經認知到死亡，甚至開始關注自己要怎麼一路畫到掛點的那天、思

考該怎麼辦了。

——這都是為了畫到生命的終點呢⋯⋯

寺田　這系列連載，就是我在吶喊：「誰來教教我該怎麼做到這件事！」

「可能要靠賣畫，也可能要靠暢銷角色，我不知道，但我覺得完全不思考很危險。人要活著才有辦法畫畫嘛。

——的確，人都活不下去了，還談什麼畫畫。

寺田　所以首要之務是活著，再去思考如何在這個前提下畫圖謀生。成天漫不經心，萬一到最後沒圖可畫就完了，因此大家通常會努力打下自己的立足之地。

但我也不是要大家算得很精，而是要打開胸襟，想想自己十年後的定位，以及二十年後想要做什麼，然後視情況調整自己。

——您是從什麼時候開始決意像這樣，臨終之際躺在床上也要帶著素描簿？

寺田　二十多歲的時候還沒想過，因為那時候我覺得自己還不會死！

——那麼是過了三十才開始想的嗎？

寺田　我也是快四十了才開始想。以前我知道自己會死，但並沒有真正理解這回事。

後來認識的人、親人一一離世後，我才意識到自己也會死，真正體會到死亡。這不是什麼很悲傷或難過的事，人終有一死，我也只是在討論該怎麼辦而已。到了這把年紀，會想這些事情也很正常。

寺田　對，要往哪個方向拉都沒問題，斷了也可以換一條，再不然改穿兜襠布也行，就是這麼輕鬆的感覺。

基本上，我現在只要還能畫圖度日就滿足了，我的大目標就是這樣；但萬一我明天突然患上絕症，或突然拿不起畫筆了，我可不希望自己因為不曾想過這些事情而怨天尤人，我希望到時候有辦法慶幸「自己能畫到今天」。平時思考自己想要過上怎麼樣的人生，絕對有它的意義。

雖然也不是非想不可，但我不希望自己回天乏術的時候還要找藉口或悔不當初，所以我還是多少會掙扎，爭取一個自己的位子。每個人的做法都不同，

有人靠政治謀略、有人精打細算地當隻鐵公雞，這都是個人選擇。

——您從四十歲左右開始思考十年後的情況，如今十年過去，您是否走到當初設想的位子了？

寺田　沒有。我們要明白，人算不如天算，不然事與願違時打擊會很大。我不是叫大家別抱持希望，但是希望要像褲子的鬆緊帶一樣。

——伸縮自如。

※1　《銀河鐵道999》為日本漫畫家松本零士的作品，星野鐵郎是該作主角，因為希望將自己改造成長生不老的機械身體，於是和神祕少女梅德爾一同搭上銀河鐵道，展開冒險旅程。前面寺田克也說的最後一句話，刻意採用了岡山地區的方言。

※2　千代富士（1955-2016）：日本相撲力士，第五十八代橫綱。

※3　GAGA Corporation：日本製片商。

※4　ASCII是一間日本出版社，專門出版電腦資訊相關書籍與雜誌。目前已無實體，業務內容併入角川集團。

※5　DAVE音近日文中的胖子（DE·BU）。

※6　松本大洋（1967-）：日本漫畫家。代表作品如《惡童當街》、《乒乓》。

※7　同人：基於興趣組成的社團，或個人出於興趣創作的非商業出版作品。

※8　中村佑介（1978-）：日本插畫家，主要代表作如《春宵苦短，少女前進吧！》的人物原案。

※9　江口壽史（1956-）：日本漫畫家，插畫家。知名作品如電影《藍色恐懼》的人物原案。

14 賣畫經驗談

〈我在美國辦了展覽！〉

——您現在人在洛杉磯啊！咦？那邊現在不是清晨嗎？

寺田　我已經完全進入早睡早起的老人模式了，沒有問題！（當地時間凌晨三點。）

——我們現在透過Skype通話，寺田先生在畫的東西也看得很清楚！他正在畫標題。下面那個像披薩咬了一口的東西是什麼？

寺田　什麼也不是！常有人會問我

在畫什麼，但我也不知道，我只是隨便亂畫，沒想什麼。千萬別以為任何事都有意義啊！

——噫！我錯了。但大多人會問畫圖的人這個問題，也是出於好奇吧？

寺田　也是啦，總會想問的嘛～因為好奇嘛～

——大家只是想問問看，就算對答案不太滿意，也沒有關係。

寺田　竟然不需要滿意的答案嗎!?這好像是滿女性的想法，像我就很愛講道理，所以聽女性說話時，也會忍不住想下個結論，說什麼事情是怎麼樣之類的。

——這麼說起來，男性好像普遍會這樣。

寺田　然後對方就會不太高興，說她不是那個意思，只是希望我聽她說而已。我以前完全搞不懂這是怎麼一回事，花了五十年左右才明白，所謂「聽她說一下」，真的只要聽她說就好了。

——太久了吧！不過，對，就是字面上的意思。女性只是希望有人聽她說話，並沒有尋求理性的正確答案。

寺田　我至今也挨了不少罵，像是「誰在問你這個啊」之類的。先不談這些了，我現在人在洛杉磯。我已經移民美國了。

——我已經聽說您人在洛杉磯了，但您並沒有移民吧。

寺田　妳說對了，我沒有移民，也沒有這個打算！我只是待在這裡一陣子而已。這陣子我在這裡連續辦展，而這次跟去年一樣，是辦在洛杉磯這邊一家畫廊，我兩個禮拜前就過來處理剩下的工作了。因為這裡是畫廊，也會賣畫，所以今天我就來談談現場賣畫

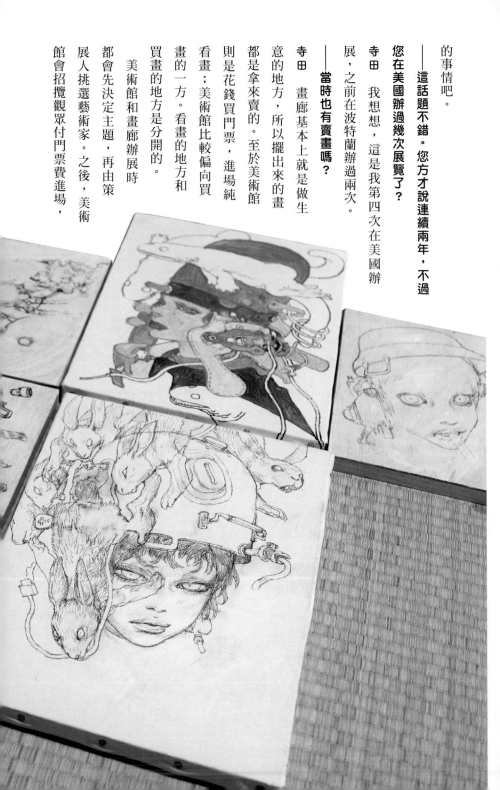

的事情吧。

——這話題不錯。您方才說連續兩年，不過您在美國辦過幾次展覽了？

寺田　我想想，這是我第四次在美國辦展，之前在波特蘭辦過兩次。

——當時也有賣畫嗎？

寺田　畫廊基本上就是做生意的地方，所以擺出來的畫都是拿來賣的。至於美術館則是花錢買門票，進場純看畫；美術館比較偏向買畫的一方。看畫的地方和買畫的地方是分開的。

美術館和畫廊辦展時都會先決定主題，再由策展人挑選藝術家。之後，美術館會招攬觀眾付門票費進場，

至於畫廊基本上是個人經營，所以會是賣畫。不過，畫廊也分成各式各樣的型態，有些可能是藝術家付費租場地辦展，或是畫廊老闆邀請藝術家來辦展。

我這次是受到畫廊邀請，萬一作品完全賣不出去，就是雙方一起虧損、一起橫死街頭。

——**無論如何都要避免這種狀況發生呢。不過畫廊今年也邀請您，表示您去年的個展在業績上也很成功吧？**

寺田　嗯，去年賣得還可以。然後畫廊老闆問我明年要不要再辦，我一時得寸進尺就答應了。可是這一年

實在過得太快了，太誇張了，怎麼快成這樣？

我平常接案子是能接就盡量接，所以都是趁每個案子之間的空檔畫畫廊要用的圖。可是這次我沒有控制好時間，一直壓縮到個展的準備期。直到兩個禮拜前，我連一張畫都沒有完成，就直接飛過來了。我還像《宇宙戰艦大和號》的真田志郎一樣，說：「我早就猜到事情會變成這樣。」

——像真田志郎……

寺田　對，像真田志郎。我在處理其他工作時，就趁機畫了展覽上也能用的東西。設想夠周到吧！雖然我心想可能用不到，但以防萬一還是帶了過來，結果還真是做得太對了。那張畫很大，這樣畫廊的牆面看起來也不至於太空了。

這次展覽的主題，是上一次展覽的鍋盔女孩，Hot Pot Girls捲土重來的感覺。

「Return of the Hot Pot Girls」

——鍋盔少女回來了！聽起來好像B級搞笑片的標題。

寺田　這樣就好！應該說這樣才好！

——所以連續兩次都是同一個主題？

寺田　完全一樣的話實在太沒意思了，因此這次我刻意穿插了蜥蜴、狗、牛、鳥等動物。原本以為這下搞定了，沒想到卻發生一椿慘案！

——什麼慘案!?

寺田　我的檔期在展覽會之前真的排得很緊，原本心想至少能趕在開幕前畫好這些圖，殊不知我突然接到一通聯絡，問我某某日截稿的工作處理得怎麼樣了，我整個人崩潰慘叫。

——您忘了嗎？

寺田　這樣講有語病！我只是不記得。

——您只是換個講法而已。

寺田　嗯，所以我連忙處理那份工作，結果占掉了兩天的時間。雖然是我自找的，但這真的很傷。結果我直到展覽開幕那天的開幕前兩個小時，都還在趕工。

——那展場布置怎麼辦？

寺田　畫廊老闆說他會想辦法搞定，替我打氣，然後拿數位相機拍下所有畫到一半的圖，按原尺寸印出來，安排各個展品的位置，這樣展覽當天只要對好位子、掛起來就好了。

——真是個好老闆。

寺田　Thank you, Eric！

——兩小時前才畫完，真是太驚險了。

寺田　是啊。最後幾天真的很緊張，我也難得覺得：「這下完蛋了，我乾脆死一死算了！」但也只是想想而已啦。

——總之，展覽總算是辦成了！

寺田　（目光飄走）遵命。那我們談談這次的主題吧。這種個展的主題，通常都源自突發奇想，但如果全靠突發奇想辦展，內容會很零碎，觀眾也會一頭霧水，不知道自己在看什麼，又要怎麼看。

就像我剛才說的，平常不畫畫的人會預設一張畫是畫

——辛苦您了！下一次請您好好準備！

什麼，並詢問作畫人。他們期待畫具有某種涵義，因為沒人告訴他們可以自由賦予畫作意義，都是以「這張畫一定有某種意義」的心態看畫。

——的確，會想要揣摩畫圖者的意圖。

寺田　但畫圖靠的就是一股衝動，很多時候畫圖的人自己也不明所以。因此就算要我解釋，我也常常很難說清楚。但如果我說我畫成這樣沒什麼意思，那些認為畫作有意義的人就會覺得：「那這幅畫到底是怎樣？」

——他們聽到您說畫沒有什麼意義或原由時，會覺得很掃興吧；雖然認為一張畫有意義也只是一廂情願。

寺田　是啊。如果對方認為「人做事一定有意義」，我也很難解釋「我畫圖靠的是一股衝動」。「人做事一定有意義」的想法，很容易發展成「人一定要工作」或「活著一定有意義」之類的觀念，可是藝術或畫圖離這些觀念很遠，要說有什麼意義，頂多是讓人們享受自由吧。

但如果我說「這張畫沒有意義」而讓對方感到失望的話，站在娛樂產業的角度來說也是自討沒趣，所以我後

賣畫經驗談

來都會找一些理由搪塞。

像這一次，我決定畫鍋盔女孩的當下，並沒有什麼特別的涵義。但是生活在現在這個世界的我，之所以選擇畫這個主題，肯定是受到某些時間和地點的影響。換句話說，我只可能畫出我知道的東西。而所謂「知道」，就是我的生活經驗。我不是活在什麼遠古時代，也不是江戶時代，我只能畫出我活在現代所感知到的事物。就這點來說，我認為任何畫作都與現實有所連結，世上並不存在與現實完全脫節的畫作。

先不論那些隨意連結不知道哪個世界或時代的人，一般人畫圖都是這麼一回事。所以，如果真的要探究一張畫的意義，其實也可以挖出很多東西。有時自己

在說明的過程中也會恍然大悟，而一旦察覺自己「為什麼選擇這個主題」，就可能重新瞭解自己的繪畫動機。

我相信每張畫背後都找得到這樣一扇後門，可以瞭解這張畫的來由，雖然過程很像解謎就是了。通常對方聽我解釋後會很開心，因為畫有了方向。

——所以您是為了回答別人，才探索意義的嗎？

寺田　沒錯。我沒必要為了我自己找個意義。但假如我畫一畫陷入窘境，還是會反思「我為什麼要畫這幅畫」。像這樣一度回歸原點，有辦法大致解釋這張畫有什麼意義。；先不論這是不是百分之百正確的。

——原來如此。包括之前波特蘭的經歷在內，這次是您第四次在美國辦展了。在此之前，您也接過美國出版社

創作出來的作品，我就會清楚其中的脈絡，有辦法大

的工作，在雜誌上畫圖；今年（二○一四年）還在黑馬漫畫出版了插畫集。請問國外的人是透過什麼機會而認識您的呢？

寺田　這點很清楚，主要是受到遊戲和動畫的影響。

—是因為《VR快打2》嗎？

寺田　《VR快打2》是其中一個原因，不過影響最大的是《血戰：最後的吸血鬼》（BLOOD: THE LAST VAMPIRE）。隨著網路普及，美國也能直接觀賞這部作品。《血戰》打動了美國這邊的電影人，他們也因而認識我這個負責設計角色的人，於是算起來十多年前，我首度參加了聖地牙哥國際漫畫展。

—我記得《血戰：最後的吸血鬼》是二○○○年在日本上映的？

寺田　《血戰》上映一、兩年後，某個生產GK模型※1的日本廠商裡有我認識的人，他邀請我在他們的展場攤位上辦簽書會，那是第一次有人帶我參加國際漫畫展。我原本以為美國應該沒有人知道我，沒想到簽書會來

了很多人，其中八成都是《血戰》的粉絲。來排隊的人與其說是我的粉絲，比較像是衝著我《血戰》人物設計師的身分，每個人都請我畫女主角小夜的圖。

—是那個身穿水手服、頭上綁辮子的女孩吧？

寺田　是手持日本刀、眼神凶惡的女孩……（畫出疑似小夜的圖。）

—等等！小夜才不是長這樣（↑喜歡小夜的人）。

寺田　當時我替大概一百人簽名，我很驚訝，原來日本動畫在美國竟然這麼深得人心。隊伍裡面也有很多人表示自己任職於動畫工作室，就是說也有不少創作者。從這個意義來說，我發現日本、美國、歐洲透過作品產生了聯繫。

那是我第一次在美國辦的簽書會。後來我因為其他事情，認識了波特蘭某間畫廊的老闆，對方也問我要不要在他們畫廊辦場秀（Show）。

—「秀」是指個展嗎？

寺田　秀～是這個意思。

——是、是。

寺田　我的插畫都是以印刷為前提畫的，所以我早期對展示原畫沒有興趣，但當時不知怎麼搞的，覺得試試看也無妨。我第一次在波特蘭辦的個展，比較像是透過以往案子畫的作品自我介紹，沒有什麼新作品，但還是有不少人來參觀，我也開始意識到獨立辦展的樂趣。

除了看到很多美國粉絲來逛展讓我很高興，也有很多畫廊原本的客人，他們來的時候並不知道現在展的是誰的作品，但看了也說很有趣。

——原來也有一些不知情路過的客人。

寺田　對啊。我沒碰過這種事，就覺得很好玩。如果是簽書會，會來的就只有粉絲，我原本還以為個展也是差不多的情況。

而且，我也很慶幸他是用「秀」這個輕鬆的字眼。如果說「個展」，我應該會很緊張。

那次展覽的主題比較偏向「寺田克也的工作插畫展」，是以印刷品為主，也有將我其他案子的鉛筆草稿裱起來，當作鉛筆畫販售。不過那也讓我體會到，用紙筆畫一些展覽上拿來賣的東西還挺有趣的。當時我也頭一次覺得，單純展示印刷品沒什麼意思，還是希望能讓來逛展的人看到原畫。所以幾年後，我在同一間畫廊辦了一場全部都是原畫的展覽。

我就像這樣，做了某些事，有所回饋並慢慢發展。實際行動才可能產生反應，而種種經歷串聯起來，成就了現在的我。像是在美國出版《大猿王》、在美國以前的遊戲雜誌上畫圖，許多事情牽在一起，多少打下了我在美國賣畫的基礎；也可以說讓許多人成為我的粉絲，願意付錢購買我的畫作。

我主要是以插畫家的身分維持生計，因此對銷售原創作品一直沒有太大的興趣。早期我也有一些成見，會將畫插畫和賣畫當作兩件事來看。

——您的意思是，插畫家不會特地畫圖來賣嗎？

寺田　我個人是這麼想的。我的工作是將圖畫的使用權轉讓出去，經過印刷後才算完成，所以我並不執著於原

畫。但我有點把這兩件事情分得太開了，辦過展覽才感受到，畫圖這件事本身就可以讓別人開心，也才覺得，工作上畫的圖，和別人願意購買的畫，其實都是畫出來給人看的東西，沒有差多少。辦展也有辦展好玩的地方。

基本上，畫工作用的圖不會讓我產生壓力；不過在完全自由的狀態下，自主制定計畫並畫原創作品，也挺有趣的。賣畫賺來的錢又能充當生活費，所以這確實也是一種「以畫術為生」的方法。如果用畫家或藝術家來稱呼這麼做的人，可能稍嫌高高在上，但這對我來說已經很稀鬆平常，我也覺得不需要再將兩件事分開來想了。根本沒必要分門別類。

以前我覺得「畫家」這個稱呼，在日本聽起來有種特殊的涵義。

——確實有一種權威感，或是說不太容易親近吧。

寺田　一般人的印象都是這樣，感覺這個稱呼很沉重，怎麼會這樣呢？我覺得是因為日本的美術教育不夠成熟，大家面對自己不認識的畫家，總會露出一種似笑非笑的尷尬神情。

——才沒有這回事（笑）。

寺田　我以前覺得畫家是不同世界的人，才會有這種奇怪的偏執，後來發現，其實事情沒那麼複雜。自己嘗試過後也多少明白，將畫作擺在畫廊供人欣賞，有人喜歡可以買下來，這也是一種娛樂產業。一開始我還以為自

己得到場，然後講些什麼。

——要講什麼？

寺田　我就覺得藝術家之類的人，好像都要有什麼主張才行。後來發現，沒有也沒關係，有時候看的人自己會找出意義。

但我相信，肯定也有藝術家藉由畫畫貢獻社會。表演者為了堅持自己的表現手法，必須對抗常識。在我本來

的想像中，所謂的藝術家、畫家、表演者，是因為有想說的事情而存在的；後來慢慢覺得畫圖賣人也沒什麼問題，像漫畫就是在做這件事。

只不過，我剛才也說，任何畫出來的東西都會產生某些意義，我也不希望自己的作品淪為牆上的裝飾而已。

——掛在牆上不好嗎？

寺田　我不是這個意思。我希望大家掛起來，但不希望

壁一部分的圖畫，在表現手法上，就是由一堆為了融入牆面的元素所構成，平淡無奇、跟壁紙沒兩樣。我想畫的不是壁紙，而是別人看到時會有所悸動的東西，就算是會讓人疑惑「為什麼這樣畫」也好，重點是會不會尋求那幅畫的意義。妳也不會期望壁紙有什麼意義吧？

——不會。而且那種壁紙會讓人靜不下心來吧。看畫的時候倒是會像剛才一樣產生疑問，脫口問您：「在畫什麼？」

寺田　把畫掛在牆上完全不是問題，但是出於喜歡而買下的畫，和因為放在房間好像很適合而買下的畫，意義完全不一樣。

我不希望大家買某張畫，只是因為和自己的房間很搭；那是我親手繪製的畫，世上就那麼一幅，將這張畫交到別人手上是有意義的。我希望買下這幅畫的人感到高興、因為買到獨一無二的畫而高興，而且買家

我的畫變成室內裝潢用品。我的意思是，「為了裝飾家裡而買的畫」和「因為喜歡畫中角色而買的畫」是完全兩回事，我不喜歡我的畫只是擺在那邊。那種會成為牆

擁有這幅畫時，也會產生「這件作品是為我而畫」的感覺。如果一幅畫莫名吸引你，讓你產生「就算有點貴也要買下」的心情，就代表那幅畫觸動了你的心弦。買回去後掛在牆上，每天只瞄個一眼也無所謂，我希望自己畫出來的作品，能讓人每次看了都心想：「我果然很喜歡這幅畫。」

有趣的漫畫也是這種感覺吧？看完之後，內心之所以會留下一些感觸，是因為其中投注了作者的個人特質，我想要創作的就是那樣的東西。

有人願意花錢買我的畫，是件很不得了的事情。因為我這種水準的畫，不會有人出於投機目的而購買。我的畫不像那些昂貴的高檔藝術品，沒人會買來投機，也無法保證轉賣可以賺到價差，所以真的只有那些真心希望以當下價格購買的人才會買。

我畫圖是希望讓人覺得我畫的東西很有趣，無論是大量印製的漫畫、還是插圖，我都抱持著這種心態，而現在我創作單張畫時也有了同樣的心態。所以，我已經接受自己在畫廊辦展和賣畫了。

〈努力獲得別人的認同〉

寺田　但比起我的主張，買家對那幅畫有什麼感想才重要；插畫和漫畫也是。我們逛書店時，不是偶爾會對某本書的封面感興趣，而拿起來一看嗎？這就顯示了封面的力量有多大。

──這種情況滿常見的。

寺田　書籍封面是設計師和插畫家的共同創作，但也是先有書本的內容，才有封面，可以說封面體現了書籍的內容。如果你喜歡一本書的封面，通常也會覺得內容不錯。這也是當然的，因為封面是根據內容設計。

──我以前會看封套買唱片，這樣買也很少

踩到地雷。

寺田　是不是？雖然也有一些作品內容差勁，但設計師太優秀、封面做得超好；或是反過來的情況。但撤除這些不幸的邂逅不談，人基本上都會被呈現出核心內容的事物所吸引。如果一樣東西沒什麼內容，自然容易被忽略。所以，無論是我參與的工作，還是我畫的圖，我都希望能做出吸引人的東西。

我至今看過許多令人難以忘懷的畫，也期望自己的畫讓某個人產生同樣的感覺。這部分無關行銷，而是如何相信自己喜歡的東西。要打從心底相信自己的喜好，並盡可能轉化成最純粹的表現形式。轉化得愈順利，愈有機會創造出無可替代的作品。

而基於惰性製造出來的東西，往往很難得人喜愛；那種隨便做做的書封，也很難打動人心。

——而且也會擔心別人看穿自己做事態度隨便吧。

寺田　要告訴自己別人一定看得出來，實際上別人也真的看得出來，所以要用心將自己的喜好轉化成圖畫。順利的話，絕對不會落空。我為畫廊的展覽畫了這麼多張畫，其中也有幾張我自認轉化得不錯的，而這種作品通常第一天就會賣出去。

——果然大家都看得出來。每個人的感覺其實也不會差太多呢。

寺田　重點是要如何讓自己的作品像談戀愛一樣，令人滿腦子想個不停、揮之不去，最後決定買下去！我就是一再地做這件事。雖然期望落空的時候很難受，但我依然只能相信世上有人與自己的感覺相同，帶著信念創作下去。狀況對的時候，我自己覺得不錯的作品也會先賣出去。

好比說，我認識的人來逛展，也會說：「那張圖果然賣掉啦？我就覺得那張畫得不錯！」然後我就想，原來對方跟我有同樣的感覺。但別人終究不是我，有些作品就算我自己覺得再好，也還是賣不掉。不過大多時候，我覺得好的，也一定有其他人同樣覺得不錯，只要這種狀況依然存在，我認為自己就能繼續從事這種娛樂

產業。

這就好像，我跟別人在某方面心意相通。心意相通時自然沒什麼問題，但不相通的時候就很恐怖，例如：我明明覺得某件作品很好，卻完全賣不動；或是我的感覺與他人脫節，這種時候我就會開始思考怎麼辦，把自己搞得愈來愈緊張。

——一直創作只有自己覺得好、卻無法引起他人共鳴或感動的作品，聽起來真的滿可怕的。

寺田　我一直有這種恐懼。不是會有這種狀況嗎？自己覺得有趣到不行，其他人卻沒反應。我也不是完全沒碰過這種事，我明明覺得很有趣、大家卻都沒反應。我的冷笑話也是！

——嗯，我會忽略冷笑話啦。

寺田　雖然我沒說出口，但內心都會想：「啊，這樣不好笑嗎？」不過這也很正常，因為別人和自己是不同的人。話雖如此，我相信還是有辦法配合對方、調整表現方式，創作時也會有所留意。

不過我不確定是自己太落伍，還是走得太前面才這樣；偶爾我是走得太前面。假設後來有類似的東西亮相，別人多多少少也體會到那種樂趣，我才清楚「原來這東西有趣的地方在哪裡」。

事事終究繞不開流行趨勢的變化，而且有些情況下，我們得經過別人解釋才能通曉一項事物。體育就是最好的例子，得先瞭解規則才能好好享受，不是嗎？

——的確是這樣。

寺田　賞畫也是一樣。有些主題完全不知道該從何看起，甚至連畫圖的人自己也不會解釋。可能畫圖的人覺得這張畫很棒，畫得很拚命，卻不知道如何讓人明白這張畫的好。看畫的人也會希望有個指南之類的。

但有時候，當我看到同樣的事物，在其他地方以完全不同的角度表現出來時，我會突然明白該怎麼解釋。就像有些作品登上大眾媒體時，也會有人教大家如何欣賞，不是嗎？好比說某些作品單獨看可能很毛，搭配另一樣東西一起看卻變得很可愛；或是用以前的眼光來

看很奇怪，現在卻變得很酷。像這種有既定欣賞方式的東西，必須連同欣賞指南一併交給觀賞者，告訴他們要這樣欣賞，他們才會理解箇中滋味。如果缺乏說明，很難讓人信服。但作品不被接受，不代表作品本身很糟糕，我前面探討的事情只限於「能被理解就好的作品」。

——像卡莉怪

妞早期的宣傳影片，單獨看可能會讓人覺得不舒服，但整體看下來就會覺得可愛。

寺田　就是這樣。她將可愛再往前推了一步，變成又怪又可愛的感覺，如果能成功讓對方瞭解這種感覺，對方就會接受作品。所

以，任何娛樂內容的創作者，都必須絞盡腦汁讓觀眾瞭解自己的想法──如果你是自己做開心的就算了。這系列訪談的重點是如何靠畫畫活下去，同時也是告訴那些沒有畫畫的人，我為了靠畫畫過活，一直在思考這些事情的節目。

──節目？

寺田　我認為這種感覺可以套用在很多事情上。

──也是，不只是畫畫的人和各種創作者，這也適用於所有工作上。

寺田　想讓別人瞭解自己企畫的優點，或探討某項產品是否符合這個時代，都是一樣的事情。除非我離群索居，否則無法忽視這件事情。我必須採取別人可以接受的表現手法，因此每一次創作時，都要在心中準備好這方面的指南。

足球也好、棒球也好，如果觀看體育競賽時，旁邊有人清楚講解規則，就會忽然變得有趣許多。不懂規則的時候，就會看不懂比賽到底在幹嘛；但只要有人好好解釋如何享受比賽，你就有可能看得很入迷。

──確實是這樣。像是歌劇、能樂※2，我也一直希望自己有天能好好瞭解並享受。

寺田　寶塚歌劇團、摔角也是如此，得有人告訴我們規則或切入點，才有辦法開始體會樂趣。所以告訴觀賞者規則真的很重要。

舉個例子，世上最好懂的，就是單純的格鬥技比賽了。人被打中就會倒地，這一看就知道。這時如果某一方再使出寢技※3，對手神情痛苦，看不懂發生什麼事的人可能會覺得很無聊；但懂的人因為知道那招有多厲害，使出來後對方絕對無法掙脫，就會看得血脈賁張。人通常會率先被好理解的事物所吸引，因此重要的是安插一些不懂規則的人也看得懂的部分，再想辦法循循善誘。剩下的就是對方對於規則的喜好問題了。

以圖畫來說，規則相當於顏色、形狀，好比看起來舒服的顏色、圖形，以及可愛的女孩、帥氣的男孩、令人產生好感的角色等等。角色插畫之所以容易理解，正是

比起戰爭
色情
更重要！

因為把臉畫出來給第三者看，而全世界的人都看得懂人臉在畫什麼。所以就方面來說，角色的力量很強。

替作品準備一個讓人瞬間理解的入口，這真的是一件很重要的事。當然，簡單易懂並不是一切，也有複雜而無法輕易理解的世界。只不過，我現在無論畫插畫還是漫畫，基本上都只求讓人看見！因此性質上仍然屬於娛樂的範疇。既然如此，一開始當然要提供一些好懂的東西，即使是畫廊那些個人性質的創作，這一點也不會改變。

這也是我的其中一項「以畫術為生」之道。以上是棚內報導！

※1　ＧＫ：Garage Kit的縮寫，原指歐美人在自家車庫製作的物品，後延伸為少量生產的模型之意。
※2　能樂：又稱能劇、能，是日本的一種傳統表演藝術。
※3　寢技：柔道術語，是將對手摔倒在地後加以制伏的招式。

15 畫圖的人能做什麼？

——二〇一一年東日本大地震時，有不少漫畫家和插畫家發起慈善義賣，自主製作同人誌和商品。就我所知，您也是其中的一員。

寺田 一開始我覺得自己無能為力，不知道畫圖對賑災有什麼幫助。但其實在那裡，每個人都有自己的角色；雖然馬上飛往現場清除瓦礫、供應熱食是對的事情，但不見得對每個人來說都是正確答案。我花了一些時間才意識到這件事，因為我當時很無力，覺得自己只能在家裡看著新聞、悠哉地畫圖。

畫圖的人比較不擅長即時應對狀況，不過我還是會想，自己身為畫圖的人能做些什麼？有賺錢的人可以自行捐款，也有人親自前往災區幫忙煮飯。我一直以來都過著與政治和社會無緣的生活，只憑自己畫的作品過活，所以在那種情況下，我一時之間也不知道該如何反應才好。

即使如此，長大後我依然強烈感受到「人不是一個人活著」，所以很想做點什麼。雖然我當時萌生這種社會化的念頭，但實際探討要做什麼時，我也很苦惱。一方面覺得我一個人也做不了什麼，又知道有做遠比什麼都不做好。

當狀況趨穩，我也開始考慮參與能以畫圖者身分回應對方需求的活動。正巧，生於岩手縣的吉田戰車※1，

和在非營利組織有人脈的尻上壽先生發起了這樣的活動，並邀請我參與。非營利組織的人說：「災民的生活已經徹底變樣、如今人心惶惶。我們不斷告訴他們，外地的人並沒有忘記地震，對災民來說這是很大的安慰。」我們畢竟算是娛樂產業的人，所以第一次的岩手行，大家也討論要從事怎麼樣的慰問活動。

參加者包含吉田戰車和幾位漫畫家，每位漫畫家都有自己的粉絲，也能發揮宣傳效果。這項活動的主旨是持續告訴大家「賑災還沒過去」，所以我們每年都會前往岩手交流，陪當地的孩子畫圖、畫肖像畫，起初也會在能力所及的範圍幫忙做點事。現在沒那麼多地方要清理了，因此每次去都像是去玩一樣，不過他們還是很歡迎我們過去。非營利組織的人說，兩、三年下來，志工也開始感到疲憊，需要一些娛樂，他們也很開心看到我們過去，我們聽了這番話也不疑有他。而且我們自己也挺開心的。

此外，我們也聯繫了許多人，一起製作書籍來進行義賣。不過比起義賣所得，我覺得最大的重點是告訴世人「我們在做這樣的事」。如果有非常知名的人物大聲疾呼，吸引一堆人響應並募得大量善款，這就另當別論；不過募集力沒那麼高的情況下，還不如拿自己賺的錢來捐，不必像這樣向外募款。我當時就覺得，將想盡一份心力的心情完全寄託在書籍義賣上，好像哪裡怪怪的，但畢竟每個人的想法不同嘛。

想盡一份心力的心情和行動能相互配合時，當然沒有問題，不過大家總會漸漸回歸自己的生活。然而，目前仍然有將近十萬人住在臨時住宅，對這些人來說，狀況並沒有改變，事情根本還沒過去。我們能做的頂多就是扮演讓大家知道「這群人每年都會跑東北辦活動」的角色，以漫畫家身分親臨當地，告訴外地人當前的狀況。像吉田戰車、尻上壽先生和其他成員，都有願意自己說話的粉絲。先不論這麼做到底有沒有用。

──各位前往當地並轉達現在的情況，我們外地人也會意識到這件事情的。

寺田　有時候，第一次活動時遇見的人，後來又會來參加活動。聽到對方過得朝氣蓬勃時，我們回程路上也會很振奮。

雖然我對於畫圖能不能直接幫助到別人，還是抱持存疑就是了。觀賞某些事物享樂這件事，在人類所有活動中，順序是排在最後面的。但就算只是臨時住宅，我認為人只要睡在屋簷下，多少能過上生活，娛樂就會成為必需品。

前皮克斯藝術總監堤大介曾發起一項慈善活動，叫「Sketch Travel」，我非常欽佩他能如此輕鬆地發起這項活動。他說做就做，迅速展開慈善拍賣並募得可觀的款項，毫不拖泥帶水。我也從中學到，這種事情不必想得太複雜，動起來就對了。與其煩惱怎麼辦，還不如馬上行動。

前陣子我去了尼泊爾，回來後尼泊爾就發生了地震。我心想，既然都認識了那邊的人，也想為他們做點什麼。剛好我辦了一場個展，於是找設計師朋友商量，打算在展場義賣一些東西，他也同意了。我們製作了兩款小誌（zine）※2，各一百五十本，採取一本最低一千日圓、最高捐助額不限的方式販售，結果募到了六十萬日圓。

——真令人開心！

寺田　然後我就捲款潛逃了。

——真令人失望！

寺田　這筆錢再加上我個人的少許捐款，全數捐給了尼泊爾山區和一個長期支持尼泊爾教育的團體。因為比起首都加德滿都，我更希望這筆錢能用在這些地方。

這次的募款活動，光靠我一個人是辦不起來的，多虧設計師和畫廊願意無償提供協助。我覺得大家像這樣同心協力推動一件事情很理想、很棒。但反過來說，我能做的也就這點事情了。

就這次的義賣和畫圖這件事來說，我畫了圖，而這些圖帶來了人及他們的協助，這可能是我所能做到的最佳形式了。

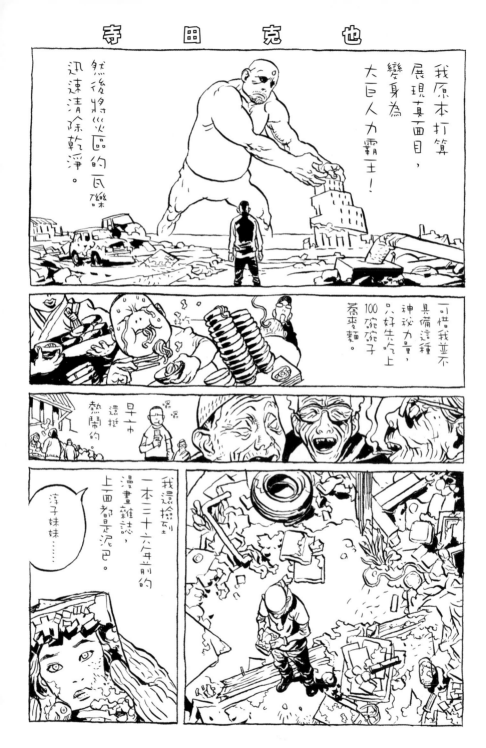

《100碗麵與沾滿泥巴的淳子還有笑容》

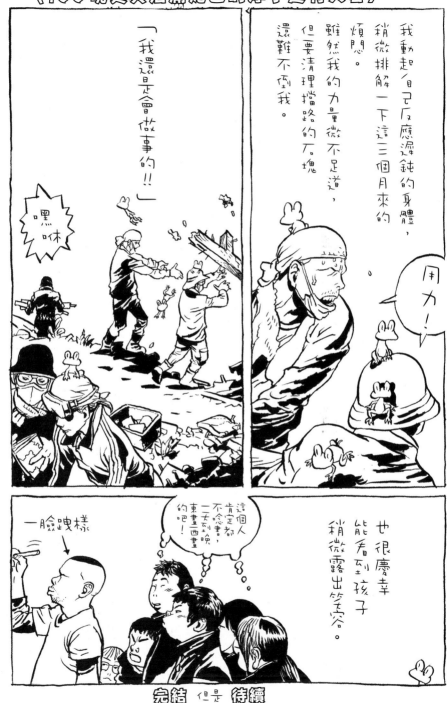

我動起自己反應遲鈍的身體，稍微排解一下這三個月來的煩悶。

雖然我的力量微不足道，但要清理擋路的石塊還難不倒我。

「用力！」

「我還是會做事的！！」

嘿咻

也很慶幸能看到孩子稍微露出笑容。

一臉睥睨

這個人肯定都不唸書，一天畫東畫西一天到晚的吧！

完結 但是 待續

〈100碗麵與沾滿泥巴的淳子還有笑容〉，月刊 Comic Beam 2011 年8月號
《岩手漫畫家賑災活動「合作漫畫」》

假設我賺了好幾億，當然可以獨自捐出幾億，但現實不是，所以必須借助大家的力量。即使力量微乎其微，也是聊勝於無。這就是我的想法；我基本上是個綜藝人，是漫畫GORAKU人，是漫畫GORAKU人啊。

——好的，我已經知道您有多麼喜歡《週刊漫畫GORAKU》了。

寺田　我其實不想太強調慈善性質，反而偏好為善不欲人知。

——但太低調的話，大家也不會知道這件事，這樣就募不到錢了。

寺田　正因為偷偷來賺不了錢，所以得講出來，尋求大家的協助，感覺這也是一種必要之惡。

——這並不是壞事吧？

寺田　我感覺差不多啦。但也不是說每個人都應該要捐款、負起社會責任！不是這樣的。

——容我提一些自己的事情。東日本大地震時，我看了很心痛，我想藉由捐款緩解這種痛苦。所以我捐款比較

不像是為了別人，而是為了自己。

寺田　那樣就夠了，有做比沒做好，而且雙方都能得到幫助。別人怎麼看、自己怎麼想的都沒關係，錢捐到了就好，個人感情在這件事情上並沒有那麼重要。但也正因如此，每個人都得思索自己能做什麼，像我是以畫圖者的身分思考自己能做的事情。

但這沒有一定的答案，只能見機行事。我們看到有人遇到困難時會伸出援手，不是嗎？簡單來說，這是人之常情。每次的狀況，能做的事情都不一樣，所以我們每次都免不了煩惱，但就好好煩惱吧。

※1 吉田戰車（1963-）。日本漫畫家。代表作品為無厘頭漫畫《傳染》。
※2 小誌：概念同「同人誌」，為非正式出版的小規模雜誌。

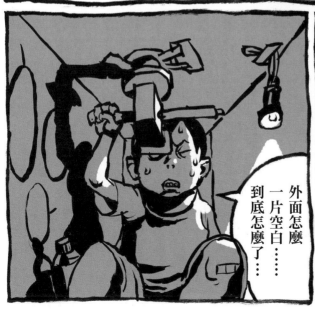

嗚哇

270

唔……

但是你活下來了，
來到這座「結束與開始」的夾縫。

你可以在這裡自由、盡情地玩樂，
甚至創造一座全新的宇宙。

我也是一百二十四億年前的次元地震中
唯一的倖存者，然後就一直待在這裡。

一開始我也好寂寞，
可是後來就習慣了。

我一次次創造又摧毀宇宙，
就這樣打發了不少時間。

你也會馬上習慣的，
所以也別難過啦！

我們今天就一起
吃咖哩吧！

還可以加豬排哦～

不要！

咦——？

啪

咦？

……唉

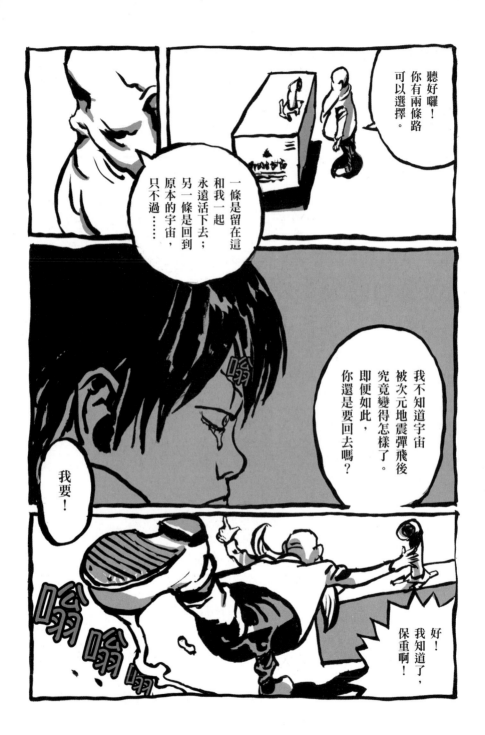

272

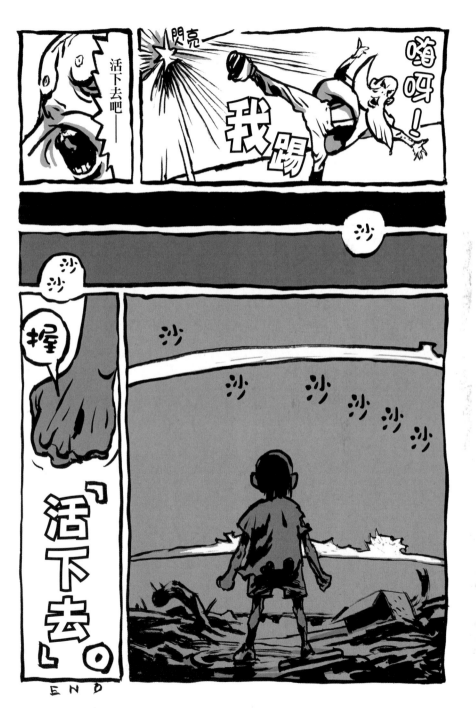

〈活下去〉（つづく），月刊Comic Beam 2012年7月號 專題創作
《LIFE with YOU, 3.11 ～一起活下去吧。3.11》（LIFE with YOU, 3.11 ～ともに生きよう。3.11）

16 我憑著畫畫走到今天

〈哪裡我都去〉

──寺田先生，您十一月都待在美國，請問您的英語流利嗎？

寺田 No流利！I can't speak English（我不會說英文）！

──您說的就是英文吧。話說回來，外國的工作都是用英文聯絡您的吧？

寺田 是啊，基本上都是寫英文。現在網路上也有翻譯服務，所以還勉強看得懂，但說就完全沒轍了。如果要我自己組織句子，我就會完全當機。畢竟我平常也不會用英文對話，導致要說的時候完全說不出來。我是靠視

覺記憶英文的，不包含聲音。

──您是靠視覺記憶單字嗎？

寺田 就像我看得懂某些日文漢字但寫不出來那樣。如果用聽的，又更一頭霧水了。

──那您實際上是怎麼和講英文的客戶對話呢？

寺田 一對一的時候就靠隻字片語，「我、飯、吃」之類的。不過牽涉到工作時，對方可能本身就懂日語，或者會派懂日語的負責人，因此還是有辦法溝通的。我的工作是畫圖，所以現階段不會講英文也不構成問題，但如果要我一個人和只會說英文的人談生意，那就慘了。我完全不覺得自己做的是美國的工作。雖然我有

在美國的出版社出版插畫集，但對面也是有會說日文的人負責。

——黑馬漫畫裡面也有會說日文的人啊？

寺田 有，有一個叫麥可的人，他日文流利到還有辦法講笑話。謝啦，麥可！

我沒有足夠的財力聘請隨行口譯，不過我是受邀去美國，所以對方會安排好口譯人員，不必我操心；但這也只限於我受邀的情況。

如果想正式在美國活動，無論如何都必須具備英文能力。但我的主戰場還是在日本，出國也頂多是作客，所以目前還沒問題。

我在洛杉磯碰到不少年輕的日本藝術家，還有從事動畫工作的人，很多人都是腳踏實地從英文開始學起，不像我不知好歹，說去就去了。我沒有汽車駕照，所以在洛杉磯也沒辦法跑來跑去，都是靠許多朋友和熟人的幫忙。謝啦，麥可們！

——原來麥可是一群人嗎？洛杉磯那麼大，沒有車子應

該很不方便吧？

寺田 基本上都是朋友開車載我。我就是個嬰兒，我在美國就是個小嬰兒啊！

我也不是完全泡在美國做這邊的工作，所以目前這樣還過得去。但如果要更進一步，恐怕很困難。雖然很多人會說我在美國辦個展很厲害，還有畫廊老闆提供我住的地方，是因為有人替我準備好場地，這並不是我憑一己之力辦到的事情，全仰賴許多人的幫助。

——因為您是小嬰兒嘛。

寺田 沒錯。小嬰兒只要讓別人覺得很可愛就夠了。不過能當嬰兒的時間也不長，轉眼之間，大人就會發現這個小嬰兒怎麼長鬍子了，叫人趕快拿去扔了。

我目前沒有考慮來這邊建立工作室之類的事情，但萬一以後我的工作不適合在日本做了，而美國這邊又恰好有合適的場所，問題就變成我覺得哪裡比較好生活了。假如我在日本只能賺三萬日圓，來這裡卻能賺到

三十萬日圓，我來這裡工作就有意義。而且搞不好插畫市場會轉移到別的國家；因為我這種工作，只會出現在經濟狀況寬裕的地方。再怎麼說，這種娛樂性質的工作，只有在有錢的地方才可能成立。假設我的大前提是活下去，那根本不必拘泥於地點，只看自己做不做得到、願不願意做而已。

當然，無論在哪裡生存都需要努力，所以追根究柢，還是取決於自己想要待在哪裡。

重點是，哪裡比較好生活——但基本上哪裡都行啦！我最愛的《星際爭霸戰》，故事背景設定在未來，那時的地球已經不存在種族歧視和貨幣經濟了。

——《星艦奇航記》！

寺田　我再說一次，它在我心中叫《星際爭霸戰》啦！

總之，那樣的未來很理想，也是基於地球人將目光投向宇宙的一種願景。《星際爭霸戰》畢竟是美國的電視節目，所以企業號的艦長是美國人，不過其他船艦上也有日本人艦長，主要船員也包含黑人女性和中國人。那可

是一九六〇年代的美國電視節目呢。

——您說琥碧戈柏※1嗎？

寺田　她是新系列《星艦奇航記：銀河飛龍》(Star Trek: The Next Generation) 才加入的。聽說琥碧戈柏小時候看了這部作品，發現黑人女性也能在電視劇中擔任主角級別的角色，於是萌生了演藝夢。

——後來她也圓夢，參與演出了新系列。

寺田　這也說明了理想有多重要。理想具有改變人心的力量，可以促使人朝著理想邁進。《星際爭霸戰》就蘊含了這種理想。

我是土生土長的日本人，沒碰過種族歧視，但我以前就知道日本也存在歧視的狀況，而且至今仍然存在。只是我身邊並沒有歧視，所以這對我個人來說並不是問題。而且《星際爭霸戰》裡面，未來的寇克艦長也說：

「我們的地球已經看不到歧視了。」

我以前覺得，作品都這麼輕描淡寫地講出來了，未來肯定會是那個樣子吧。可是到了今天，根本完～全不一

樣嘛！同樣的風波還是一再重演。這導致我對這方面感到非常失望，也很感嘆自己有生之年恐怕看不到這種理想成真了。

——**您是長大成人後，才對這件事感到失望嗎？**

寺田　是的，尤其是最近。隨著年紀增長，我愈發明白現實的問題根深蒂固得令人失望。到頭來，人類只能慢慢變好；意思是，理想不是為了現實利益而存在的。不過我反省的是完全不長進的自己，所以當然會這麼想！我想說的是，不要期待別人！要靠自己開創舒適的生活環境。

但我們現在變得愈來愈短視近利，只能思考選舉時把票投給誰、明天會過得比較輕鬆之類的，根本無法考慮三代之後的事情。我們只顧自己的利益，把票投給那個承諾會好好開發自己家裡後山的人，而政治家也只是回應選民的需求，所以說來說去，人是我們選的，錯不完全在政治家身上。

——**比如期望他們替我們鋪馬路、蓋車站。**

寺田　替我們畫背景、代班。

——**不對吧。**

寺田　總之，大家重視的是自己的生活，無關好壞。

——**大家投票時考量的不是理想，而是將票投給能讓我們的生活變得更便利、更富足的政治家。**

寺田　這很正常。但同時，我相信大家也會擔憂，憑這種心態發展下去，到底還能走多遠？

當我們發現某片海域將來恐怕沒魚可捕了，我們會說：「那最好暫停捕撈。」但我們有辦法講出這種話，是因為那與我們的生活無關。我現在說的就是這種事情。假如有人說：「為了那些漁民的生計，從明天起每天付十萬日圓給他們。」大家恐怕會拒絕吧。所有人都是將自己的痛苦擺在天秤上衡量行事，但關鍵在於我們願意分擔多少別人的問題，搞不好一個不留神，天秤就失衡到難以挽回的地步了。這種事情沒人說得準，而這種不安會使人抑鬱，甚至可能轉變為對外的暴力，相當恐怖。

　　　　我憑著畫畫走到今天

有些人覺得事物先摧毀過一次比較好處理，於是往往摧毀的方向行動，導致戰爭或某種虛無的氛圍蔓延開來。我相信全人類內心都有一種共同的動機，驅使所有人朝同一個方向行動，一旦情況變得難以捉摸，又接受現況來敷衍自己。比方說，我明明畫不出工作要的東西，卻心想截稿日前總會有辦法，今天乾脆先打個遊戲吧，之類的。

——**不對吧。**

寺田　未來的事情沒人知道，所以我們只能考慮眼前的事情，而大家選擇的就是當前的狀況。我對此沒有怨言，但我從小看《星際爭霸戰》長大，如今還是會覺得扼腕，心想難道世界只能這麼發展嗎？

每個國家都有不同的意識形態，人也一次又一次被天秤的平衡擺布；反過來說，在每一個當下，選擇前往自己認為較宜居的國家並不是件壞事。雖然這很容易招來「不愛國」的批判，但這和愛不愛國是兩碼子事。人不是出於厭惡而拋棄國家，而是想到更容易生活的地

方，這些都只是個人選擇。像我是因為生活在日本，才能三不五時飛往美國。我當然會以自己身為日本人的角度，思考上哪裡會更輕鬆、挑戰前往各個地方。而且只要有人需要我，那麼我在哪裡生活都無所謂，在日本也一樣。

換言之，如果我在日本能一直維持有辦法畫畫的狀態，留在日本也沒關係；但是不行的話，我就會外出打拚。實際上，我也只會畫畫而已。

如果我能靠畫圖走遍天下，那我哪裡都想去。只要我理性思考，就會發現種族歧視根本沒有意義。大家都是從猿猴進化而來，一開始根本沒有國家或宗教，為了這種事打打殺殺、聲張自己的利益，簡直愚蠢至極。有些人聽我這麼說，可能會反駁：「理想跟現實不一樣。」這種事情我當然知道！

即便如此，就像我一開始所說，我們還是要朝著理想前進，事情才可能改變。《星際爭霸戰》就包含了這樣的理想。提出理想絕對不是壞事，而且很重要，如果這

份理想是盡可能追求全人類的利益，就更應該要有人提出才是。

人的內在很難改變。雖然人類在科學上比幾百年、幾千年前進步，生活變得更加便利，也懂了更多事情，但還是存在無聊的種族歧視。從這一點就能看出，一個人的內在本質其實並未改變。這讓我心底一直有種恐懼，覺得人類一旦與知識和智慧切割開來，就會瞬間變回野生動物。

有點偏題了。總而言之，如果目的是生存，那要我活在地球上的什麼地方都沒關係。我希望世上的人種不斷混合，也認為應當如此，那也沒辦法。文化應該透過記憶和紀錄留存，但為了保留文化而保留人種，這並不合理。一個普通人的容量很小，所以大家才會集體生活、建立社會，將每個人的微薄之力化為齒輪，活成地球上的一個生命體。

改變需要時間，即使單看個體的不變令人絕望，但是

放眼過去千年，至少我們在科學和人權方面有所進步。我們只能著眼於此，展現自己的人生態度。這對我來說是非常重要的事情。

繞了一圈再談畫圖；我們看一幅畫，可能需要與創作者擁有共同的文化，才能完全理解其中的內容，但我相信人人都會對色彩和形狀有所感觸。我之所以有這種想法，得提到我前陣子逛了舊金山亞洲藝術博物館（Asian Art Museum）的體悟。那座博物館展示了亞洲的雕塑和繪畫，規劃得非常好，可以讓人充分瞭解亞洲整體的文化流變。

舉例來說，日本文化基本上來自中國，是吸收了中國隋唐文化後才發展起來的。博物館順著時代展示這些演變，看了就能清楚知道日本文化受到外來文化的影響多深。比如日本的水墨畫、漢字無疑是從中國傳入；而中國的文化根柢又有印度的影響，好比說佛教誕生於印度。再來，印度文化也不是憑空誕生，是受到阿拉伯世界和西方的影響。這些文化就像海浪，反覆打過來、打

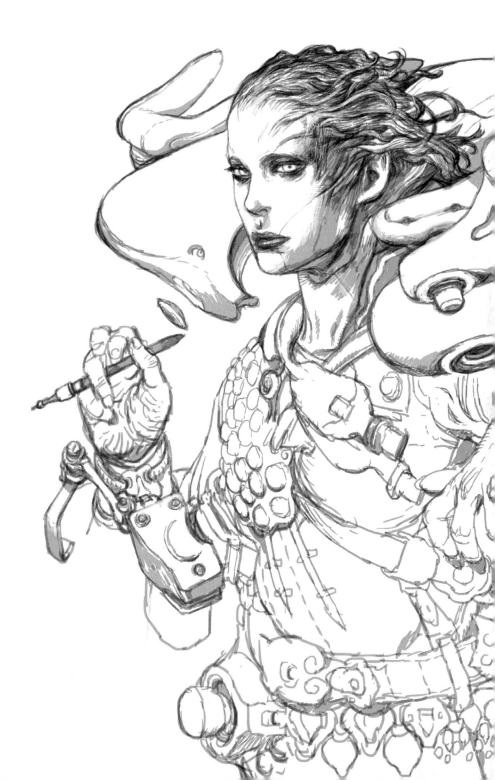

過去，相互影響並慢慢茁壯。

西元前兩千年的雕像，常見到類似莫迪里亞尼※2的那種臉部浮雕手法，或是類似賈科梅蒂※3雕像的造型；還有那種將金屬壓扁、側臉和正臉擠在一起的作品，那根本和畢卡索的畫作沒兩樣。雖然我不清楚這些畫，還需要具備其他技能，像是溝通能力。

作品到底對後世的藝術影響多深，但不免令人遐想，或許西元前數千年的雕刻，也是受到更之前好幾千年的影響，只是那些作品沒有留下來而已。

因此，很多表現手法，都是各種事物相互影響之下形成的。

當然，當今人人都在追求、摸索嶄新的表現手法，但我們也只能基於自己所見所聞培養出的品味思索，時而遠離、時而接近那些經驗，並慢慢找到所謂自己的作品罷了。這就是我看展覽時的啟發。

個人立於經年累月相互影響下壯大的表現手法末端，我就是如此看見了自己腳下的一切。

圖畫的種類會不斷交融；人類生活的地方和人類本身，也會不斷地交融。我覺得這樣很好。

〈畫圖生活〉

──同樣是畫圖，插畫家和藝術家畫的圖也不一樣吧？

寺田 插畫家和藝術家是兩種職業，插畫家不能只會畫畫，還需要具備其他技能，像是溝通能力。

──為了因應客戶的要求嗎？

寺田 沒錯。插畫就是為了滿足客戶要求而畫的東西。

至於藝術家則是自己的客戶，描繪自己內在的主題。

美國也有出名的日本插畫家，比方說清水裕子和木內達朗。清水裕子的畫風乍看之下很像日本漫畫，不過她擁有的利器可不只是繪畫能力，還有解讀客戶需求的能力。這與畫風無關，她能夠用畫筆超乎精準地表達插畫所需的內容，因此能在紐約成為頂尖的插畫家。

就算這個例子告訴我們，日本漫畫畫風在美國也吃得開，妳帶著類似畫風的漫畫家到紐約，他也不見得能同樣闖出一片天。因為重點不在於畫風，而是表現能力。那些知名插畫家花了很多時間磨練自己的敏感

282

度，畫得貼切主題，卻又不流於死板，能從其他角度擴
展想像，我認為這才是插畫的本質。如果做不到這一
點，就很容易拘泥於畫風或表現手法是否新穎，但這些
其實都不是大問題。

——原來如此。話鋒一轉，我想請教您關於靠插畫生活
的事情。您已經從事這一行三十年，並不是受雇於公
司，沒有領固定的月薪，萬一身體出狀況，收入就會中
斷。我這麼說或許不中聽，但您有沒有考慮過未來無法
再畫時該怎麼辦？

寺田　這我在從事自由業的時候就開始想了——在不
當流浪漢的前提下。而且我現在年紀也有了。考慮歸考
慮，但我的個性比較過一天是一天，不是那種克勤克儉
的人。我還是有投保保險，也有繳年金，不過我就是以
國民身分姑且繳一下而已。幸虧我的案子一直沒有間
斷，這真的很幸運。如果斷了，幾個月後我就會變成流
浪漢了！

——到時候我一定會送點東西慰問您的！話說回來，我

想現在有志成為插畫家的年輕人，光靠插畫養活自己還
是很困難的。比方說註冊pixiv※4的帳號並在上面發表
自己的畫作，雖然因此接到輕小說的插畫案，但拿到的
稿費低，光靠這份工作根本吃不飽，那勢必得找其他工
作或兼職才行吧。

寺田　唔。我不曾在那種立場下工作，所以不知道那樣
子要養活自己有多困難。我也聽說那個圈子的價格比較
低，不過年輕的時候多少還能勉強自己。我二十幾歲的
時候也不會考慮三十年後的事情。我能夠靠繪畫吃
飯，純粹是僥倖。我十九、二十幾歲開始慢慢得到一些工
作機會，雖然我讀書時是靠父母的援助度過，但畢業後
我就沒有再拿過他們一毛錢，從二十一歲開始便靠自己
賺錢過活。不過我二十幾歲時也算不上不富裕，常常討人
家請我吃飯。

——比方說討前輩請你吃飯？

寺田　對啊，能討則討，就這樣平平安安地過了三十
年。但這也只是結果論，我也有過得很拮据的時候。我

想，社會體制一變再變，金流和工作方式也瞬息萬變。我們年輕時還沒有網路，我當時對於如何將自己的才能變現，並沒有考慮太多。那個年代，只要能擠進出版界就有辦法餬口，雜誌想出幾本就出幾本，出版量也是扶搖直上。

——這麼說來，當時雜誌的插畫案酬勞也不低吧？

寺田　以當時的景氣來說，我覺得不算低。舉例來說，我二十一歲接的雜誌插畫案，黑白插畫也有八千日圓，彩色插畫一頁兩萬日圓，跨頁插畫則是五萬日圓。這是當時

中等規模出版社的行情，不過其他雜誌開的價碼也差不多。文庫本封面一張是七萬日圓，精裝單行本※5的封面則是十萬～十五萬日圓不等。

——這是一九八〇年代的行情嗎？

寺田　對，這是三十年前出版界的行情。我初出茅廬的時候就畫了漫畫，但一開始不是在漫畫雜誌上畫，所以是用插畫的方式計酬。也因為這樣，我想我拿的稿費比其他漫畫

雜誌的新人還要高，一頁一萬五千日圓之類的。

——一般漫畫雜誌的新人，一頁的稿費通常落在八千～九千日圓起跳。

寺田　因為我不是在漫畫雜誌上畫漫畫，所以當時我畫的漫畫也視同插畫，稿費還不錯。我就這樣以插畫家的身分畫漫畫，後來轉到漫畫雜誌上，才聽說插畫的稿費比漫畫高。儘管以漫畫家來說，我算是個菜鳥，不過對方還是開給我偏高的價碼。我就跟牆頭草一樣，兩邊倒。

——真是八面玲瓏呢。

寺田　二十到三十年前這十年，我都是拿這個價碼。假如我稍微降低生活水準，例如房租五萬日圓，餐費四到五萬日圓，再加上水電費等等，我一個月只要賺十五萬日圓就能生活了。算起來，如果我一本雜誌可以接到三、四個案子，包含五張插圖、一張跨頁圖，

再加上文庫本的封面插畫，就可以過一個月了。

所以說，當時只要有這樣的工作量，我就能維持自己的生活水準。我是在評估過自己接得到這麼多案子之後，才開始自由接案的。順帶一提，這個行情三十年來都沒有變過。

——沒有調降嗎？

寺田　也有業界調降稿費，但那些歷史悠久的雜誌，還有文庫本、單行本的插畫價格，這三十年來幾乎沒變過；不過我不清楚輕小說業界的狀況。

我舉個例子，一本書有一個損益平衡點，牽涉因素包含這本書的售價、印刷成本和人事成本，出版社自己的利潤等等；以文庫本來說，現在的定價已經比三十年前漲了二到三倍，當年一本五百日圓的文庫本，現在可能已經要價上千日圓了，然而插畫的稿費卻沒有改變。以前是七萬日圓，現在還是七萬日圓，好像從來不管景氣怎麼樣似地。

——總覺得對您很抱歉！

寺田　沒有啦，我不是在怪妳！呵呵。紙張、墨水和人事成本一直漲，插畫的稿費卻停在那邊。所以我認為，和我二十歲開始從事這一行的年代相比，現在的環境對想當插畫家的人來說更加艱難。過了三十年，幣值也不一樣了，同樣的工作量，收入卻相對變少；但這是假設沿用相同方式接出版業案子的情況。

現代人恐怕還得思考哪些地方的人願意為了圖畫掏錢。我當年是覺得自己挺適合出版相關工作，也衡量過可以只靠出版業的案子過活，才從事這一行的。後來開始接遊戲的工作，收入也增加了一些，生活水準得以稍微提高。就這方面來說，遊戲的案子對我幫助不小，一件案子就可以賺到一年三分之一的收入。我就是這樣打滾過來的，但當然也有人不是這樣。

——我想大多數人都不是這樣吧。

寺田　要說有什麼可以代替遊戲案子的收入管道，其實有很多，也有那種稿費低的可笑的網路插畫案。不過，我三十年前接出版業案子實際拿到的價碼，也不是

一百年都不會變。每個時代的狀況都不一樣，所以我並不是在抱怨現在的稿費太低。現代稿費低是有原因的，如果這個原因沒有改變，那麼講難聽一點，考量到生活，我就不可能只靠畫圖過活了。

但錢本身並沒有消失，只是流向其他地方、流向某個有人願意為圖畫付錢的地方而已，只不過這個地方可能不是日本。

回到剛才所說，我認為從事這一行，重要的是找到一個能靠賣畫過正常生活的地方；即使在網路上也一樣。

——因為網路的經濟生態也不斷改變。

寺田　圖畫本來就是沒有價碼的東西，如何計價一直以來都是個難題。站在付錢方的立場，除非你是贊助者，否則一定會盡可能壓低金額。我認為，贊助的形式總是隨著時代一再改變，有時候是企業、有時候是富有的行家，又或是購買書籍的讀者。是讓一項事物發展成文化的最大推手，只不過贊助的形式總是隨著時代一再改變，有時候是企業、有時候是富有的行家，又或是購買書籍的讀者。

說穿了，一張畫的成本，肉眼可見的只有材料費和工

本費，很難制定價格。所以一張畫可能非常便宜，也可能高達數億日圓。除非贊助機制發揮作用，否則一切只能看業務成本，那麼畫就會變得很廉價。

在這個行業依然健在的期間，我也是利用業界的體系賺錢，所以才能說這個價格很合理。不過出版業也正經歷變革，如果有天我說：「我以前是拿這個價。」對方卻說：「我們現在付不起這個錢。」那就玩完了。如果問我，這樣到底該怎麼營生？我只能說，現在肯定比我當初完全配合業界機制工作的年代還要辛苦。無論畫了多久，恐怕都很辛苦。

話雖如此，出版業這個產業並不會消失，我們只能設法多賺幾張畫的錢，或是努力爭取出頭，成為無可取代的存在。這個結論很沒意思就是了。

——先不論您這樣的資深插畫家，我想還是有一些新手拿的稿費相當低廉。

寺田　還是有。不過，那有可能是案主完全不瞭解這一行的行情，或者是故意砍價。在這種情況下，有時候問

題在於你能不能做好心理準備，接受這份工作沒了也沒關係。我那個年代也有這樣的事情。

──即使年紀尚輕、經驗尚淺，也要表明自己是專業人士，婉拒對方過低的報價。

寺田　但我現在還是會接受一些不太恰當的報價，也不時有人唸我：「你是專業人士，拿這個錢不行吧？」但說得極端一點，如果是我想做的工作，沒錢我也願意做。但也必須清楚告訴對方，這種情況是例外──對方才能明白當然最好，否則我身為從事這一行的人，也有義務告訴別人：「這個價碼太低了。」雖然談價錢很困難，但這也是工作的一部分。

──而且價碼某方面也代表了自己的價值。不過年輕人要談價碼恐怕不容易。

寺田　無論再年輕，都應該講清楚。以前我碰過一個雷射影碟ＫＴＶ※6的案子──現在沒有這種ＫＴＶ了──對方開價一張插畫三千日圓，我就拒絕了；還說什麼上色再加兩千日圓咧。那些插畫是要拿來當伴唱帶的背景，一首歌十二張之類的。當時我二十一歲，真的是剛起步，但也覺得以對方的要求來說，開這個價未免太便宜，所以最後就找個理由來推掉了。

雖然我當年剛步入社會，但我在學時就有工作經驗，因此對案子的價碼有一點概念，有時看到某些工作也知道不能接。重點是要懂得辨別商品的價值，除非你自己能接受對方開的價，否則與其事後抱怨錢太少，不如直接拒絕，或是一開始就把錢談高一點。撇除那些原本談妥、對方卻中途變卦的案子，我認為接了工作後才抱怨的情況，都是接的人不好。工作上本來就要懂得談判，不然無法和共事者分享的情感只會淪為牢騷。

講現實的，插畫的案子確實容易被殺價，不過有時候單純是對方看你涉世未深、想占你便宜。但假如這種情況成為插畫業界的常態，那麼插畫家就會分成兩派，要麼再便宜也願意畫、要麼覺得划不來而走人，導致插畫業界分崩離析。所以，提升自己的商品價值非常重要，這樣也有利於自己接案。但也不是說這樣做就沒問

題了，這件事情很複雜。

——也就是說，無論是致力於成為插畫家的人，或是剛踏入這一行的人，都要自己想一想繪畫技術以外的事情，是吧？

寺田　前陣子有人邀我到一所設計學校，要我看看學生的作品。不過，其實並沒有那麼容易看到那種「只有這個人才畫得出來」的作品。展露出這種才華的孩子，通常已經很成熟、畫得很好。我所謂畫得很好，是指具有獨創性；大多數學生都是在追求自己喜愛事物的過程中達到現在的水準，對自己的才能欠缺自知之明，只想畫自己喜歡的東西。可是這種人比比皆是，所以我會告訴這些孩子，如果就這麼踏入這一行，他們也畫不了自己喜歡的作品。

有些孩子說未來想從事角色設計，不過我看了他們畫的角色，卻總覺得似曾相識。明顯是受到他們以往喜歡的遊戲或插畫家影響，但我想這種事情不用別人說，他們自己也明白。但他們明知道我今天要來看他們的畫，我倒希望他們抱著踢館的心態，不然拿那些別人畫過的東西給我看，我也只能說「這已經有人畫過了」，我希望他們拿出自己獨一無二的原創作品。

雖然那些單純追求喜愛事物的孩子，畫出來的圖也很有趣，但有些人對於自己為什麼畫這樣的作品，常常只表示「因為我喜歡這個」、「憑感覺」。當我問他們「你將來想做什麼」時，他們也頂多說「想從事繪畫相關工作」。我覺得，都已經二十歲、準備畢業找工作了，還這樣糊里糊塗的怎麼行？必須制定一些更有侵略性的策略啊！

有才的人，想被旁人忽視都難。舉例來說，我的朋友竹谷（隆之）※7，雖然以前也懵懵懂懂過、甚至連公司都找好了，但旁人還是執意發案子給他，他最後因情勢所逼而選擇離職接案。可惜不是人人都這麼才華洋溢；而且就算有才華，很多人也無法順利開花結果。所以，如果你想成為插畫家，必須掂掂自己在這一行有多少斤兩，否則只會遭到埋沒。聽起來很殘酷，但這是事

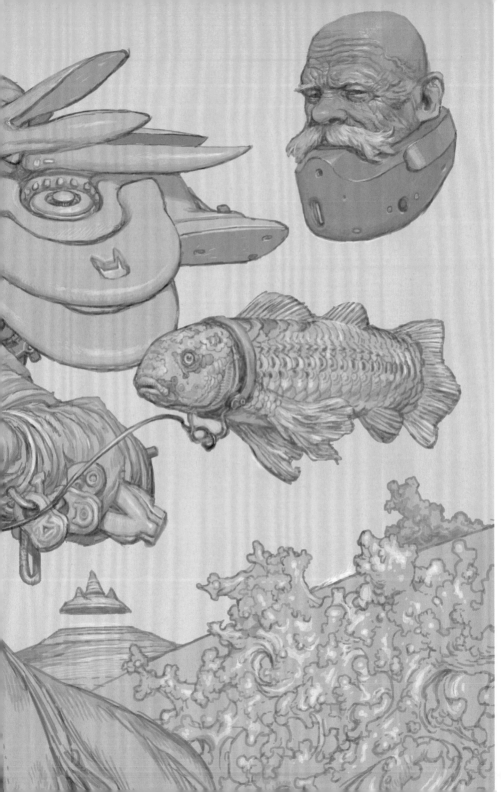

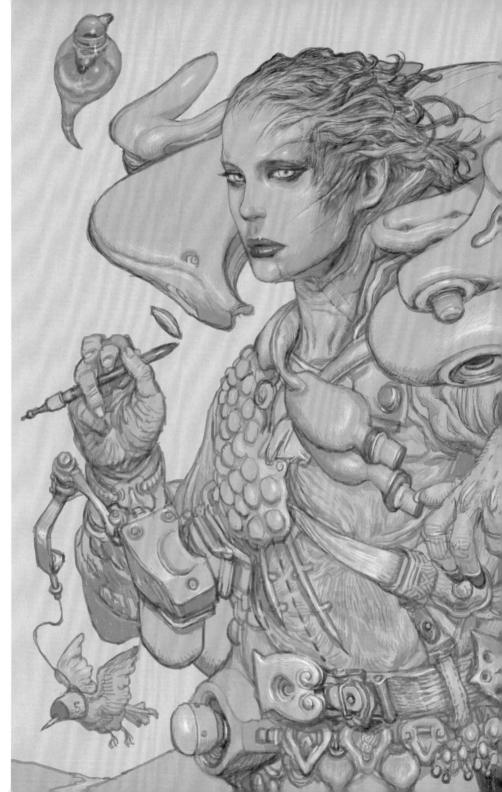

實。如果打從一開始就沒有自覺，只會離起跑點更遠。

插畫這份工作，講求解讀對方需求並具體表現出來的能力，不是只要畫自己想畫的圖就好。首先要理解這一點，再去思考從事繪畫相關工作時，要採取什麼樣的表現手法才能實現這件事。這其實比想像中的還要有條理；如果不思考這件事，只是茫然畫著自己喜歡的圖，這種孩子幾乎都會慢慢從這一行消失。

要多少瞭解自己到底是不是旁人無論如何都會想請你的人才？沒有自知之明的話，很抱歉，想要一開始就從事這一行恐怕很難，只能先做做其他工作，同時摸索進這一行的管道。比方說，以前有很多人會先找間公司上班，瞭解設計師的工作，進而理解插畫的觀念，再從設計師轉行當插畫家，我認為這樣也算找到「不被忽視的方法」。

插畫家可不是擅長畫圖就能幹的工作，溝通能力也相當重要，不能只是漫無目的地畫。至於那種特色強烈到無法忽視的人，旁人反而會想盡辦法拿各種東西去配合；前提是自己要達到這種水準啦。

——絕大多數人都不是這種「旁人無法忽視」的類型吧。其他人想要靠插畫謀生，總得磨練溝通能力和解讀案子需求的能力。

寺田　插畫工作不只講求繪圖技巧，也要瞭解其中的學問。當你開始思索表現方式，畫出來的東西也會改變。我覺得這也是一種才能。

如果拿作品集給別人看時，裡面畫的全是司空見慣的東西，你應該也可以猜到對方會講什麼吧？但我也無意傷人，所以才會告訴他們，花點時間、繞點遠路，只要參透插畫的學問，就能當上插畫家；也告訴他們重要的是如何發揮自己的技能或才華，創作出具備吸引力的作品。雖然言下之意，就是他們還不成氣候。

——他們必須找到方法。

寺田　嗯。這當然得靠自己四處鑽研就是了。不是每個人都可以在十九、二十歲時成為可用之才，但假設有所謂可用之才的最低標準，以我當年有人願意用我的時候為例，我認為自己就是那條最低標準；在其他一大堆

二十歲出頭的菜鳥插畫家之中啦。

——不是我在抬舉您，但您應該也是屬於旁人無法忽視的類型吧？

寺田　不是，我二十幾歲的時候並不是這樣，主要是因為我還算能畫，別人也知道我還算能畫，我才有那些工作可做。

——意思是您能滿足對方的要求，交出合適的成品？

寺田　對，我具備這一行所需最低限度的專業技能。如果我一開始就具備旁人所無法忽視的才華，老早就打響名號了吧。不過我那十年來，也只是名不見經傳的年輕插畫家而已，請我畫圖的人也可能只是覺得有這個人，不用白不用。我想我的繪畫能力應該至少足以讓對方覺得「能畫到這種程度就夠了」；可是坦白說這也不是特色，充其量只是我具備武器和生財工具罷了。

依我當時的感覺，寺田克也這個存在可以說沒有任何發揮，我只是一個隨時可以被取代的存在，但我也清楚自己想工作中加入一些無可取代的元素；因為那時我很

煩惱「如何畫出自己的風格」。我每次工作，都覺得畫出來的東西好像在哪裡看過。儘管我覺得自己可以做的更好，但我也曉得自己還沒達到那種水準，所以每次都畫得超沮喪。但是，我從來沒考慮過放棄，反倒會思考「假如這個人再發案子給我的話，會是什麼樣的畫」。完全遵照對方的要求畫圖也無濟於事，所以我會思考如何畫出寺田克也的註冊商標。即便當下還做不到，也應該思考這件事。

我會告訴那些打算從事繪畫工作的年輕人，如果照這樣下去，沒有人看得出來這是你畫的東西。但是渴望畫畫的心態很重要，先有心態、再找方法，逐漸培養自己的畫風；年輕人有的是時間。至於面對那些畫得不錯的孩子，我會說：「雖然你畫得不錯，但這是因為你畫的是自己想畫的東西，希望以後別人要你畫其他東西時，你也能畫出同樣的水準。」如果是明顯跳脫了基礎、已經建立個人風格的孩子，我會說：「你只需要多畫一點就行了。」就像這樣，每個人的做法都不一樣

但我覺得，大家整體上還是缺乏自覺、缺乏身為專業人士的自覺，所以我會叮嚀他們，最好從一開始就具備專業意識。

——即使還是學生？

寺田　沒錯。當你決定從事繪畫工作，就應該把自己當成專業人士。我高中的時候就這麼想了。只要看其他專業人士的工作，就會知道要做什麼工作、賺什麼錢。換句話說，如果看待自己作品的眼光，和看待別人作品的眼光有落差，就無法得到客觀的結論。

所以我高中的時候，看了生賴範義、空山基、加藤直之等無數優秀專業插畫家的畫，發現自己根本沒有達到那個水準，我不在那個程度上；也就是說，我當然做不了專業插畫家的工作。

那麼，我要怎麼達到那個程度？這個問題，只能靠畫下去來解決。我能做的，就是堅持畫下去。每個人培養自身特色的方法都不一樣，以我來說，就只能以量制勝。我只能大量畫圖，慢慢形塑出自己的畫風。這個方

法十分呆板，但就像每位棒球投手都需要大量練投，有些東西確實只能靠大量練習才能做到。

我認為工作就是要思考這些事情。即便自己沒有出眾的才華，設法接近那個水準也很重要。心存渴望、發揮想像力，搞不好就有機會脫穎而出。我不是說業界競爭多激烈，只是要懂得客觀地看待自己具備的武器有多少程度。

——即使十九歲無法發揮傑出的才華，說不定到了四十歲就有辦法了。

寺田　妳說得沒錯。

——像您雖然二十多歲時沒沒無聞，但過了三十歲，世人也開始認識寺田克也這個名字，而且一眼就能認出哪些畫是「寺田克也的作品」。

寺田　有人告訴我，他看了我的畫後也想從事繪畫工作，或者會模仿我畫圖，我想這意味著我的畫並不是過目即忘的東西。前提是說這些話的人都沒有騙我啦！

——怎麼會！您疑心病怎麼這麼重！不過，這就是您對

別人造成的影響吧。

寺田　這確實讓人很高興，也讓我心裡踏實不少，覺得自己沒有走錯方向。不過，我是年紀大了才開始有這種想法。

但那也只代表我過去沒有用錯方法，我完全沒有因而滿足。我一路以來前進的方向，都是追求自己看自己的畫也要覺得很厲害，而不是刻意做跟其他人不一樣的事情、賺一時半刻的錢。

打個比方，我不想當那種菜單新穎的拉麵店，只有剛開張時吸引很多人來排隊嘗鮮，卻不會有人想來第二次。只不過，從商業角度來看，這種做法也是可行的。也有人是開了一間店吸引顧客，然後馬上收店，再開另一種類型的店，一而再、再而三地改頭換面。這種做法在插畫上也行得通。好比說現在大家最偏好某種樣子，但是我刻意畫得跟其他人不太一樣，而且不斷改變畫風。雖然我做不到這種事情，但工作就是這樣，只問依循什麼樣的標準做事比較問心無愧。對我來

說，最不自欺欺人、心理最輕鬆的做法，就是追求我自己看了也會覺得畫得好的圖。我拿手的範圍就是根據這項標準圈出來的，如果這與我的生活息息相關，當然是最好。

我現在正逐漸擴展這個範圍，也總是在摸索擴展的方向。我想這也是為什麼這陣子我最近會辦個展。

說到底，插畫家這一行，不做事就沒飯吃，絕對不可能有什麼「畫了一張圖就夠吃一輩子」的情況，所以從好的方面來說，我也不斷思考自己該如何一直畫下去。而為了繼續畫下去，我會種下一些可能十年後可以

收成的東西。我總是放眼十年之後的情況。

我們無法預知未來，不知道每次要做什麼事情才能讓種子發芽。很多事情都是要做了才會明白，好比說每一件工作，都是要畫出來才知道會怎麼樣；或是根據他人的反應，推測什麼東西可能是下一顆種子。

——畢竟別人怎麼想，我們也無從得知。

寺田 嗯。我們只能從別人身上得知他們看到成品的反應，所以每一件工作都藏著未來的可能性。

※1 琥碧戈柏（Whoopi Goldberg, 1955-）：美國演員，在星艦系列中飾演圭南（Guinan）一角。
※2 莫迪里亞尼（Amedeo Modigliani, 1884-1920）：義大利畫家、雕刻家。
※3 賈科梅蒂（Alberto Giacometti, 1901-1966）：瑞士雕刻家。
※4 Pixiv：發表圖文創作的網路平台。
※5 單行本：日本出版物的種類之一，泛指任何非叢書的書籍。在漫畫與輕小說業界，則指稱將數篇連載集結成冊的出版物。
※6 雷射影碟ＫＴＶ：一九八〇年代出現的伴唱機技術，首度將歌曲的動態歌詞與背景影像結合，是現代ＫＴＶ伴唱機的原型。
※7 竹谷隆之（1963-）：日本模型原型師。與寺田克也同樣畢業於阿佐谷美術專門學校。

17 運氣很重要

——我想再請教您一次！寺田先生，您為什麼畫畫？

寺田　因為我只會畫畫啊～

——怎麼感覺有點消極!?您從小就開始畫畫，難道不曾認真想過為什麼要畫畫嗎？

寺田　嗯，我好歹也多少想過這件事，但想來想去還是因為我只會畫畫嘛～

——記得您讀國小的時候就下定決心要靠畫畫維生了？

寺田　因為我擅長的事情只有畫畫。我覺得就跟成天打棒球的小孩說「想當職棒選手」差不多。

——但絕大多數的人都沒有實現夢想。您有沒有想過，如果自己當不成職業插畫家，該怎麼辦？

寺田　我不會想這件事。通常都是不會想這種事情的人，剛好又發展得不錯，才會留在這一行，所以愈來愈常聽到「沒想過自己當不成職業插畫家」的論調。不過我相信也有人是以前每天都會想⋯⋯如果自己當不成職業插畫家該怎麼辦？雖然現在普遍更常聽到別人說「我從小就覺得自己會當上職業插畫家」，但我覺得這樣說也不太對。

而且這也牽涉到運氣問題。世上一堆人畫得比我好，為什麼他們沒成為職業插畫家，我又憑什麼能幹這一行？我想就是因為我運氣好，但這麼說就沒得聊了。

──是啊。我相信還是有運氣之外的因素，所以想請教

一下這方面的事情。

寺田　話是這麼說，我真的就是運氣好而已，所以也只能這麼說了。

──可是……您前陣子看那些學生的畫時，不是說從事這一行要更有策略嗎？

──比方說察覺自己「現在已走運了」？

寺田　那都是馬後炮啦！不過啊，我想還是有個重點，那就是懂不懂得洞察機運。

寺田　是啊。假設身邊的人想委託工作給我，我卻推辭說：「我還不夠成熟，等我進步一點再說。」這樣就是錯失機運了。搞不好那份工作能讓我一飛沖天！不過追根究柢，我身處在不必擔心生活、可以畫畫的環境，還能就讀職校和藝術學院，而這樣的環境是家人給我的；再退一步來說，我生在一個容許我做這些事的

國家，甚至我有幸生為人類！這些不都是運氣嗎？

──所以您說運氣很重要，是指這些事情嗎？

寺田　我不是要大家感恩一切，只是，如果我這樣不算幸運，怎麼樣才叫幸運？而我們能做的，就是不要錯過機運。不是天上掉下來的禮物才叫作幸運。

──但除此之外，還是有其他助您從事這行的原因吧？

寺田　大方說出自己喜歡什麼事情很重要。我相信，面對自己喜歡的事情愈真誠，愈容易開運。一般人委託畫圖的工作時，也會想找喜歡畫圖的人吧？

——是啊。也不太好意思拜託畫得很痛苦的人。

寺田　那種人已經不將畫圖當成職業，而是藝術了。雖然我不是很藝術家的藝術家，但內心也有一點點這種創作上的痛苦，常常覺得自己畫不好，或先前畫過類似的東西了。我一方面煩惱自己的表現手法變不出新花樣，但心底也認為這在所難免。一個人怎麼可能有辦法表現出包羅萬象的多樣性？

我認為一名創作者，總是在描寫同一件事情。無論是小說、漫畫，還是圖畫，創作主題並不會有太大的改變。我覺得自己並沒有那麼多事情想說。雖然大家很常誤會，尤其當粉絲增加的時候，會很容易誤以為「大家都在聽我說話」！實際上並非如此，只是有一群人碰巧對我的想法有所共鳴、表示贊同而已，我們可沒辦法突然改變別人的想法。

——意思是，並不是自己的作品影響了多少人嗎？

寺田　對。大家原本就有這些想法，只是被觸動了。我認為這也是我扮演的角色之一，而娛樂產業的第一要務是娛樂大眾，所以我希望大家也能像看漫畫一樣享受一幅畫。就算別人覺得我的漫畫改變了他們的人生，那也是他們的自由，但這並不是我的目的，我也不在乎。我只希望大家享受看畫的當下，希望大家像看電影或翻閱漫畫一樣，欣賞畫中的線條。

最近，我這種想法特別強烈。辦個展時，我也更加清楚感受到大家很享受賞畫的當下。因為我看別人的作品時也是那樣，所以我認為我發揮了同樣的效果。如果有人喜歡，而且為此支付報酬，我就能夠過上生活。

那麼，如果沒人要看了，我還會繼續畫畫嗎？我想還是會的。因為我是自己的第一個讀者，我一直試著畫出自己想看的東西，工作以外也畫了這麼多圖，所以我覺得我還是會繼續畫下去。除非我對自己感到厭倦，那可能就不會再畫了⋯；如果我覺得自己怎麼畫都一樣，也

可能就此不畫了。

——您是指自己畫出來的東西，還是下筆之前的構想？

寺田　畫出來的東西。下筆之前，腦袋裡的想像都很模糊，也更酷。我現在面臨的現實，就是我想要畫得比腦中的想像更酷，畫出來卻不如預期。

——這樣啊……

寺田　我畫圖是為了看見那片模糊想像後面的東西到底有多酷。

——您從未成功畫出模糊想像後面那超酷的東西嗎？

寺田　百分之百沒有，完全沒有。

——但您已經稍微接觸到那模糊的酷東西了吧？

寺田　有是有，所以我才有辦法娛樂別人。這就好像大家應該有過的這種經驗，感覺得出來這份咖哩不怎麼好吃，但正試圖變得更好吃。假如連我自己也覺得一絲模糊的魅力都沒有畫出來，我可能就畫不下去了；不過這也要碰到了才知道，而且我大概也沒那麼容易淪落到這

個地步。畢竟我都年過五十了，還是這個樣子。我想只要體力許可，我就能繼續畫下去。我生性內向，不會叫別人稱讚我，但我還是希望得到別人的讚美，這個別人也包含我自己。人還是會想稱讚自己嘛。

——比如畫完後，對自己說：「畫得不錯！」這樣嗎？

寺田　至少我可以讚許自己「有試著畫出好東西」。

——您不曾有過「我真是畫了一張好畫」（舉起勝利手勢）的感覺嗎？

寺田　我還滿想擺擺看這種姿勢的，但真的沒有。不過，我想稱許自己的心態，像是「我懂你這種想要有所成就的心情喔」，頂多就這樣。然後鼓勵自己再加把勁，大概是這種感覺。

——您對自己十分客觀呢？

寺田　我一直跟自己的內心這樣對話，我自己一路看著這樣的過程，當看到成果時只會覺得「就這點程度」，但別人突然看到時可能會非常驚訝。所以我想，自己在這方面還是有娛樂別人的餘地。

畢竟我是用我的方式，透過圖畫翻譯我心目中的酷和有趣。而翻譯得愈有技巧，就愈看不出啟發我的原物——雖然我的畫風很明顯是受到墨必斯和法蘭克‧法拉捷特※1的啟發啦。這種時候，「致敬」這個詞就很好用。我就是在致敬他們！

或許我真正想做的事情，是用自己的方式再好好品嚐一次前人帶給我的感動。人哪，喜歡的東西都差不多，即使看了別人的作品覺得再有趣，也會默默思考：「如果是我應該會這樣畫……」而且會永無止盡地追求這件事。我想，我畫圖的原動力就是用自己更喜歡的形式來復刻以前覺得好看的事物。如果能讓人看了驚訝，覺得：「怎麼突然冒出這麼奇特的東西！」我也別無所求了。而翻譯得不好也很容易穿幫，萬一被人揭穿：「你畫的是《銀翼殺手》吧？」我也會哭笑不得。

——不過，有人看出您致敬什麼作品時，多少也會覺得高興吧？有種對方看得懂您在畫什麼的感覺。

寺田　也有，兩種感覺都有。一方面很高興有人看出來，一方面也很不好意思被人看穿。我認為這就是思考如何構建個人風格的過程，也可能我只是想培養這方面所需的技能和品味。在這個過程中，要解決的課題會增加，而處理愈多課題，影響我的事物便會被推往愈深層，最後或許就形成了我的個人特色，或別人認為這就是我的表現手法。即使受到同一樣東西影響，也不會所有人都走向相同地方，因為每個人有各自的經驗和課題，走的路都不同。這方面，資歷愈多、年紀漸長，做起來就會愈順手，但熟能生巧也會變成一種習慣，於是又衍生出其他課題。

——技術面的影響很大嗎？

寺田　非常大，幾乎所有工作都能靠熟練的技術應付過去。比方說，有一幅畫花了二十個小時才畫出來，有人只要花五小時就能畫出印象類似的圖，這就是技術。當你練就這種技術，就會出現兩種狀況，一種是加以應

用、提高自己圖畫的精緻度；另一種則是開始敷衍了事。如果之後畫每張圖都敷衍了事，別人也會感覺你怎麼畫都是同一種味道，於是慢慢流失顧客。

—— 大家也看得出一個人做事敷不敷衍。

寺田　我相信是人都看得出來。用前面的邏輯來說，娛樂表現的神髓，在於設法掩蓋自己覺得有趣的事物，同時打造另一種形式。耍小聰明畫的東西，味道都大同小異、很容易膩，需要想辦法巧妙地掩蓋，光是技術特別突出也沒用。不過，像漫畫有連載這項枷鎖，為了提高效率，幾乎都會畫得比較公式化。

這種公式有時候就像水戶黃門※2一樣令人安心，也可能帶來一種熟悉感，讓人覺得「看到這個人的作品有這種表現很安心」；但同時也可能令人厭倦，覺得：「怎麼每次都表現很這套！」又亮出印籠※3了！」千萬不能讓人產生這種感覺，所以我得仔細想想亮出印籠的方法。

—— 意思是要有變化吧？

寺田　對。比如讓人心想：「咦？今天這集亮出了印籠

嗎？哦，終於亮出來了！」這雖然也牽涉到技術，不過亮出印籠也是服務粉絲的表現，所以在我看來，其中的重點是服務粉絲的精神。

—— 畢竟粉絲也期待看到亮出印籠的場面嘛！

寺田　粉絲期待歸期待，但也希望每次都能看到人物用不同的方式亮出印籠。粉絲是很矛盾的個體，一方面渴望熟悉感，一方面又期望驚喜。

—— 真抱歉，粉絲這麼貪得無厭。

寺田　這也是當然的。任何長青的作品，都會不斷將描寫過的東西換個形式再次呈現，過程中也會形成一種公式；但是當公式化過度、表現落入俗套，粉絲就可能感到厭倦。在漫畫週刊這種前線連載作品的漫畫家，由於持續受到讀者關注，大家也會覺得：「這個人一直有在畫東西。」所以說，某些老作品之所以能復興，是因為粉絲看到時會回想起自己以前喜歡這部作品，而這需要時間；如果不曾被人遺忘，就不會發生這種情況。簡單來說，就是要有一段空檔，讓人轉移一下注意力。有些

東西一直看，看久了可能會一瞬間感到厭倦；但只要暫停一下，再回過頭來看，還是會覺得很不賴，不是嗎？

——的確會這樣。有些長篇漫畫和小說，暫停一陣子後再繼續讀，就會變得格外有趣。

寺田　我想那就是這種現象吧。公式的強項和弱點都在這裡，所以創作者也必須日日精進技術，才能充分滿足市場需求。不然我總覺得，有一天會突然發現自己慢慢接不到案子。

——不過要持續精進技術相當困難呢。

寺田　很難。但就算再困難，大家還是會思考。想要嘗試更多元的表現手法、畫出有別於以往的方式，這都是為了提升技術。不假思索地埋首工作，等於是賭自己能跑多遠，某方面來說滿危險的。我並不想從事那種長期創作，所以也不會走到這一步，但我相信所有創作長期作品的人，都一再苦思如何持續畫下去，思考要怎麼創新。不過，畫的人自己一定是最早看膩的人啦，自己畫著畫著就膩了，因此也需要動機來克服這件事。

——身處那種環境，即使作者本人膩了也不得不畫下去，感覺很煎熬呢。

寺田　沒有人會去吃一家走味的拉麵店，所以連一次也不能讓客人覺得難吃。除此之外，就算客人一開始覺得好吃，若老是吃同樣的味道也會膩，因此拉麵店還會推出季節限定菜單，或是花心思微調口味。

——不過也有些店家主打「創業以來不變的味道」。

寺田　我認為他們說的不變是指本質沒變，想要保持客人最初感受到的美味。畢竟使用的原料都會改變了。

——原來如此。不同季節，原料的味道也不一樣，不可能做出完全相同的味道。

寺田　以畫畫來說，這就相當於我剛才說的，追求模糊想像背後的酷東西。；可是我畫圖的方式也會不斷改變。雖然拉麵店要維持好味道數十年很不容易，但這也是我的理想。我想聽到別人說：「我很久沒來吃了，但還是很好吃。」所以若問我：「為什麼畫畫？」我想只能說是因為我想聽到別人說好吃，除此之外沒有其他原

因了。還有錢啦！因為我只能靠這種方法賺錢，我其他什～麼都不會，連汽車駕照也沒有，想要轉行都轉不了。而且我又健忘的不得了！就算到便利商店打工，恐怕也會被年輕的店員罵：「我都講幾遍了，那個大叔怎麼還是學不會，根本派不上用場！」

——您常常出門吃飯時忘記帶錢包呢。被年輕店員罵實在太可憐了，所以才會思考怎麼以畫術為生吧？

寺田　什麼意思？

——竟然已經忘記了！

※1　法蘭克・法拉捷特（Frank Frazetta, 1928-2010）：美國傳奇插畫家、漫畫家，為英雄奇幻藝術的先驅。

※2　水戶黃門：日本江戶時代水戶藩第二代藩主。日本曾以該人物為主角，為一九六九年起拍攝長達四十二年的古裝劇，其微服出巡，路見不平的人物形象，在日本深植人心。

※3　《水戶黃門》中有一幕知名場面，就是水戶黃門命令家臣助人後，其家臣亮出印著德川家紋的印籠（裝著藥品等小物的容器，是日本武士的常見裝飾），表明自己的身分，使歹徒俯首稱臣。

運氣很重要

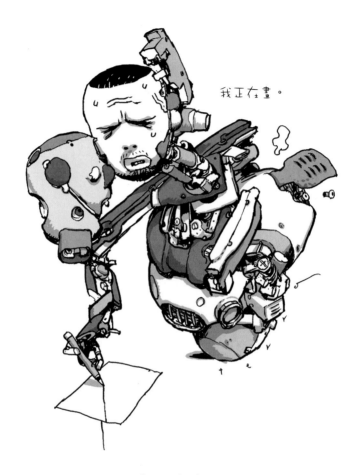

我正在畫。

寺田克也
Katsuya Terada

1963 年 12 月 7 日生於日本岡山縣。

工作跨足插畫、漫畫、遊戲、電影人物設計等

多項領域。

近年定期赴美舉辦個展，佳評如潮。

著作如《西遊記傳 大猿王》、

《寺田克也這十年》、

《寺田克也式汽油生活》、

插畫集《DRAGON GIRL&MONKEY KING》（以上作品均為暫譯）。

PIE International

Originally published in Japan by PIE International
Under the title 絵を描いて生きていく方法？
（*E wo Kaite Ikiteiku Houhou?*）
© 2015 © Katsuya Terada / PIE INTERNATIONAL
Original Japanese Edition Creative Staff:
著者　寺田克也
デザイン　松田行正＋日向麻梨子
聞き手・編集　田中里奈（ヒヨコ舍）
編集　大場義行
Complex Chinese translation rights arranged through
Bardon-Chinese Media Agency, Taiwan

以畫術為生
寺田克也繪畫
職業心法集錦

楓書坊文化出版社
地址／新北市板橋區信義路163巷3號10樓
郵 政 劃 撥／19907596 楓書坊文化出版社
網址／www.maplebook.com.tw
電話／02-2957-6096　傳真／02-2957-6435
作者／寺田克也
翻譯／沈俊傑
責任編輯／邱凱蓉
內文排版／楊亞容
港澳經銷／泛華發行代理有限公司
定價／750元
出版日期／2024年8月

國家圖書館出版品預行編目資料

以畫術為生：寺田克也繪畫職業心法集
錦／寺田克也作；沈俊傑譯. -- 初版.
-- 新北市：楓書坊文化出版社，
2024.08　面；　公分

ISBN 978-986-377-988-9（平裝）

1. 插畫　2. 繪畫技法　3. 畫論

947.45　　　　　　　113009297